Culture, Celebrity & Controversy in 100 Creative Milestones

In this age of insta-stardom and selfies, Pop Art still defines the world we live in. Emerging in the 1950s, Pop Art arrived in an explosion of color, offering bold representations and plenty of humor. All of the celebrities, events and politics that came to define two turbulent decades are encapsulated in their work. Pop Art challenged the establishment and offered a new modernism, blurring the line between art and mass production.

Andy Stewart Mackay

安迪・史都華・麥凱——著　蘇威任——譯

THE STORY OF
POP ART

普普藝術，有故事

100
原點

The Story of the
Pop Art

新普普，60 年代後期至今 176

Introduction

導言

普普藝術以玩世不恭的嘲諷態度，和大膽多變的美學視野震懾了世界。1950年代它在倫敦初試啼聲，至1960年代在大西洋兩岸步入鼎盛期，影響力至今持續不墜，視覺文化圈從街頭藝術到高級時裝，從出版業到電影製片，無不存在普普藝術的身影。迄今它依舊是二十世紀以降最吸睛、最多人認得的藝術流派。

普普藝術是一個世紀之中從前衛運動誕生的第一個通俗寫實主義流派。受到現代大眾傳媒的鼓舞和工業量產技術的刺激，普普藝術徹底拋棄抽象性，投向生動具象的圖案以吸引觀者的目光，就是要讓自己變得直接好懂，容易親近。第一次有一群藝術家像普普藝術家這樣，完全吸納廣告語彙毫無保留。作為消費者的我們，對這套語彙自然也不陌生，因此馬上就能欣賞普普藝術，喜愛普普藝術。

1950年代隨著富裕程度提高，一般人也有能力購買消費性產品。服務、品牌商品，這類能夠凸顯身分地位的消費，遂成為戰後西方世界追求的新理想。這時期的工業、科技、廣告、藝術也同時匯聚，注入公共生活領域裡蔚為主流。因應這股趨勢，普普藝術家吸取廣告界擅長的行銷風格，透過作品體現與反映流行文化，甚至在某種程度上推動流行文化，推升消費主義的習氣。他們這麼做的同時，也發明了一套藝術的新定義，把日常唾手可得的東西轉變成經典意象，從濃湯罐頭 **38** 到漫畫，無所不能。他們宣稱，人人都可以成為藝術家，任何東西都能變成藝術品。這多少讓藝術評論家感到沮喪，因為，詮釋普普藝術，往往就變得只是在詮釋現代生活本身。

由於普普從來就不是單一面向的運動，因此《普普藝術，有故事》透過一百則事例，將不同的人物、觀念、作品交織成一幅立體的畫面，以及演示它如何繼續對後世發揮影響力。我們在書中特別推崇普普藝術的創意和多樣性—— 具體展現於從倫敦到洛杉磯 **50**，從彼得・布雷克（Peter Blake）到巴斯奇亞 **96**，以及從商品膜拜到安迪・沃荷（Andy Warhol）的工廠 **71**。

Pop Pioneers, 1915-58

普普先驅
1915–58

處於孕育階段的普普藝術，最初或以不同的形式現身，卻清一色都是藝術與廣告的混合體。二戰後，美國在印刷技術上大幅躍進，四色印刷出現，印刷媒體和商業廣告業創造了一個摩登時代的意象，所有人都期待能躬逢其盛。美國年輕人對於消費主義投射的新願景更是毫無保留地擁抱，許多極富創意的年輕人——包括羅伊・李奇登斯坦（Roy Lichtenstein）、安迪・沃荷、詹姆斯・羅森奎斯特（James Rosenquist）——與其在科班訓練下成為正規畫家，他們更想投入業界成為商業插畫師，成為販賣**美國夢 4** 的「**廣告狂人 9**」。

戰後的歐洲，來自大西洋彼岸印刷精美的彩色雜誌一波又一波襲來，很難令人視而不見。年輕的英國藝術家如愛德華多・保羅齊（Eduardo Paolozzi）和理查・漢彌爾頓（Richard Hamilton），他們所處的社會還在進行食物配給，觸目所及是斷壁頹垣的戰後都市景象，那些可望而不可及的便宜別墅、摩登**汽車 7**、**電視機 25**、打開就可吃的食物，只能從書刊雜誌裡去想像。美國廣告令人憧憬的生活方式，看在歐洲許多尋常百姓的眼裡，心中油然而生出一股欽羨之情。新式富裕生活之美好，不難從普普先驅們的作品裡看出端倪，例如保羅齊花俏的《真金》（*Real Gold,* 1949），由雜誌五花八門的彩色廣告圖案剪下拼貼而成，保羅齊把這些廣告稱為新「異國情調社會」，作品名「真金」就大剌剌取自畫面右側的金黃柳橙汁廣告。1950年代的批評家包括哲學家馬歇爾・麥克魯漢（Marshall McLuhan）和羅蘭・巴特（Roland Barthes），他們對廣告的新見解開始引發共鳴。不久漢彌爾頓即以局外人的眼光，為普普藝術下了一個著名的定義：「經過廣告人的篩選和重新敘述後，映照出的消費者夢想」。在美國本土也醞釀出嘲諷意味更強的普普風潮，在這個開發文化盛行、物資過剩的國家，藝術家體認到被丟棄的物品跟被製造出來的商品一樣多。二十世紀初期的藝術運動達達主義——具體表現在**約翰・哈特菲爾德 2** 顛覆意味十足的拼貼畫、**庫特・史威特 3** 以撿拾物做成的雕塑和**馬歇爾・杜象 1** 的「現成物」（readymades）——羅伯特・勞森伯格（Robert Rauschenberg）等藝術家，將達達主義的理念和美學作更進一步的發揮，開始把垃圾融入自己的作品裡（稱為**「組合創作」 11**）。

1950年代後期起，整個西方世界的普普藝術家對於自身的認知、對作品的想法都起了微妙的轉變。他們開始用誇大和個人化的方式來表現自己，凸顯率性風格、誘人主題和敘事技巧，他們知道，自己比任何當代藝術流派（甚至跟過往的藝術相比）都更精準、更能全盤反映出當代的生活風貌。傳統的觀念認為藝術應該兼具知識性和形而上的內涵，同時避免沾染流行文化，普普藝術家把這些全部拋諸腦後，還樂得陶醉其中，從流行文化裡去解密形塑現代人的生活方式。

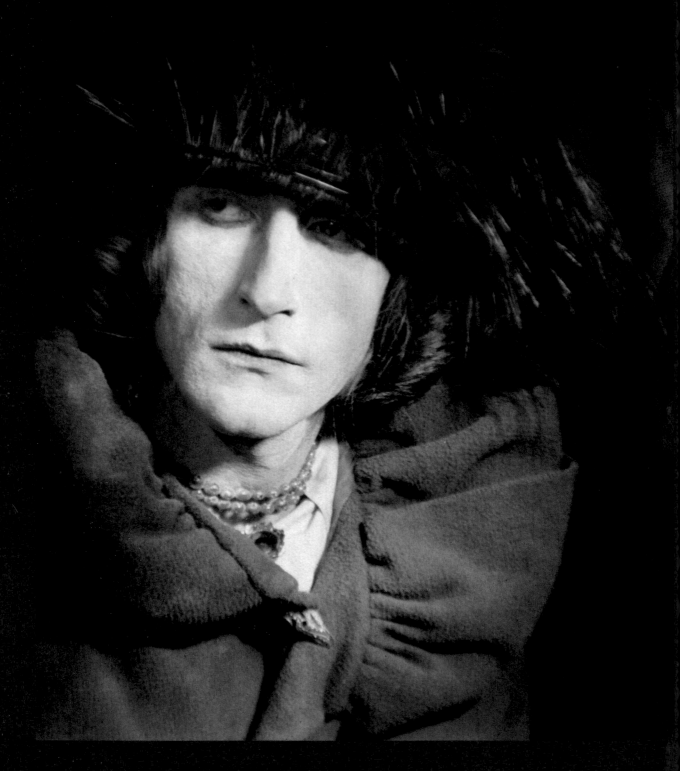

1 Marcel Duchamp
馬歇爾・杜象

帶領普普的真正燈塔

法國前衛藝術家馬歇爾・杜象跟達達主義（Dada）關係匪淺，也是二十世紀最具影響力的藝術家之一。他傳承給後世的「反藝術」理念——即藝術未必要親自以雙手創作，也可以是智力運作的產物——對普普藝術影響深遠。安迪・沃荷即聲稱「所有眼睛看得到的東西……都是杜象」，還強調「達達必定跟普普有某種關係……它們的名字，實際上是同義詞」。

杜象在1915年移民美國，定居紐約。他在當地買了一把雪鏟，題上《一支斷臂的前奏曲》（*Prelude to a Broken Arm*），懸掛在工作室的天花板上。這是他的第一件美國「現成」（readymade）雕塑作品。這類作品中最著名的一例是白瓷小便斗《噴泉》（*Fountain,* 1917），雖然近期的證據顯示這件作品可能是由激進派達達主義者艾爾莎・馮・弗雷塔格・洛琳霍芬男爵夫人（Baroness Elsa von Freytag-Loringhoven）所作。上頭的署名「R. Mutt 1917」，有如製造商的商標。《噴泉》一推出即引發大譁，連立場前衛的「獨立藝術家協會」（Society of Independent Artists）都為之震驚，雖然協會的年度展揭櫫「無評審，不

頒獎」的信條，但卻從沒有讓這件作品展覽過，而《噴泉》的原件或許也已經遺失了。四十年後，事過境遷，杜象已經成為美國公民，沃荷自己也買下一尊複製的《噴泉》。杜象用說不盡的方式影響著普普藝術，奠定它對待藝術、對待傳統玩世不恭的態度。他挪用日常「俗物」的創作方式直接影響了1950年代羅伯特・勞森伯格的「組合創作」雕塑；他的現成 ⑪ 藝術品觀念衝擊了法國的新寫實主義 ㉔ 者。沃荷在1963年把《蒙娜麗莎》的形象複製再複製，創作《三十個比一個更強》（*Thirty Are Better Than One*）絹印作品，跟杜象1919年對 ㊱ 同一個蒙娜麗沙的明信片作塗鴉，變成《L.H.O.O.Q.》一樣，都表現對於傳統的不在乎。

1920年代，杜象帶頭示範變裝 ⑨⓪ 秀，扮演俄裔移民艾洛絲・塞拉維（Rrose Sélavy），沃荷也在1970年代用拍立得大玩變裝性別遊戲。 ⑲ 杜象的最後一件力作《如是賦予》（*Étant donnés,* 1946-66），甚至預言1960年代普普色情作品裡的偷 ㊼ 窺慾。正如加州普普藝術家埃德・魯 ㉝ 沙所言，杜象就是帶領普普藝術前進的「真正的燈塔」。

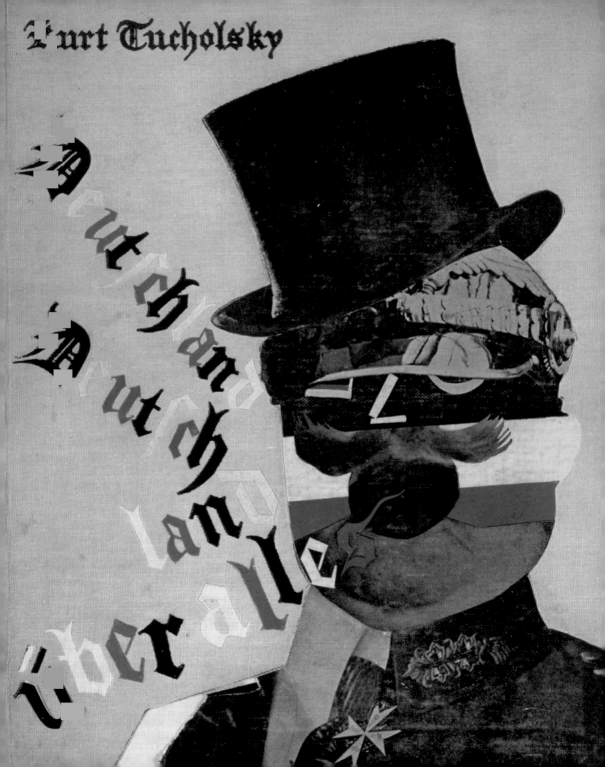

2 Photomontage
攝影蒙太奇

拼貼藝術的始祖

普普藝術一方面公然對傳統藝術挑戰，但也免不了要向傳統美術借鑑，其主題、方法、技巧、哲學，無不被善加利用和發揚光大，普普藝術家則進一步抹除油畫等高級技藝與工業製程之間原本涇渭分明的界線，譬如利用攝影來進行複製。

1910年代，立體派藝術家畢卡索（Pablo Picasso）和喬治·布拉克（Georges Braque）在巴黎開發出拼貼技術（collage），它的變種——攝影蒙太奇隨後也在一戰期間誕生於德國。1916年5月的某個深夜，達達藝術家約翰·哈特菲爾德（John Heartfield）和喬治·格羅茲（George Grosz）在柏林的工作室裡玩起當地宣傳報（《柏林新聞報》[Berliner Lokal-Anzeiger]等）上面的照片。兩人因為買不起傳統美術材料，不得不以手邊現有的圖像和素材來創作新作品。

哈特菲爾德在1930年代就以反納粹的攝影蒙太奇作品聞名於世，他說：「從報紙上的照片，我同時看到說出來的東西和沒被說出來的東西⋯⋯用照片來愚弄民眾，的確有它的一套，可以把大家耍得團團轉。」這些作品創造出一種新的視覺「邏輯」，後來

又被愛德華多·保羅齊和理查·漢彌爾頓等普普藝術家加以發揮。

攝影蒙太奇屬於拼貼攝影的一種形式，其源頭可追溯至維多利亞時代極富創意的「組合顯影」（combination printing）技巧，係由瑞典攝影師瑞蘭德（Oscar Rejlander）所發明。1857年，瑞蘭德花了六個星期的時間，從三十二張沖洗好的負片裡合成出一張全新的創作影像作品《兩種生活方式》（Two Ways of Life）。這幅包含女性裸體的影像是維多利亞女王特別向瑞蘭德訂製，準備送給丈夫亞伯特親王作為禮物。這件作品在曼徹斯特和愛丁堡展出時，引起了人們的憤怒，或許也是預期中的憤怒。一百年後，因應現代技術在彩色印刷和複製上的創新，普普藝術家也有自己製作攝影蒙太奇的方式——剪貼、攝影、修圖、玩弄報紙和雜誌上的圖案。這類「混搭」的興風作浪風格被理查·漢彌爾頓等的普普藝術家大加利用，他的拼貼畫作 **《究竟是什麼讓今天的家看起來這麼不一樣，這麼迷人？》** 就是一例。⑬瑞蘭德和漢彌爾頓兩人相隔一個世紀，卻不約而同表達出類似的偷窺慾望——透過別人的生活來生活，透過別人的消費來獲得滿足。

左圖｜攝影蒙太奇
《德意志，德意志，高於一切》（Deutschland, Deutschland über alles）圖書封面設計，庫特·圖修爾斯基（Kurt Tu-cholsky）著
約翰·哈特菲爾德　1929

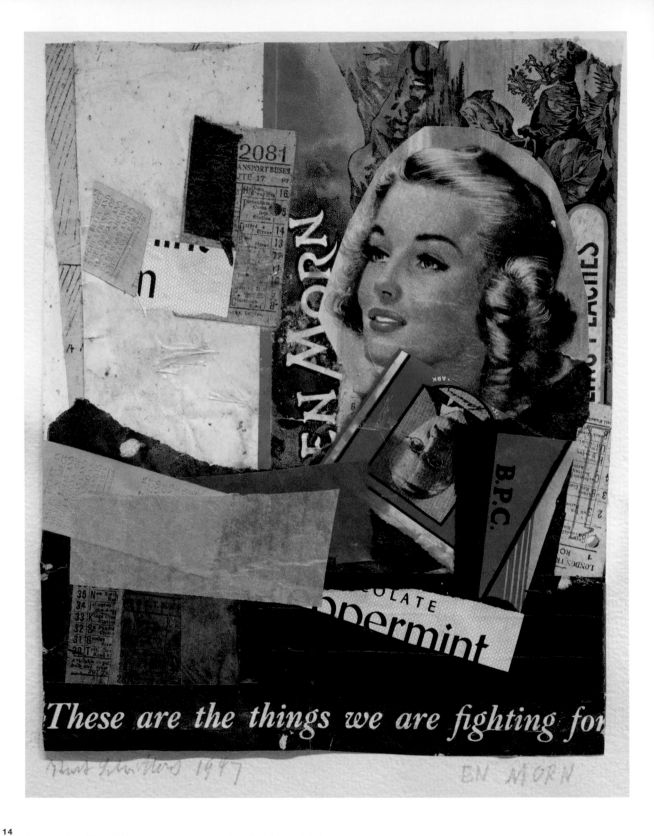

3 Kurt Schwitters
庫特・史威特

普普藝術的祖父

庫特・史威特有時被人尊稱為「普普藝術的祖父」。史威特出生於德國，是二十世紀最具創造力的藝術家之一，也和**杜象**一樣，跟達達主義淵源深刻。他在1948年去世前，持續以報紙創作拼貼畫，利用「東一點西一點的舊垃圾」製作雕塑，創作瑰異的《原始奏鳴曲》（*Ursonate*）聲響表演，搭建裝置藝術「梅爾茨建築」（*Merzbau*），事後證明，這些東西對普普藝術的發展產生有力的影響。

史威特曾發表過著名言論，自己「不能理解為什麼電車票、漂流木碎片、鈕扣、閣樓裡的陳年舊物和垃圾堆裡的東西，不能拿來作為繪畫材料」。他甚至發明一個無意義的名詞「梅爾茨」（Merz）來形容自己用這些「撿拾物件」（found objects）做成的拼貼和雕塑。史威特發揚德國「總體藝術」（Gesamtkunstwerk）的概念，將隨手撿來的東西布置成一個充滿奇幻感的室內裝置，稱之為「梅爾茨建築」。

在社會和藝術立場上同樣激進的史威特，為了避難逃離了納粹德國，最後落腳於英國，雖然他一開始仍然被當作「來自敵方的不明人士」對待。戰後，在紐約大都會博物館（Metropolitan Museum of Art）的贊助下，在大湖區的一個小村莊埃爾特沃特（Elterwater）附近的一座舊穀倉，史威特創作了最後一個版本的梅爾茨建築。這個名為「梅爾茨穀倉」（Merz Barn）的作品在他去世時仍未完成，幸運的是，普普藝術家理查・漢彌爾頓在1965年伸手挽救，當時他在本寧山紐卡索大學（Newcastle University）擔任教職。史威特的作品得以被重新認識，多少要歸功於1958年在倫敦爵爺畫廊（Lord's Gallery）和紐卡索哈頓畫廊（Hatton Gallery）所舉辦的展覽，但其實他早就被一群年輕的英國普普藝術家**獨立團體**所關注，包括漢彌爾頓、愛德華多・保羅齊和約翰・麥克海爾（John McHale）。史威特晚期的拼貼畫——像是《En Morn》（1947）的金髮女人、「金色早晨」（Golden Morn）商標的桃子、倫敦巴士車票、巧克力薄荷糖包裝紙、政治宣傳口號「這些東西就是我們奮鬥的目標」——明顯預現了普普藝術的新式圖像學，影響力也持續發酵。

左圖｜拼貼畫
《En Morn》
庫特・史威特　1947

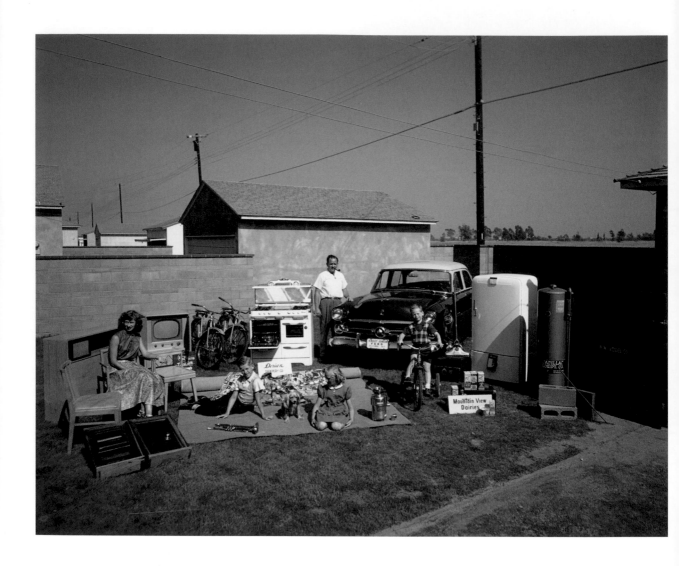

4 The American Dream
美國夢

全世界每一個人的夢想

作為一則國族神話，「美國夢」起源於十九世紀，當時的新移民受到開疆闢土和淘金熱的驅策，對未來懷抱著光明美好的憧憬。而「美國夢」作為用語，是由史學家詹姆斯・楚斯洛・亞當斯（James Truslow Adams）在大蕭條時期創造出來，旨在傳達一個理想的願景，即「每個人都應該過得更美好、更富足，擁有更圓滿的生活」。1960年代，民權運動領袖馬丁・路德・金恩（Martin Luther King Jr）將這個國家遠景作進一步的發揚，鼓勵同胞為「實踐最美好的美國夢」而站出來。

追溯到1893年，歷史學家佛雷特里克・傑克遜・特納（Frederick Jackson Turner）談到美國民主，也順道提及了美國夢，認為美國夢的特徵是對於精英階層高級文化的全國性反抗。如此一來，普普藝術就是這種理念的親民式、大眾市場化的表達形式。1940和1950年代反覆出現的消費主題——獨棟社區住宅、大型廣告看板、加工食品、「白色家電」（電冰箱，洗衣機，烤箱等）以及新美國

夢最嚮往的**汽車**——都成為普普藝術 **7** 的中心主題。經過標準化的大量生產產品，看在安迪・沃荷等藝術家的眼裡無疑是一項正面成就。對他來說，甚至連喝**可口可樂**——從好萊塢明星 **34** 和工廠工人都愛喝——象徵某種儀式性的國民「權利」，一種日常生活體驗的平等，這是史無前例的成就。他聲稱：「只要一想到普普，你就不會再用同一套眼光來看待美國了。」

普普藝術同時在大西洋兩岸體現出富裕的意象。第二次世界大戰後美國的全球影響力臻至顛峰，美國夢也變成了全世界每一個人的夢想。「**英國普** **6** **普藝術**之父」愛德華多・保羅齊很快意識到，美國的「食品和汽車廣告，比起傳統藝術更有說服力、更言簡意賅地表達出夢想。」1947年他創作的雜誌拼貼畫《我當過有錢人的玩物》（參閱第20–21頁，畫中第一次出現了「POP」這個字），淋漓盡致發揮了這一點。這幅圖有著極煽情的性暴力暗示，令人想起**低俗小說裡** **56** **的大眾性幻想**和好萊塢電影。

左圖｜
洛杉磯近郊住宅區的蓬勃發展景象　約1952年

5 The 'staple-gun queens'

「釘槍女王」

全美最早的普普藝術展

1951年，吉尼・摩爾（Gene Moore）擔任紐約夙負盛名的百貨公司「邦維・泰勒」（Bonwit Teller）的櫥窗陳列負責人。這間百貨公司被譽為「閃閃發亮的珠寶」，1930年代曾經在櫥窗裡展示過馬格利特（René Magritte）和達利（Salvador Dalí）等藝術家的作品。摩爾僱用了兩位新人設計師來負責櫥窗設計：二十三歲的商業插畫家安迪・沃荷，和二十六 (11) 歲的美術系學生**羅伯特・勞森伯格**。(10) 三年後，從韓戰退役的**賈斯培・瓊斯**（Jasper Johns）加入他們的櫥窗團隊，沒多久，瓊斯就變成勞森伯格的浪漫情人。沃荷本人則曾經被作家楚門・卡波提（Truman Capote）甩掉過，他把沃荷說成「幫櫥窗模特兒穿衣服的傢伙」，沃荷自己後來卻愛貶損勞森伯格和瓊斯，嘲笑他們是「釘槍女王」。

勞森伯格和瓊斯攜手合作，成為成功的事業搭檔，他們為Tiffany & Co.等公司設計新穎且廣受好評的櫥窗，兩人成立「麥森瓊斯客製化廣告佈展公司」（Matson Jones Custom Display，麥森是勞森伯格母親的娘家姓，而瓊斯Jones則代替原本姓氏Johns）。但在當時的環境下，兩人

的性傾向（沃荷也不例外）足以讓他們鋃鐺入獄，因此勞森伯格和瓊斯隱瞞長達六年的戀愛關係。沃荷不像他那些帥氣的同事一樣，他發現這種遮遮掩掩的生活方式，加上對自己身體極感不自在的苦惱，讓原本的焦慮變得更加雪上加霜，而他的自我防衛機制則是用刻薄的言詞挖苦別人。不過沃荷顯然很尊重勞森伯格，他在1962年創作的紀傳式**絹印**肖像畫系 (36) 列，為勞森伯格下的標題是《現在讓我們讚頌名人》（*Now Let Us Praise Famous Men*）。三人共事的十年裡締造了非凡佳績，也成了二十世紀重要藝術家聯手合作的佳話。

邦維・泰勒大片的櫥窗正好給初出道的普普藝術家磨鍊身手的機會。百貨公司展出過一些最早的普普藝術作品，這些作品的創作初衷就是為了要展示：勞森伯格的《無題（紅色畫作）》（*Untitled [Red Painting]*, c. 1953）、瓊斯的第一幅**國旗畫**《橘 (10) 地國旗》（*Flag on Orange Field*, 1957）、沃荷的《超人》（1961）(26) 以及《之前和之後》（1961）。第 (14) 五大道上的購物者，有將近十年的時間都在不經意裡逛過全美最早的普普藝術展。

左圖｜
安迪・沃荷為邦維・泰勒百貨公司所作的櫥窗陳列　1961

6 The Independent Group
獨立團體

1952–5

各領域藝術家組成的藝術智庫

1952年，在倫敦當代藝術學院（ICA）的演講廳裡，出生於蘇格蘭的藝術家愛德華多·保羅齊（Eduardo Paolozzi），在新成立的「獨立團體」首次聚會上發表他的拼貼畫系列《砰！》（Bunk!，1947–52）。這個團體是由設計評論家雷納·班漢（Reyner Banham）擔任召集人，邀集來自各領域的藝術家所組成的藝壇智庫，成員包括藝術家理查·漢彌爾頓、約翰·麥克海爾、馬格達·科岱爾（Magda Cordell）、藝評家羅倫斯·艾偉（Lawrence Alloway），其他還包括雕塑家、攝影師、作曲家、建築師等。獨立團體秉持進步的理念，反建制，還有他們共同對於上流精英文化妄自尊大的厭惡，因此他們主張的美學是要易懂、親民、「通俗的」，具有偷窺性的、日常生活的特色。換言之，就是百分之百的普普藝術。

保羅齊公認為英國普普藝術的旗手，他在旅居巴黎期間開始創作拼貼。系列作品《砰！》把報章雜誌上的圖案和美國文化裡陳腔濫調的內容賦予新意。這時期培根（Francis Bacon）

等藝術家開始用電影劇照和相片作為繪畫題材，保羅齊更乾脆，直接把圖片影像剪下拼貼成作品。他取材的對象包括好萊塢名人、**迪士尼**卡通人 (17) 物、**加州**海灘文化、罐頭水果、市售 (50) 糖果、魚罐頭、加工香腸、雞尾酒、**可口可樂**、低俗小説、漫畫，也有古 (34) 希臘雕塑。保羅齊將這些誘人的圖像編輯成一幅幅夢境般的連篇故事，彷彿與戰後歐洲的拮据一點扯不上邊。

獨立團體運作的時間短暫，組織也相對鬆散，1955年便宣布解散。然而，在這三年裡，他們卻舉辦過一場接一場充滿爭議的重要展覽。其中第一場也許是最激進的展覽，是1953年在ICA舉辦的「生活與藝術的相似性」（*Parallel of Life and Art*）。展覽中的雜誌照片被粗陋地放大，還有兒童的繪畫和塗鴉，作品不加框，也沒有整齊地懸掛在牆面上，僅將圖片剪下，簡陋黏貼於牆面和天花板上。整體效果令人聯想到**庫特·史威特**的 (3) 梅爾茨建築。獨立團體中的年輕藝術家，隔年即針對史威特作回顧，在下一屆的ICA展覽裡策劃「拼貼與物件」展（*Collages and Objects*）。

左圖｜卡紙印刷
愛德華多·保羅齊
我當過有錢人的玩物
《砰！》系列，1947

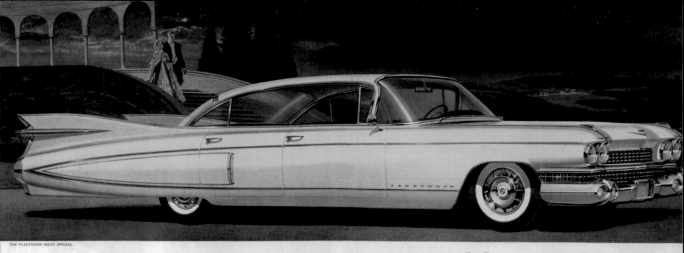

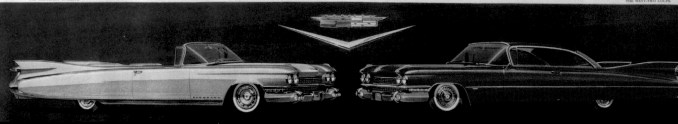

7 Cars
汽車

酷炫的普普意象

1950年代，美國人的可支配所得快速增加，隨著汽車製造業的蓬勃發展和新道路的闢建，汽車變得比以往都更加實用和負擔得起。1953年，美國汽車製造商凱迪拉克（Cadillac）推出現在已成為經典的Eldorado轎車。浮誇的外觀猶如添上一對翅膀，加上豪華的內飾，隨即成為令人嚮往的身分地位象徵──汽車奔馳在美國高速公路上的炫酷形象，很快便躍升為強有力的普普藝術意象。

大西洋兩岸的普普藝術家同時受到汽車的蠱惑。1955年，雷納・班漢以 ❻ 現代汽車的設計為題，向**獨立團體**發表演講。十六年後，他進一步出版一本以洛杉磯為題的專書──一座以汽車作為靈魂的城市。同樣地1955年，獨立團體在倫敦當代藝術學院舉辦「人・機械・移動」（*Man, Machine and Motion*）特展。1950 ⓭ 年代後期，獨立團體成員**理查・漢彌** ⓯ **爾頓**創作了幾幅畫，不僅有美國汽車廣告的圖案，還不乏妙齡風騷女子披掛其上。

美國新達達雕塑家約翰・張伯倫（John Chamberlain）在這方面表現得最為極致，他以最嚴肅的大不敬態度──將汽車搗毀，把殘骸重新組合為雕塑，其中有多件作品都在紐約現代美術館（MoMA）1961年的特展「集合藝術」（The Art of Assemblage）裡展出。普普藝術家安迪・沃荷創作過無數幅的汽車單獨形像，而且經常重複：高級住宅區的凱迪拉克、小老百姓開的福斯、警車、高速行駛中的卡車，甚至不忘研究誘人的車禍景象──**詹姆斯・巴拉** ⑧⑨ **德**便對此迷戀不已。

幾位普普藝術家都被德國車廠BMW收攬為獨家「藝術車」系列的彩繪設計師。羅伊・李奇登斯坦是最早受邀的一位，他在1977年以註冊商標**班戴點**，繪出想像的乘客從車窗裡 ㊾ 看出的風景。**大衛・霍克尼**（David ㉑ Hockney）1995年的設計，看起來像特立獨行的立體主義畫家費爾南・雷捷（Fernand Léger）的抽象畫，再混合他自己較具象、較可親的約克郡風景。

左圖
凱迪拉克廣告　1958

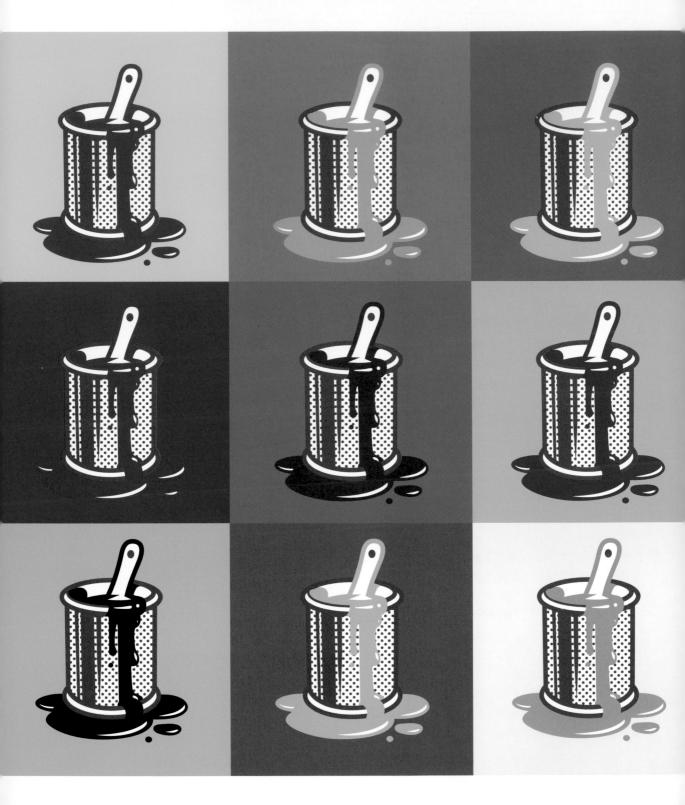

8 Magna

馬格納顏料

便宜、快乾，普普藝術的絕配

馬格納顏料跟普普藝術是絕配。它比油畫顏料便宜、快乾，並販售多種不同顏色組成的絢麗合成色彩。這種壓克力樹脂顏料最初是由美國製造商李歐納德・博古爾（Leonard Bocour）和侄子山姆・高登（Sam Golden）實驗後，於1947年推出。相關產業之所以能夠蓬勃發展，原因就在於1950年代和1960年代的美國藝術家多半偏好馬格納顏料這類新產品，勝過傳統的油畫顏料。

博古爾於1932年在紐約創立「博古爾藝術顏料公司」（Bocour Artist Colors Inc.），之前他已在自己店鋪後方工作室，以手工研磨的礦物顏料而小有名氣。他自己也從美術學院畢業，當過德裔美籍畫家埃米爾・甘索（Emil Ganso）的學徒，十分了解畫家對於顏料的偏好和需求，他販售的產品品質也受到行家的推崇。他將第一盒馬格納顏料贈送給畫家莫里斯・路易斯（Morris Louis），換取他對產品的回饋。不知不覺間，博古

爾的美術社已成為1950年代藝術家流連的場所，他因此結識了羅斯科（Mark Rothko）、德庫寧（Willem de Kooning）等抽象表現主義者。為了因應他們大尺寸畫布的需求，博古爾把時髦的顏料管做成特大號。偶爾，也會有一貧如洗的藝術家用自己的作品跟博古爾換取幾管珍貴的顏料。1950年代末期，羅伊・李奇登斯坦等普普藝術家已成為馬格納顏料的忠實用戶。

博古爾在1986年退休時，手上擁有大量的名畫，他把這些畫作悉數捐給馬里蘭州的聖馬利亞文理學院（St Mary's, a liberal arts college）。離開了以自己名字開設的公司，自然就表示馬格納顏料不再生產。**李奇登斯坦**對馬格納顏料特別情有獨鍾，盡其所能地買下他搜刮得到的最後庫存。四十年來，博古爾用他扣人心弦的色彩定義了一個時代。沒有馬格納，就沒有普普藝術。

9 'Mad men'
「廣告狂人」

他們是商業藝術家

好幾位最著名的普普藝術家，都從擔任美國1950年代廣告業裡的「狂人」（Mad men）起家，這絕非偶然。年輕藝術家需要賺錢謀生，另一方面，這些早期職場生涯裡的經驗，也磨鍊出他們得以在幾小時內完成一幅藝術畫作的能力，奠定日後的風格成就。普普藝術不僅是對商品市場視覺意象的強力回應——通常也帶有諷刺意味——也反映出十分誘人的廣告圖像技巧。

17 55 **李奇登斯坦**一開始在職場裡擔任商業 57 繪圖師和設計師，先後任職過電器產品公司、鋼鐵公司、宴會服務公司和 54 一家百貨公司。**克萊斯・歐登柏格**一 33 開始為殺蟲劑廣告畫昆蟲；**埃德・魯沙**在加州從事商業繪畫。安迪・沃荷在一家女性製鞋廠擔任廣告繪師，公認為紐約最厲害的插畫家。**詹姆** 70 **斯・羅森奎斯特**在史特勞斯廣告公司（Strauss Sign Corporation）擔任時代廣場的廣告看板畫家，1958年的一本產業雜誌將他譽為「百老匯的頭號畫家」（Broadway's Biggest 18 Painter）。普普雕塑家**克里莎**同樣對時代廣場極為心儀，也試圖取得時代廣場商標畫師的工作，卻沒有成

功。同時期在倫敦，普普藝術家彼得・布雷克也一樣是平面設計師。一個不約而同的明顯特徵是，這時期的藝術家對於嘲諷付錢給他們的產業都顯得樂此不疲。早在1956年4月，美國的諷刺雜誌《瘋狂》（MAD）就惡搞了萬寶路香菸在1954年以粗獷的牛仔風格重新打造極為轟動的品牌形象。萬寶路是數以百萬計癮君子的愛菸，其中也包括幾位新興普普藝術家；過不了多久，香菸和它獨樹一幟的品牌塑造方式，也毫無例外地被吸納為普普藝術的代表意象。例如普普藝術家**湯姆・衛塞爾曼**在1960年 30 代後期創作的一系列畫作《嘴唇》（Mouth），後來發展成《吸菸者》（Smoker）系列。這些畫裡微開的雙唇叼著香菸，嘴唇塗上鮮艷的口紅——性意味再直接不過。正如廣告界所通曉的事實：有性，就好賣。

普普藝術在還沒被藝評家正式定義前，就已經以商業藝術的形式存在。普普藝術是商業藝術，而「廣告狂人」多半也是普普藝術家。即便到了1980年代，沃荷仍然聲稱：「我仍然是一名商業藝術家。我過去一直都是商業藝術家。」

左圖 |
詹姆斯・羅森奎斯特在紐約市繪製廣告看板 1960

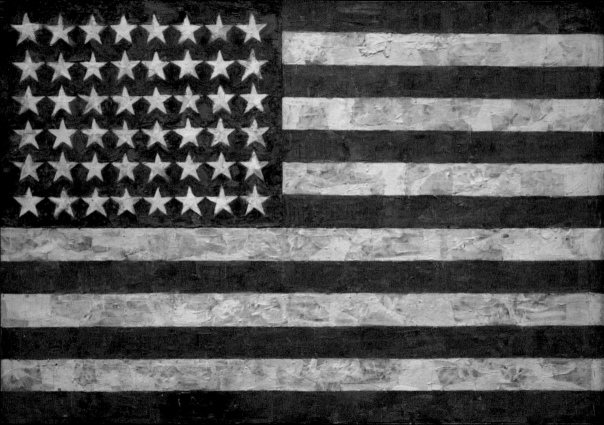

10 *Flag*

《美國國旗》

Jasper Johns

賈斯培・瓊斯

1954–5

最早的普普畫作

(35) 1950年代紐約畫壇的主流是**抽象表現主義**，以傑克森・帕洛克（Jackson Pollock）、馬克・羅斯科（Mark Rothko）和威廉・德庫寧（Willem de Kooning）為代表，這些作品將個人式、主觀的人性情懷與抽象形式原理結合在一起。顧名思義，抽象運動摒棄了繪畫中的具象性寫實成分，轉而追求更高、更超驗的純抽象精神狀態。繪畫及其本質裡的表現性，激發了此一超越日常生活的深刻情感運作。光透過寫實主義無法達到這個境界：正如羅斯科所說，「我們努力了好多年，才終於擺脫這些東西。」賈斯培・瓊斯，一位初嶄露頭角的年輕普普藝術家，以行動挑戰羅斯科設定的現狀。

瓊斯的蠟畫（encaustic）《美國國旗》完成於1955年，公認是最早的普普藝術畫作，應用熱蠟、顏料和報紙，將三張畫布拼合在一塊合板上。這幅畫表面粗糙的紋理正遵循抽象表現主義的慣用手法——或至少表達出跟抽象主義相同的精神。然而用不恭敬的手法描繪一個強大的國家象徵，還摻雜了報章雜誌的日常文章和廣告，無疑是新穎又極具爭議性的。事實上，新任的紐約現代美術館（MoMA）館長在動念購買它時，心裡的確擔憂一般民眾會不會認為這件作品「不愛國」。

跟其他普普藝術家一樣，瓊斯也說他喜歡「已經存在」於世界上的東西。他用《美國國旗》打破藝術家要不斷創造新東西的神話，他選擇以身邊的世界為對象，詮釋這些東西。在**冷戰** (51) 對峙和舉報共產主義分子盛行的十多年間，美國國旗經常被拿來作為禮敬和忠誠的政治符號。在這樣的時代背景下，瓊斯對國旗的玩笑挪用，著實引人側目又十分勇敢，等於公然跟主流政治氛圍和建制派藝術唱反調。作為一位藝術家和韓戰退伍軍人，瓊斯勇敢拒絕了象徵性的權威，包括抽象主義和愛國主義。

左圖｜蠟、油彩、拼貼，三塊畫布固定於合板上
《美國國旗》
賈斯培・瓊斯　1954–5

11 *Bed*

《床》

Robert Rauschenberg

羅伯特・勞森伯格

1955

美國畢卡索的垃圾祕密語言

早期的普普藝術家羅伯特・勞森伯格，曾被形容為「美國的畢卡索」，他在藝壇的影響力也由此可見一斑。對於藝術與生活的關聯，勞森伯格曾經這麼說過：「我試圖在兩者的間隙之間行動。」1955年這位三十歲的藝術家開始把日常生活用品當成他的畫布和顏料，也就不足為奇了。**杜象**利用全新商品來創作「現成」藝術品，勞森伯格的普普「組合創作」（combines），則是把丟棄的物品重新加工。

勞森伯格在紐約還未中產階級化之前就已經住在市中心，油畫顏料和畫布向來對他都是一項負擔。他因應貧困的創意可說是既實用又充滿巧思，也顯露他一生對於實體物件的情感連繫。他從百老匯和住家附近的公園蒐集有意思的廢棄物，學習掌握這套他稱為「垃圾的祕密語言」（the secret language of junk）。巧合和驚奇的元素在創作過程裡發揮重要作

用，這些勞森伯格撿來的東西，不久就被他說成是共同「合作」的創作。解放了繪畫的成規，他進一步將這些「撿拾物」（found objects）放上畫布，變成了油畫雕塑，或是雕塑油畫。

勞森伯格最著名的「組合創作」《床》，作於1955年夏天。他把枕頭、被子和床單黏在一塊木板上，然後用油漆和鉛筆作塗鴉。油漆相對便宜，木板是從街上找到的，不過，事後他聲稱床具是他自己用過的。從這種角度來看，《床》就帶有一種親密性、感官性，是一幅自我揭示的肖像畫。早年曾有一位評論家表示，這個作品看起來像是屍體被移走的謀殺現場，但勞森伯格抗議說它其實具有「朋友般的」活力——也許是某種性感活力。無論哪種說法屬實，勞森伯格結合當代日常生活遺留的垃圾和傳統肖像畫進行的實驗碰撞，已經成就出第一件普普雕塑作品。

左圖｜油漆、鉛筆，繪於枕頭、被子、床單上，固定於木板上
《床》
羅伯特・勞森伯格　1955

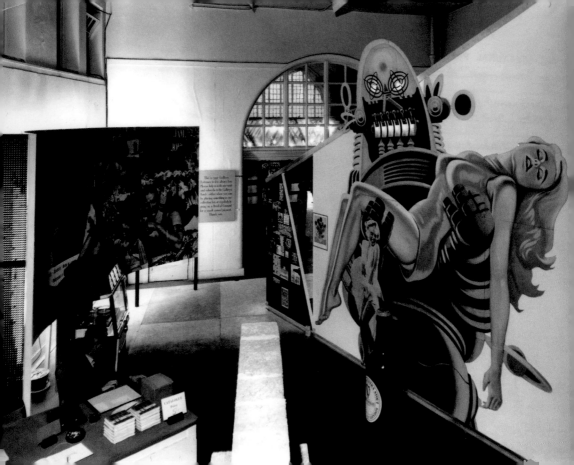

英國普普藝術的首演

1956年夏天，倫敦的白教堂畫廊（Whitechapel Gallery）舉辦了由英國早期普普藝術家聯手合作的「這就是明天」展覽。標題已經說明了一切，在城市各處牆面和大型廣告看板上可見的宣傳海報，正式向人們宣布一個新時代普普意象的到來。在一個月的展期裡，每天有一千人次進場參觀，事後看來，「這就是明天」堪稱普普藝術最早的**偶發藝術**事件。開幕式中，一名演員裝扮成機器人羅比，這是當時當紅的科幻電影《禁忌的星球》（*Forbidden Planet, 1956*）裡的角色。設計評論家雷納・班漢把這個展覽形容為「以娛樂民眾為目的的現代藝術，現代藝術作為一個讓人們想遊玩的遊戲」。

這個展覽以聯展的形式花了兩年的時間策畫，由四十名藝術家、設計師、理論家共同完成。按班漢的說法，這些人「高度獨立創作，各自都是獨當一面的天才」，其中有幾位同是**獨立團體**的成員。最後他們被分成十二組，每組三到四人，每組可使用50英鎊的材料費，他們必須以大範圍的「現代人的生活」來發想創作。每組可用的資源有限，加上主題寬泛，最後出現十二種充滿逗趣創意且迥異的「環境」。觀眾「受邀進入奇異的屋子、走廊和迷宮」。愛德華多・保羅齊所在的第六組，創作了一個棚子結構，裡面有各式各樣令人眼睛為之一亮的「撿拾物」。第二組成員包括理查・漢彌爾頓和約翰・麥克海爾，他們的展間或許吸引了最多的目光。發狂似的一連串物件，碰撞出極其迷人的普普火花，又帶著諷刺意味：Guinness啤酒瓶、好萊塢裸露美女海報、復刻藝術品、一台自動點唱機、一張「草莓口味地毯」、一個「現成品」**瑪麗蓮・夢露**、一邊連續播放著出海的皇家海軍影片膠捲——距離緊接著爆發的蘇伊士運河危機僅相隔了幾個月。「這就是明天」預告了未來三十年藝術家的想法和實踐，也是英國普普藝術的首演。

左圖｜
「這就是明天」展，第二組內容
倫敦白教堂畫廊　1956

13 *Just what is it that makes today's homes so different, so appealing?*

《究竟是什麼讓今天的家看起來這麼不一樣，這麼迷人？》

Richard Hamilton

理查・漢彌爾頓

1956

《皇后》（*Queen*）雜誌所稱「經濟奇蹟的時代」最淋漓盡致的表達，就在理查・漢彌爾頓1956年的普普拼貼畫《究竟是什麼讓今天的家看起來這麼不一樣，這麼迷人？》，這也是他最著名的作品。漢彌爾頓以美國雜誌上的印刷圖片為材料，例如《女性家庭雜誌》（*Ladies' Home Journal*），部分靈感也得自諷刺雜誌《瘋狂》，這件作品是為白教堂畫廊 **「這就是明天」** 展覽目錄而創作。

拼貼畫的完成花了一個早上，完全看得出漢彌爾頓對於1950年代新興消費美學迷戀的程度。在他的當代伊甸園裡，「美國先生」參賽者艾汶・「查波」・考賽夫斯基（Irvin 'Zabo' Koszewski）扮演亞當的角色，手裡揮舞著一根棒棒糖，上面印有「POP」字樣。而漢彌爾頓的裸體夏娃，我們現在得知是來自美國畫家喬・拜爾（Jo Baer）的公開照片──她在1950年代初時是一名模特兒。兩人的開放式客廳從亞麻地板廣告頁面整個搬過來，天花板是一張地球空照圖。透過窗戶的圖案，我們瞥見百老匯1927年推出的第一部有聲電影（《爵士歌手》〔*Jazz Singer*〕）的首映會。主牆上的十九世紀顯赫人像畫旁，掛上了一張1950年代的連環漫畫海報《青春羅曼史》（*Young Romance*），有如預現羅伊・李奇登斯坦的作品。

雖然當時的美國普普藝術家不太可能聽聞過漢彌爾頓的作品，但他們不約而同也採用相同概念的圖像學布局。無處不在的消費意象符號，大量出現在漢彌爾頓的作品中：史壯柏格卡森箱型 **電視機**、福特汽車公司商標、胡佛「星座」吸塵器，甚至新式盤式錄音機，以及尋常的加工火腿罐頭錫盒，和首屈一指的大報《商業日報》（*Journal of Commerce*）。儘管有這麼多的奢華富足，似乎又有一股潛藏的焦慮瀰漫其中。這個房間似乎一步步進逼，把住在裡面的人團團圍住，用他們夢寐以求的消費品來窒息他們。英國首相哈羅德・麥克米倫（Harold Macmillan）在隔年夏天發表一篇著名的演說，表達英國人民「從來不曾過得這麼好過」，但他繼續自問：「這種美好能夠一直持續下去嗎？」

左圖｜紙上拼貼
《究竟是什麼讓今天的家看起來這麼不一樣，這麼迷人？》
理查・漢彌爾頓　1956

14 Plastic surgery
整形手術

「我想成為被雕塑的人。」

二十世紀初期，為了醫治第一次世界大戰歸來的受傷士兵，現代整形手術登場，現在則變得跟好萊塢名人難分難捨。好萊塢黃金年代的偶像巨星瑪麗·畢克馥（Mary Pickford）、**瑪麗蓮·夢露**、賈利·古柏（Gary Cooper）──追求的是最極致的人體完美──也最早願意為了美麗而挨手術刀。畢竟，為了能隨時面對鏡頭，還有什麼比整形手術修飾缺陷更好更快的方法呢？

1957年，正處於個人生涯和藝術轉捩點的29歲商業插畫家安德魯·沃荷拉（Andrew Warhola）──過不久即將變身為家喻戶曉的安迪·沃荷──進行了鼻子整形手術，以治療鼻子上的皮膚病變，雖然這項決定毫無疑問是出於讓自己臉部線條變得更英俊的渴望。沃荷拉從來就不喜歡自己的鼻子，他在1940年代晚期的學生畫作《挖鼻孔的人》（Nosepicker），已清楚暗示鼻子的尺寸和形狀帶給他的焦慮。就像夢露看到不喜歡的照片會把自己的臉塗掉，沃荷更絕，甚至還動手修改護照上的照片，用鋼筆把鼻子收窄，降低髮線。藝術層面上的沃荷始終著迷於美麗、痛苦、變形之間的

牽連。1960至1962年間，他從《國家詢問報》（National Enquirer）上的鼻子整形廣告獲得靈感，創作了一系列名為《之前與之後》（Before and After）的圖像。沃荷當時被同事喚作「邋遢安迪」（Raggedy Andy），又對自己鼻子的整形成果不甚滿意，不久便有意識地對自己的公眾形象進行大改造──從此不管走到哪都是一副黑框眼鏡、白金色假髮、寬鬆衣服，再加上故作姿態的防衛言詞，和單音節的說話音調。

沃荷是虔誠的福音教派信徒，福音派的文化追求完美，沃荷卻又拐彎抹角地對此挑戰。他在1968年拍的電影《肉身》（Flesh）中，試圖傳遞「真實肉身遠不及可塑的（plastic）幻想那麼吸引人」。同年他故作挑釁地宣稱：「我愛好萊塢……好萊塢每個人都被雕塑過（Everybody's plastic）。我想成為被雕塑的人。」沃荷堪稱是個人成功蛻變的美國神話代表人物──從一個勉強稱得上的「正常」人，變成極為傑出的人物──他本身就是一個觀察者，躲在一張製作出來的可塑面具後方，這張面具變成他最偉大的創作，很快地，也變成普普藝術的同義詞。

左圖｜酪彩，亞麻畫布
《之前與之後 [3] 》
安迪·沃荷　1961

POP ART is:

Popular (designed for a mass audience)

Transient (short term solution)

Expendable (easily forgotten)

Low cost

Mass produced

Young (aimed at youth)

Witty

Sexy

Gimmicky

Glamorous

Big business

Hamilton later listed Pop's concerns: 'Man, Woman, Humanity, History, Food, Newspapers, Cinema, TV, Telephone, Comics (picture information), Words (textual information), Tape recording (aural information), Cars, Domestic appliances, Space'

15 The Hamilton treatise
漢彌爾頓論述

1957

夠嗆、夠潮、夠都會、夠叛逆

Domestic appliances

Cinema

Woman

Cars

Man

理查‧漢彌爾頓在1957年1月寫信給英國建築師友人史密森夫婦（Alison and Peter Smithson），定義了普普藝術的特徵。漢彌爾頓後來被叫作「普普老爹」（Daddy Pop），他認為普普藝術就是跟高尚保守派評論家所鍾愛的藝術類型唱反調。最要緊的是，它一定要有趣，要夠俗嗆，要有都會感，而且夠叛逆。

漢彌爾頓著眼於未來，對普普藝術下了注腳：
—
**熱門（為大眾所設計），
轉瞬即逝（短期方案的考量），
可有可無（容易被遺忘），
低成本，大量生產，
青春（年輕人會喜歡），風趣，
性感，噱頭，魅力十足，
能賺大錢的**
—

後來他再列舉普普的關注範圍：
—
**男人
女人
人性
歷史
食物
報紙
電影
電視
電話
漫畫（圖像資訊）
文字（文字資訊）
錄音帶（聽覺資訊）
汽車
家電
空間**
—

普普藝術人人能懂，圖案令人振奮。生產它不用花大錢，它年輕有活力，不在乎藝術史那套東西，也不對其抱持敬意。它短暫、用過即丟，跟觸發它出現的事物一樣均轉瞬即逝。普普藝術大都避談政治，對於工廠製造和大量生產的東西不僅不鄙視，還樂得在資本主義的毫無節制裡縱情狂歡。普普藝術家對改變世界不感興趣，他們只想追逐快樂，詮釋生活本身。

時至今日，普普藝術仍然能讓人一眼認出。數位時代不過讓大眾文化變得更加倍繁衍，規模更擴大，而這正是普普藝術的命脈。今日的潮人，生活在倫敦、柏林、巴黎、紐約破敗髒亂的地區，被垃圾所圍繞，也從垃圾堆裡發現好東西。他們多半對政治冷感，對過去語多嘲諷，而今日的這些潮人，絕對嗅得出從腐敗美學裡蛻變為潮流的普普藝術。

16 The 'happening'
偶發藝術

重點不是作品，而是過程

「偶發」（happening）一詞是美國表演藝術家艾倫‧卡普羅（Allan Kaprow）於1957年首次提出，當時是在普普藝術藝術家喬治‧席格爾（George Segal）位於紐澤西家中所舉辦的一次野餐會上。卡普羅認為，偶發藝術是發生在特定地點的一種多媒體藝術，訴諸多重感官的裝置藝術，也可能是現場性的雕塑呈現──「某些自發性的東西，就是在那裡發生了」。卡普羅跟多位普普藝術家一樣，想對熟悉的空間、物件、影像、聲音加以掌握，透過偶發事件，翻新體驗它們的方式。

卡普羅的偶發藝術發源於達達主義的傳統，著眼於創作過程本身，而不是創作出來的東西。對他來說，一件藝術作品，包括藝術家本身，都是一個進行式，是既永恆又轉瞬即逝的過程：「發生」就是藝術作品，那些伴隨著過程所產生的影像、聲音、物件，只是附屬品。要把行為藝術看成「完成的藝術作品」──某種程度的三度空間拼貼之作──卡普羅的偶發藝術揭露了創作過程，試圖顛覆觀眾的認知，把觀眾拉出自以為是的舒適圈，轉為積極的參與者。卡普羅1959年在紐約新開幕的魯本畫廊（Reuben Gallery）演出《六幕十八項偶發事件》（*Eighteen Happenings in Six Parts*），他在邀請函上警告與會者：「您將成為偶發藝術的一部分，您將會同時體驗這些發生。」

從事偶發藝術的普普藝術家，最重要的當推克萊斯‧歐登柏格（Claes Oldenburg），他最出名的活動是1961年創作的裝置藝術《商店》。 **32** 歐登柏格在紐約和洛杉磯創作過多 **50** 起偶發藝術，甚至把自己當成活雕塑，展示在倫敦格羅夫納廣場美國大使館前的基座上。其他知名的普普偶發藝術包括：雷‧瓊森（Ray Johnson）的紐約通信學派（New York Correspondence School）所籌劃的「**郵寄發生**」（postal **22** happenings）；**吉姆‧戴恩**令人 **43** 揪心的裝置藝術《車禍》（*Car Crash*, 1960）；羅伯特‧勞森伯格有跳舞場面的《鵜鶘》（*Pelican*, 1963），場地在紐約電視攝影棚所搭建成的輪鞋溜冰場；史坦‧凡德貝克（Stan VanDerBeek）的偶發電影《電影─圓穹》（*Movie-Drome*, 1965）。正如卡普羅曾經對他的同儕友人**羅伊‧李奇登斯坦**提醒過的 **17** **55** 一句名言：「藝術不必看起來像藝 **57** 術」。

左圖｜
美國表演藝術家雪莉‧普倫德加斯特（Shirley Prendergast），站在「三明治人」（*Sandwich Man*）有輪雕塑旁，為艾倫‧卡普羅的《六幕十八項偶發事件》進行排練 1959年10月2日

41

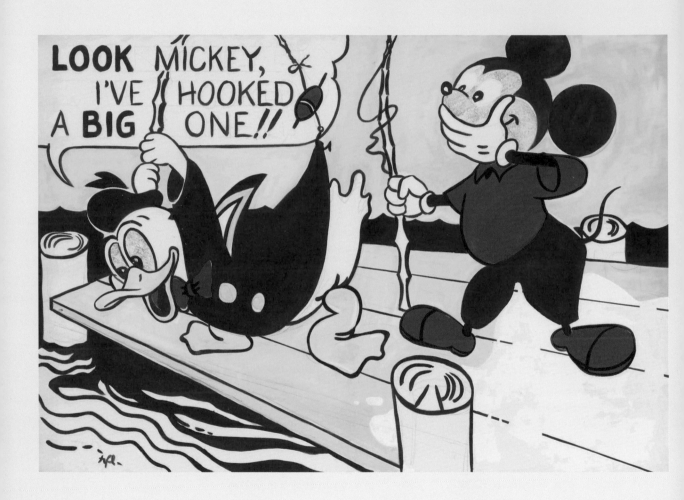

17 Disney
迪士尼

沒有迪士尼，普普將大不同

羅伊‧李奇登斯坦從1958年起在紐約州立大學奧斯威格分校（State University of New York Oswego）任教，同時也負擔位於紐約州北部的全家生計；此外，他是第一位手繪出家喻戶曉的普普藝術圖案——卡通人物——的藝術家。1958年他開始畫唐老鴨，以簡單自信的墨水毛筆筆觸捕捉這個角色的頑皮性格，李奇登斯坦從此也跟迪士尼卡通人物結下不解之緣。唐老鴨是迪士尼公司插畫家所創造的人物，第一次出現於印刷本漫畫是在1934年，短短十年中，他成為一百多部迪士尼動畫片的明星。唐老鴨跟許多卡通人物一樣，舉止誇張、引人側目，他可能就是你我身邊某個人物的誇大版，這些角色因此極具說服力，讓人毫不費力就能認得的化身。

李奇登斯坦跟其他普普藝術家一樣，只要是吸引大眾的東西，他都感興趣。唐老鴨顯然是最隨處可見的形象，在美國和全歐洲都獲得了印刷出版許可，還輸出到全球各地，成為戰後最受歡迎和最家喻戶曉的美國吉祥物。簡言之，唐老鴨是新興普普藝術最理想的題材。此外，當時的

李奇登斯坦是新手父親，妻子是室內設計師伊莎貝爾‧威爾遜（Isabel Wilson），有兩個兒子大衛和米契爾（David and Mitchell）。李奇登斯坦自述之所以能畫出受歡迎的《看！米奇》（Look Mickey），全因為1961年六月時，七歲的兒子大衛指著迪士尼漫畫，故意激爸爸：「我打賭你一定畫不了那麼好！」

跟一般人以為的事實相反，李奇登斯坦從未直接複製或抄襲漫畫圖案，他的作法是挑選漫畫裡最有力的圖案或最有表現性的特寫再自行改編。《看！米奇》是從1960年的迪士尼繪本《唐老鴨失而復得》（Donald Duck Lost and Found）書中插圖引發創作靈感——他保留了精力充沛的核心人物米老鼠和唐老鴨，將場景簡化，節制色彩的使用和加強色彩的反差性，重新引導畫面故事，幫唐老鴨加了一個對話框，比起原漫畫更強調驚呼語氣。李奇登斯坦這些早期作品明白告訴我們一件事：沒有迪士尼，沒有迪士尼漫畫美學——甚至，沒有小男孩大衛‧李奇登斯坦 ——普普藝術的面貌將會大不相同。

18 Chryssa
克里莎

首創現代城市的普普景觀

普普先驅雕塑家、希臘裔美國藝術家克里莎・瓦黛馬芙羅米卡利（Chryssa Vardea-Mavromichali）——藝文界直接以單名克里莎稱呼她——應用鋼、鋁、霓虹燈管等工業材料，創作大型的普普「集合藝術」（assemblage）作品而聞名於世。她在1955年抵達紐約，在市區租下一間廉價工作室，一住就是四十年。普普藝術經紀人里奧・卡斯特里（Leo Castelli）後來把這間工作室形容為「全世界最可愛的角落」。

克里莎1950年代在巴黎受過藝術教育，再繼續前往**舊金山**深造，她表示自己一直著迷於美國文化，從美國文化裡能看見跟自己文化的連結。百老匯和時代廣場上眩目的廣告霓虹燈，觸發了她說的「神靈顯現狀態」（visionary state）。燈火通明的街道，尤其是花俏俗麗的時代廣場，令她回憶起希臘拜占庭的金箔馬賽克和聖像畫，這些兒時熟悉的東西。28歲的她將這兩股靈感結合，獲得於地位崇隆的紐約古根漢美術館（Guggenheim Museum）舉辦個展的待遇。

克里莎為大都會特有的標誌和符號增添她所謂的「荷馬智慧」，透過大型的普普集合藝術表達現代城市的神祕性和奇幻魅力，展現當代人身歷其間的體驗。克里莎不僅是女性普普藝術家的先驅，也首創大型的霓虹燈雕塑。她巨大的《時代廣場之門》（*Gates to Times Square*, 1966）轟動一時，最初在紐約的佩斯藝廊（Pace Gallery）展出。兩個巨大的霓虹燈字母「A」，大到人們可以從下方走入，走進以不銹鋼和樹脂玻璃製成的晶瑩閃亮格子裡。就像大自然的景象深深觸動了十九世紀初浪漫主義畫家的敬畏之情，現代城市的普普景觀，也向克里莎訴說著崇高。

50

19 Polaroid
拍立得

即刻擁有，即刻丟棄

遠在iPhone發明之前，安迪・沃荷就已經懂得怎麼捕捉酷炫時尚。1958年他買了第一台拍立得相機，很快便以拍攝當時文化和體壇重要人物、上流社會名人而聲名大噪。事實上，很難講得出從1960年代末一路到1970、1980年代，有哪個名人沒被沃荷拍過。他的拍立得快照帶有昔日油畫肖像的味道，充分捕捉到**摩登名流**的魅力。

拍立得相機是由美國科學家愛德溫・蘭德（Edwin Land）所發明，1948年在市場上推出。它用人人都能接受的合理價格，在一分鐘內同步完成照片的拍攝和沖洗。即刻擁有，即刻丟——還有什麼比拍立得相片更普普的？沒多久，拍立得就成為沃荷本人的代名詞。任何想成為某某人的路人甲，無不期待能進到沃荷的紐約工作室「**工廠**」，成為沃荷拍攝的對象，其中一些照片甚至被進一步加工成**絹印**肖像畫。他拍攝的名人情侶，包括米克・傑格夫婦、約翰・藍儂夫婦；作家和藝術家有威廉・柏洛茲（William

S. Burroughs）、約瑟夫・波依斯（Joseph Beuys）和羅柏・梅普索普（Robert Mapplethorpe）；歌手有黛比・哈利、戴安娜・羅斯、服裝設計師聖羅蘭、凡賽斯，當然也少不了法拉・佛西、葛麗絲・瓊斯、阿諾・史瓦辛格、拳工阿里和瓊考，琳斯。此外還有一些看似不像沃荷會拍攝的對象但卻出現的，包括美國總統吉米・卡特（Jimmy Carter），和伊朗最後一位皇后法拉・黛巴・巴勒維（Farah Diba Pahlavi）。

沃荷拍的人大多是一人獨自入鏡，像在畫廊裡的陳列作品，模特兒在一無所有的白色背景襯托下，神態看起來有點侷促不安。人像的肩膀經常是裸露的，增強特寫的私密偷窺感。相機是一台具有侵入性、幾乎正面對峙的存有——也許，沃荷想變成一台普普相機，就像他本人曾經講過的名言：「我想要變成一台機器。」被拍者的臉被閃光燈的強光照得慘白，但是，從他們的眼珠裡，沃荷——這位普普「首席偷窺狂」——真正補捉到的，是成名的力量，和脆弱。

47

20 'Pop Art'
「普普藝術」

1958

庸俗玩意兒取代了高貴傳統

英國拼貼畫家約翰‧麥克海爾（John McHale）可能是講出「普普藝術」的第一人——至少在談話裡提起過——他用這個名詞來形容自己和其他倫敦獨立藝術家正在做的東西。不過，同一時期也有其他英國藝術家和評論家聲稱這個名詞是他們後來發明的，包括法蘭克‧科岱爾（Frank Cordell）和雷納‧班漢。評論家兼策展人羅倫斯‧艾偉（Lawrence Alloway）對外宣稱，他認為在1955年至1957年間，亦即**獨立團體**還沒解散前，藝術家們明顯已將「普普藝術」一詞「流通在他們的對話裡」。麥克海爾和艾偉持續在跟友人討論這些發展。若按照書面紀錄，艾偉至少在1958年首先以白紙黑字定義了什麼是「大眾流行藝術」（mass popular art），以及它的源流。

艾偉在1958年二月發表的文章〈藝術與大眾傳媒〉（The Arts and the Mass Media），見於倫敦的《建築設計》（Architectural Design）雜誌，他解釋「大眾流行藝術」——也就是被日常報刊雜誌稱為低級藝術的庸俗玩意兒——如何取代了原本高貴的傳統藝術。後來他再對自己寫下的內容加以澄清，他說：「我當時的意思和這個詞現在的意思有所不同。那時我用這個術語和『普普文化』（Pop Culture）來指大眾傳媒的產物，非指仰賴流行文化所作的藝術創作。」當然，普普藝術就是從普普文化孕育出來的。

一個藝術潮流通常很難找出確切的起點和終點，尤其像普普藝術這種派別，一方面從大眾文化汲取靈感，另一方面又往往跟大眾文化難以區分。沒有藝術家能不受庶民文化的影響，即使是習慣上鄙視流行文化的藝術家。但是在二十世紀，特別是二次世界大戰之後，艾偉的「大眾流行文化」透過科技觸角變得比以往都更加蔓延擴張，也代表此後的每一項藝術流派都難以避免它的影響。

左圖、上圖｜單本拼貼畫
《為什麼我迷上豪華公寓裡的洗衣機》（*Why I Took to the Washers in Luxury Flats*）
約翰‧麥克海爾　1954

Peak Pop, 1959-68

盛世普普
1959–68

隨著1960年代的到來，普普藝術在紐約文化圈引爆了熱潮——自然也包含不少爭議。大學藝術講師羅伊・李奇登斯坦和製鞋廠商業插畫家安迪・沃荷，各自被紐約藝術經紀人**伊凡・卡普** 31 發掘，舉辦轟動的展覽，展覽變成眾人議論紛紛的**「偶發藝術」事件** 16 ，誘發連續五年的普普藝術遍地開花現象。

批評者抨擊他們是**「新庸俗派」** 39 ，老派的藝術競爭對手看著這些人功成名就充滿憤怒。威廉・德庫寧把沃荷形容成「藝術的殺手」，馬克・羅斯科把普普藝術家貶為**「普普冰棒」** 35 。儘管罵聲不斷，普普藝術和普普藝術家的運勢卻旺得不得了。伴隨這股趨勢，策展人和經紀人創造出一個利潤豐厚的新興普普藝術市場，遍及歐洲和美國。普普藝術家對他們的時代作出的回應，是用創意和玩笑的方式探索身邊這個衝突不斷的世界。

瑪喬麗・史特萊德的雕塑繪畫 61 、**克萊斯・歐登柏格的裝置藝術** 32 ，使普普藝術走出牆面的格局。**雷・瓊森的郵寄藝術** 22 促進了普普藝術民主化，猶如**瑪塔・米努金** 78 努力讓觀眾身臨其境地體驗普普。**瑪麗索・艾斯科巴** 41 以**木頭製作的人物雕塑** 58 十足有力，**科麗塔・肯特** 80 印製響亮的政治口號。**妮基・桑法勒** 37 和**波琳・波蒂** 72 探討女性的刻板印象，**瑪莎・羅斯勒** 84 和**艾倫・瓊斯** 85 各自以個人手法凸顯人際關係裡的暴力——從家庭到國際關係裡都能看到的暴力。羅莎琳・德雷克斯勒開始從低俗小說尋找**普普藝術** 56 的材料，而**《訪談》雜誌** 88 把名人變得極其平凡乏味，小說家**詹姆斯・巴拉德** 89 進一步讓平凡無趣變成惡夢一場。**詹姆斯・羅森奎斯特畫陽具火箭** 70 ，而**湯姆・衛塞爾曼** 30 和梅爾・拉莫斯（Mel Ramos）偏好軟調裸女的**普普色情** 87 。**珍・霍沃斯** 48 製作神祕感的軟雕塑，**桃樂絲・格雷貝納克** 62 以手工縫製普普地毯。**大衛・霍克尼與基塔伊** 21 ，**詹姆斯・羅森奎斯特與艾羅** 60 ，雙雙建立跨大西洋的友誼，激盪創意又歷久彌新。在這個令人振奮的十年裡，間或壟罩在戰爭、刺殺、**原子彈威脅** 51 的陰霾下，安迪・沃荷遂將死亡稱為「發生在你身上最尷尬的事情」，一場拙劣的**蓄意暗殺** 82 卻真的發生在他自己身上。1960年代是普普藝術的黃金關鍵期，這段期間本身就是一個創傷期的收尾，和新時代的開始。

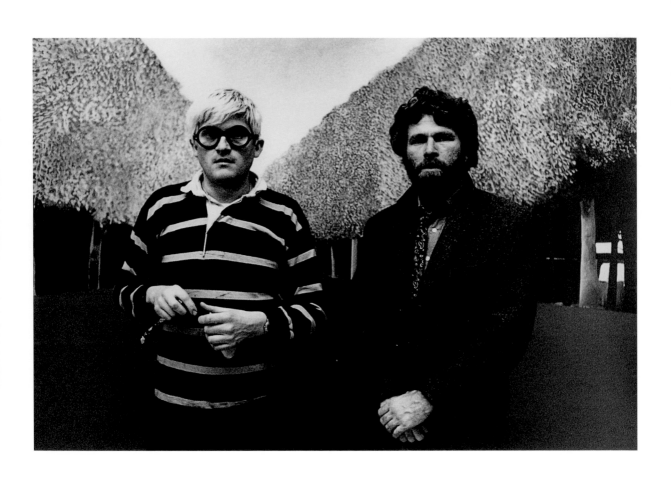

21 R. B. Kitaj meets David Hockney

基塔伊與大衛・霍克尼

1959

最早的大西洋普普盟友

美國普普藝術家R.B.「榮恩」基塔伊，與同為藝術家的桑德拉・費雪（Sandra Fisher）結婚時，英國普普藝術家大衛・霍克尼擔任他的伴郎，基塔伊形容霍克尼是他最老的朋友。兩人歷久彌新的友誼始於1959年在倫敦皇家藝術學院（Royal College of Art）就讀時，也是最早的一對泛大西洋普普盟友。

1959年，出生於俄亥俄州的基塔伊（他比霍克尼大了五歲）已經在紐約、維也納、牛津讀過書，也在美國陸軍服完役，待過挪威商船海軍。霍克尼這時才剛從故鄉約克郡來到倫敦，沒多久，基塔伊便稱呼他「布拉德福德的性感帥哥」（Bradford Bombshell）。也許出乎所有人意料，兩人可說是一見如故。他們彼此的差異，加上兩人共同和其他藝術家之間的差異，創造出一種特殊的吸引力。就像地緣性和同質性過去曾在藝術流派中發揮作用，基塔伊認為，分散性和差異性一樣能在當今的藝術運動裡發揮作用，後來他在《散居全球各地的猶太人宣言》（Diasporist Manifestos, 1989）裡就提出這樣的論點。1961年，霍克尼和基塔伊

展出他們的早期普普藝術作品，這個展在倫敦不列顛藝術家皇家協會（Royal Society of British Artists）藝廊舉行，也包括其他皇家藝術學院學生一起展出的「當代青年藝術家」（Young Contemporaries）特展。展覽一舉將英國普普藝術推向主流，展出者還包括**波琳・波蒂**，德雷克・波修爾（Derek Boshier），彼得・布雷克，**艾倫・瓊斯**，派崔克・考菲爾德（Patrick Caulfield）和彼得・菲利浦斯（Peter Phillips）的作品。一位當代藝術評論家形容這群藝術家的創作：「十分狡猾地……對事物的實相所下的苦澀又甜美的注腳，未來有可能發展成一齣全面的諷刺劇」。

身為美裔猶太人的基塔伊，和北英國工人階級出身的霍克尼，倒自認是皇家藝術學院裡「野心勃勃的外星人」。他們互相支持對方以非常個人的方式來探討普普藝術，各自闖出一條屬於自己迥然不同的歷史。基塔伊挖掘希伯來文化，並融入作品裡，召喚他所謂的「古猶太評論傳統」；霍克尼探討同志文化，作品中的視覺意象被基塔伊形容為散發愛和希望的「令人必須正視的同志訊息」。

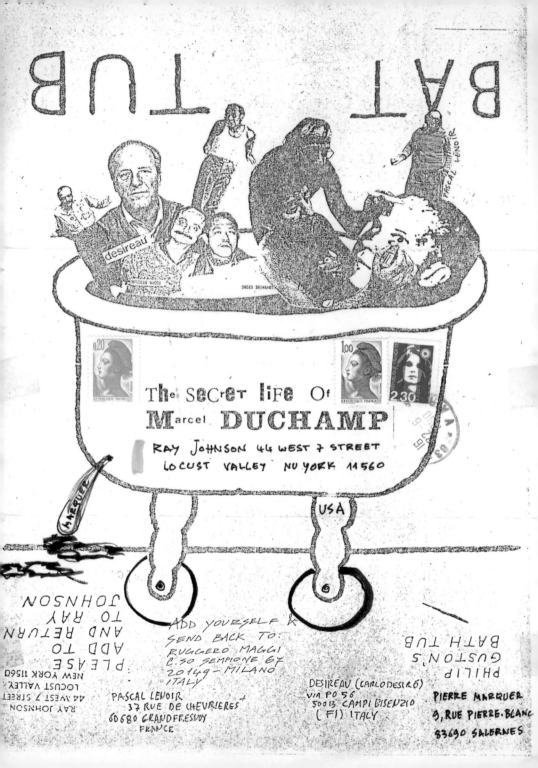

22 Mail Art
郵寄藝術

永遠在旅行、永遠未完成的藝術明信片

雷‧瓊森（Ray Johnson）曾被譽為是紐約「最少人知道的著名藝術家」，也是美國最早的普普藝術家。瓊森是1950年代郵寄藝術運動的創辦人，他和他的「通信」伙伴，在1960年假舊金山蝙蝠俠畫廊（Batman Gallery）舉辦的「輪交」展（Gangbang）中展出他們的作品。同儕商業藝術家安迪‧沃荷一如既往，模棱兩可地狡猾表示，如果足區區10美金，他願意付給雷‧瓊森，來買下他的任何作品。

極富原創性的郵寄藝術，是普普藝術的一種創意變體，在它出現不久後，就被信徒們冠上「紐約通信學派」的稱號。瓊森的明信片上或是經過塗鴉，或有來自報章雜誌的剪貼，以郵寄方式發送給任何可能的對象——朋友、藝術家，或從當地電話簿名冊裡隨機找出的民眾。如果收到這樣一張明信片，你也必須回寄一張明信片，並以你自己的方式改造內容。熱門的

商標、符號、標語、圖案，都可加以回收、裁剪、重新安排布置，貼在明信片或信封上。瓊森表示：「我不做普普藝術，我做剁碎藝術」（I don't make Pop Art, I make Chop Art）。這些「剁碎」的拼貼流傳得既遠又廣，不僅在紐約，也遍及全美甚至世界各地，只要有郵政服務就能傳播它們。

郵寄藝術家反對藝術品存在「完結點」（end point）的概念——即認為藝術品一定會有一個完成點，或應該被完成。他們的藝術明信片明顯隨著旅行次數增多而一再演化。明信片上的郵戳重重疊疊，隨著寄出和再寄出而越蓋越多。郵票張貼的精確角度和位置，見證藝術家彼此遠距離的合作。一門藝術所能企及的最大慷慨、包容，讓人負擔得起的擁有莫過於此——這就是郵寄藝術，擁抱著每一個人。

左圖 |
《無標題郵件（蝙蝠浴缸）》
（Untitled Mailing [Bat Tub]）
雷‧瓊森 約1983

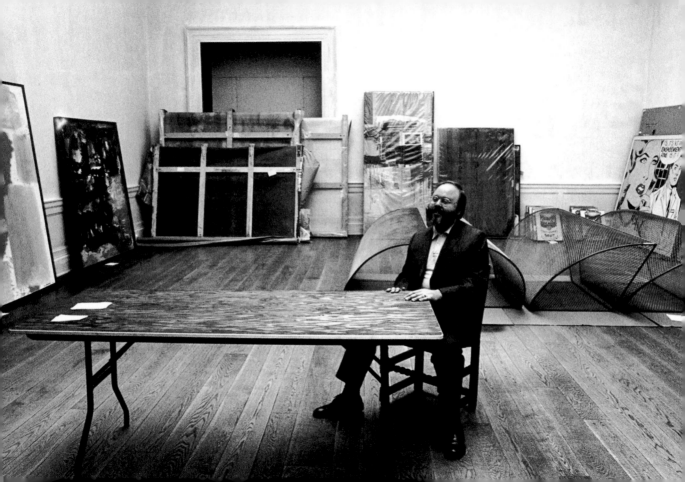

23 Henry Geldzahler
亨利・格爾扎勒

最具爭議的普普推手

亨利・格爾扎勒是評論家、策展人、贊助人，也是許多位最傑出普普藝術家的朋友。從1960年直到1994年過世，因為有他的背書，普普藝術的信譽得以被接納，而他也因此（按照一位記者的説法）成為「當代最有影響力和最具爭議的策展人」。1960年代期間，他曾在安迪・沃荷的電影裡擔任主角，也在克萊斯・歐登柏(16)格的「**偶發藝術**」裡客串過，也是好幾位普普藝術家的肖像畫對象，包括(21)(79)**大衛・霍克尼**在內，他甚至當過**瑪麗**(41)**索・艾斯科巴**和喬治・席格爾的雕塑模特兒。

格爾扎勒畢業於耶魯和哈佛大學，之後前往紐約，1960年任職於大都會博物館，擔任策展助理。他是普普藝術最早的擁護者，他挑選了羅伊・李奇登斯坦代表美國參加1966年的威尼斯雙年展，也在大都會博物館1967年新成立的當代藝術部門擔任策展人。他用B級片的意象來形容普普藝術的起源：「像在一部科幻片

裡，來自城市各個角落、彼此不認識的年輕普普藝術家，從爛泥巴裡冒出，搖搖晃晃地往前走。」1966年起，因為他在美國國家藝術基金會（National Endowment for the Arts）任職的影響力，格爾扎勒搖身一變為現代藝文金主，提供贊助給有前途的美國普普藝術家。他跟沃荷一樣，可以「談論**生意**，也能聊藝術話(74)題，毫無違和感」。但格爾扎勒提供的不只是金錢，沃荷甚至宣稱：「我所有的想法都是亨利給我的。」

1970年代末至1980年代初期，正值金融體系崩壞和愛滋病出現，格爾扎勒作為紐約市文化事務專任委員，著手募集企業資金作為藝術基金，並邀集有力的募款人籌措經費，投入愛滋病的研究。在他1994年因癌症去世的前十年裡，仍不遺餘力支持當代藝術家，提拔了**凱斯・哈林**和**尚米榭・**(97)(96)**巴斯奇亞**等新普普藝術家。至少，在紐約一地，格爾扎勒是不折不扣的普普藝術超級經紀人。

24 *Nouveau réalisme*
新寫實主義

城市孕育出的民間藝術家

法國的普普藝術，也叫作「新寫實主義」（Nouveau réalisme），是由當時法國最著名的藝評家皮耶・雷斯塔尼（Pierre Restany）於1960年所提出。他在當年出版的新書《抒情與抽象》（*Lyrisme et abstraction*）裡主張，面對未來的十年，藝術家應該以一種嶄新、歡慶的心態來迎接新興消費文化。成果便是新寫實主義潮流的「解拼貼」（décollage）——拆解大眾傳媒影像，如電影海報等；以及集合（assemblage）——以類似勞森伯格**「組合創作」**方式將日常物件融入作品中。這群跟「新寫實主義」搭上線的歐陸普普藝術家，包括伊夫・克萊因（Yves Klein），馬歇爾・雷斯（Martial Raysse），阿爾曼（Arman），尚・丁格利（Jean Tinguely），1960年代初期相繼在紐約、巴黎、米蘭辦展。

1961年6月，勞森伯格和幾位美國普普雕塑家的作品，聯同歐洲藝術家一起參與了在巴黎右岸畫廊舉辦的首屆泛大西洋「新寫實主義」（*New Realists*）展覽。不過，由雷斯塔尼策劃、隔年11月在紐約**西德尼・詹尼斯**畫廊展出的「新寫實主義國際展」（*International Exhibition of the New Realists*），才是貨真價實的首次大型國際普普藝術特展。展現共通性的同時也揭櫫多樣性，雷斯塔尼所挑選的歐陸普普藝術家有**歐汶德・法爾斯托姆**、彼得・布雷克、丹尼爾・史波里（Daniel Spoerri）、沃爾夫・福斯特爾（Wolf Vostell）、米莫・羅泰拉（Mimmo Rotella），他們的作品跟安迪・沃荷、李奇登斯坦、克萊斯・歐登柏格、詹姆斯・羅森奎斯特、韋恩・第伯（Wayne Thiebaud）和**羅伯特・印第安納**一起展出。

畫廊經營人西德尼・詹尼斯充滿熱情地強調新寫實主義者是「由城市孕育」的民間藝術家。展覽手冊上寫著，這些人生活在「紐約、巴黎、倫敦、羅馬、斯德哥爾摩」，汲取「城市文化的靈感」，並被「街頭、店鋪櫃檯、電子遊樂場，甚至住家」的「大量豐富的日常點子和現實」所吸引。美國的當代藝評除了看到新寫實主義的集體特色「超市美學」（supermarket aesthetic），也指出它跟普普的差別：相較於美式饒富意象的甜膩，「抑鬱寡歡」的歐洲，仍糾結在陰魂不散的匱乏和「衰敗」之中。

左圖｜油彩，紙拼貼，甘油噴劑，彩繪木板木框
《去年在卡布里島（異國情調的標題）》（*Last Year in Capri [Exotic Title]*）
馬歇爾・雷斯　1962

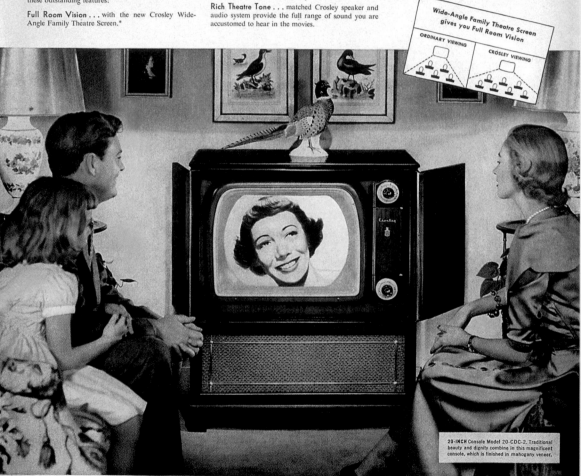

25 TV
電視機

媒體及訊息

1950年代拜電視之賜，名人文化和置入性行銷的觸角從電影院和街頭伸入一般百姓家中。1960年的統計顯示，美國的電視持有率比起十年前增加了百分之七十五；在英國，近三分之二的人口擁有電視或租借電視。美國的彩色電視節目在1953年推出，歐洲則是到1967年才由BBC進行首次的溫布頓網球賽彩色轉播。

美國模式的商業電視台在1955年登陸英國，也就是獨立電視台（ITV）的成立。ITV的心態與高高在上的BBC完全不同，他們將節目時段賣給一家覬覦電視管道已久、早就磨刀霍霍的廣告業者。此舉實際上是以市場營收，來取代向觀眾收取的收視許可費。電視，就是安迪・沃荷口中的「新萬事萬物」（the new everything），電視機也很快成為1960年代普普藝術的鮮明主題，最著名的幾幅包括沃荷手繪的《199美元電視機》（$199 Television, 1961），羅伯特・貝希特（Robert Bechtle）的《增你智電視》（Zenith, 1968年）。愛德華・金霍

茲（Edward Kienholz）甚至以水泥灌鑄一台震憾人心的《水泥電視》（Cement TV, 1969）。雖然普普藝術家主要關注在電視播放的內容和對象，但他們仍不忘探討電視在現代人生活裡和現代家庭中的意義，例如，**湯姆・衛塞爾曼**的《偉大的美國第 ㉚ 39號裸體》（Great American Nude #39, 1962），比起躺著的人物更讓人留意到的反而是電視。普普遐想很快取代了具體的現實。

加拿大哲學家麥克魯漢（Marshall McLuhan）在1964年出版的《認識媒體》（Understanding Media）一書中，提出「媒體即訊息」（the medium is the message）的名言，也首度提出觀眾不僅受媒體內容的影響，也受到媒體本身影響的觀點——換言之，電視本身就是影響的來源。麥克魯漢使我們了解電視如何重塑我們應對周遭世界的方式、經驗世界的方式。跟麥克魯漢一樣，普普藝術家也褒揚電視的重要地位，作為現代性的一個強有力的意象。

左圖｜
雜誌中的克羅斯利電視機
（Crosley Television）廣告
1950年代

26 *Superman*

《超人》

Andy Warhol

安迪・沃荷

1961

風靡全球的英雄神話

安迪・沃荷筆下的普普意象，如評論家丹尼爾・惠勒（Daniel Wheeler）所言，構成「一面反映當代大眾文化的鏡子」，他的《超人》畫作也不例外。這幅作品在1961年4月首度現身於紐約第五大道的**邦維・泰勒**百貨公司櫥窗中，比**羅伊・李奇登斯坦的漫畫風格繪畫**還早。

⑤
⑰ 55
57

沃荷成長的美國正值漫畫的黃金年代。他是連環漫畫的狂熱讀者，尤其喜愛打擊犯罪的超級英雄，例如超人、蝙蝠俠、美國隊長。超人是這一切的開山祖師，這位超級英雄的原版是由喬・舒斯特（Joe Shuster）所繪，發表於1938年6月的《動作漫畫》（*Action Comics*）裡，不久超人就躍升為全美的性感圖騰。這位理想化的人物，在人們心目中的地位有如希臘的神祇，力大無比，行善除惡。他一如尋常百姓出身中西部、吃玉米長大的平凡美國男孩，卻肩負拯救世界的大任。在1940和1950年代，超人成為一個文化符號，大致等同於美國作為全球政治舞台焦點的自我形象投射。

此外，我們還容易忽略一件事實：超人是一個難民，身上流著異族的血統，被迫隱藏自己的真實身分，從中西部遷居大都市，並且英雄式地改變了自己。從這個角度來看，不難理解為什麼有數百萬的美國人會認同他，以及為什麼天主教斯洛伐克移民、自我調適困難的同性戀男孩沃荷對超人的認同比起大多數人又來得更高。他說過一句名言：「如果你想要了解安迪・沃荷的大小事，只消看一看我的繪畫，我的電影，和我，看看這些東西的表面，我就在那裡。」對他來說，超人是一個帶有深刻共鳴感的主題，他在1981年又重新探訪這位年輕時代的超級英雄，發表於他的漫畫系列作品《神話》（*Myths*）。

左圖｜合成顏料、蠟筆，畫布
《超人》
安迪・沃荷　1961

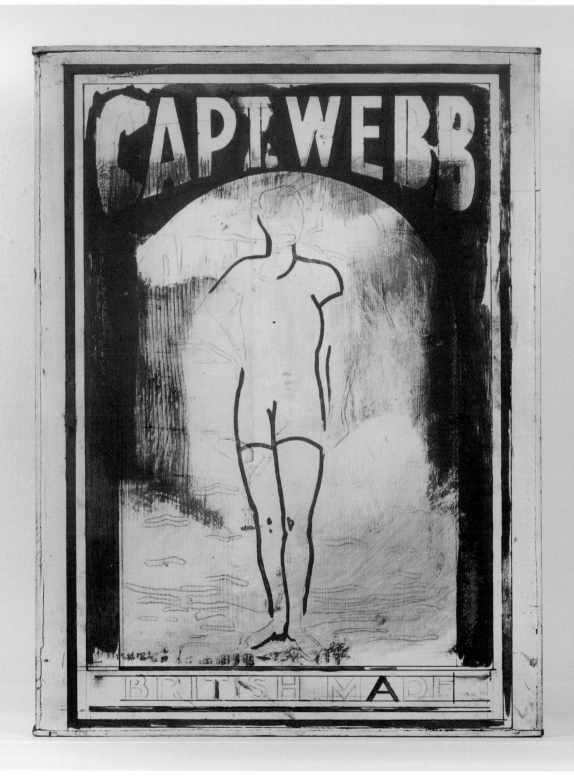

27 *Captain Webb Matchbox*
《韋伯船長火柴盒》

Peter Blake

彼得・布雷克

1961

英國普普藝術教父的民俗普普

與理查・漢彌爾頓、愛德華多・保羅齊齊名的彼得・布雷克，有人尊稱他為「英國普普藝術教父」，也是倫敦 ⑥ **獨立團體**的創始成員。1961年，在 ⑥₃ 安迪・沃荷製作聞名的**《Brillo箱》**的三年前，布雷克創作了《韋伯船長火柴盒》。至今它依舊是第一件將既有的商業產品模仿放大的藝術品，也簡明扼要傳達出布雷克本人所說的「民俗普普」（folk Pop）精神。

在木板上快速畫成，並刻意保留未完成的風格，《韋伯船長火柴盒》取材於英國家喻戶曉的火柴品牌，火柴盒鮮明的紅、白、藍色彩，帶有愛國的特色。即使進入1960年代，倫敦的火柴盒製造商Bryant & May仍堅持選用維多利亞時代的冒險家——馬修・韋伯船長——作為廣告的吉祥物。韋伯船長曾在1875年花不到22小時的時間游渡英吉利海峽，他代表的是十九世紀的英雄主義，也是二十世紀對於英雄的美好鄉愁記憶。布雷克曾說過：「對我來說，普普藝術往往根植於懷舊之情，是對於昔日庶民物件的懷念。」布雷克的《韋伯船長》保持一種宜人的「未完成」方式，船長累了，到了1961年已經面孔模糊，漸漸消失在白色顏料之後，只能靠著紅色輪廓勉強辨認出身形。

1950年代後期，布雷克獲得萊弗爾梅信託基金（Leverhulme Research Award）的一筆研究獎金，前往歐洲各地旅行一年，他除了研究文藝復興時期的大師傑作，也不忘考察民俗文化。他對藝術的評斷不因循傳統價值，因此能看出其中的聯繫性、共通點和相似處。簡而言之，他把西方的視覺文明看成一個相互聯繫的母體。布雷克在普普藝術界算是稀罕的異類，他十分有意識地與過去進行對話，採取當代性的「民俗」對話立場。他說：「我經常在吸納藝術，引用這些藝術」、「沒有身後豐厚的藝術史，你就不可能創作藝術。」對於布雷克來說，普普藝術就是新興的民間風俗。

左圖｜粉彩、鉛筆，木板
《韋伯船長火柴盒》
彼得・布雷克　1961

28 The Space Race
太空競賽

未來如果是銀色的,那麼普普總部也要如此

冷戰高峰時期,隨著征服太空的競賽加劇,美國和蘇聯各自為自己的國家級太空計劃注入大量資金和專業人才。1961年四月,蘇聯太空人員尤里·加加林(Yuri Gagarin)以提早三個星期的時間擊敗美國太空人艾倫·謝帕德(Alan Shepard),成為第一位登上太空的人類。

就像1950年代居住在倫敦的普普藝術家,著迷於快速移動的**汽車**引發的視覺意象,邁入1960年代之後的美國普普藝術家,包括羅伊·李奇登斯坦和詹姆斯·羅森奎斯特,也被**火箭**這個主題觸發了豐富的想像,這些圖案通常帶有猛烈的爆炸,當然,作品都經過藝術家高度風格化地表現。加加林經典地大喊「出發吧!」(Let's go!),不難想像會出現在李奇登斯坦的對話框裡。然而,歐洲的普普藝術家對於太空競賽卻表現出一種更曖昧、更壟罩在懷疑主義裡的印象。德雷克·波修爾(Derek Boshier)的1962年畫作《太空中最帥的英雄和謝帕德先生》(*The Most Handsome Hero of the Cosmos and Mr Shepherd*),兩位帥氣的太空人愉快扮演真實生活中超級英雄的當代意象。然而,加加林和謝帕德(後者的名字Shepard故意被波修爾大不敬地錯拼成「牧羊人」Shepherd)在畫中的位置幾乎可被忽略,小得可憐的人影也被束縛在地球上。畫面一角沒人關心的美國國旗,被火箭推進器噴出的一堆航髒烏雲團團包圍。

場景拉回紐約。安迪·沃荷在1963年參加了攝影師比利·內姆(Billy Name)的狂歡派對「剪髮趴」(自願的客人可以貢獻自己的頭髮,讓剪刀手隨性自由發揮)。沃荷被內姆家裡的室內裝潢所吸引——整個公寓牆面都覆滿了錫箔紙,家具也被噴上銀色。不久,沃荷即委託內姆(後來也變成他的男朋友)用完全相同的方式裝飾他的公寓,這就是沃荷的銀工廠。太空時代的未來,就是美國的未來——更棒、更光明、更令人興奮——未來如果是銀色的、具有太空感的,那麼普普藝術的總部,當然也要如此。

29 Öyvind Fahlström
歐汶德 · 法爾斯托姆

好生意就是好藝術

瑞典藝術家歐汶德 · 法爾斯托姆被藝術史學者第爾曼 · 奧斯特沃德（Tilman Osterwold）形容為「美英兩地以外最重要的普普藝術家」。他在1961年定居於紐約之前，曾與同為藝術家的瑞典妻子巴布蘿 · 奧斯特里恩（Barbro Östlihn）在巴黎工作和生活了三年。他們離開一年後，法國藝評家皮耶 · 雷斯塔尼相中了他的 (24) 作品，收入於**西德尼 · 詹尼斯**畫廊展 (46) 出的「**新寫實主義**國際展」（奧斯特里恩則未被選入）。

身為詩人、電影導演、作曲家、雕塑家、畫家，法爾斯托姆一直努力挑戰他口中「短得可怕的生命」，因此他「奮力體驗，創造幸福」，這些都體現在他1960和1970年代多樣化的作品之中。法爾斯托姆最廣為人知的創作，無疑是他那些有如狂熱普普夢的插畫、繪畫和拼貼作品，充滿了典故、文字、象徵、令人玩味的小圖案和小人物。

身為一個文化邊緣人，他對美國資本主義既著迷又震驚，他的創作便帶有對於當代主流意識形態的批判意味。

他與李奇登斯坦及安迪 · 沃荷一樣，經常拿美金鈔票作文章——但政治意圖明顯更濃。他最著名的一件參與式「**偶發藝術**」，是在1966年極富 (16) 政治挑釁性的《毛澤東希望遊行》（*Mao-Hope March*）。紐約的遊行者高舉好萊塢喜劇演員鮑伯 · 霍伯（Bob Hope）的肖像，當中穿插了幾張毛澤東的照片。法爾斯托姆呼應哲學家馬庫色（Herbert Marcuse）的看法，他從霍伯和毛澤東身上看到兩人各自象徵著一套權力宰制的體系。

自由市場的資本主義體系令法爾斯托姆震懾到啞口無言。而他最引人入勝的作品，就是一整套具有大富翁特色的桌上遊戲——像是《世界貿易大富翁》（*World Trade Monopoly, 1970*），這些遊戲真的可以玩。他繪製幾百個磁鐵小玩意兒，放在一塊繪有圖案的金屬板上，配上他自己制定的風趣幽默遊戲規則。大富翁遊戲如他所形容，就是「資本主義的遊戲」，而**好的生意，就是好的普普藝** (74) **術**。

30 Tom Wesselmann
湯姆・衛塞爾曼

偉大的美國裸體

(49) 湯姆・衛塞爾曼是普普藝術「六巨頭」之一，這個頭銜是批評家亞瑟・丹托（Arthur C. Danto）在2009年所賦予的。衛塞爾曼令人垂涎的靜物畫，色彩明亮近乎刺眼，內容包括大(34) 量品牌商品——香菸、**可口可樂**、奶昔、啤酒、白麵包、家樂氏穀物片、熱狗、番茄醬、Del Monte罐頭水果。不過，這些都比不上他從1961年開始創作的香豔火辣《偉大的美國裸體》（Great American Nudes）(89) 系列——甚至給英國小說家**詹姆斯・巴拉德**帶來靈感，在1968年創作短篇小說《偉大的美國裸體》（The Great American Nude）。

這些作品算是對文藝復興時期躺坐的女性裸體主題所作的時代更新，也是衛塞爾曼對於新時代色情印刷品充斥、唾手可得的回應方式。他的裸體女人頌讚1960年代的性解放，同時也凸顯了摩登**色情文化**造成女性身(87) 體的商品化。衛塞爾曼把理查・漢彌爾頓在1958-61年間的作品《她》（$he）作進一步發揮，在他筆下的裸女既無臉孔也無姓名，通常跟消費產品一併陳列——似乎都是想買就買，想丟就丟，想換就換的東西。隨

著1960年代漸成過去式，衛塞爾曼的裸女也開始起變化——這方面無疑受到普普雕塑家瑪喬麗・史特萊德（Marjorie Strider）「**比基尼裸女**」(61) 的影響——變成了三度空間感的立體裸女，以壓克力模塑，凸出於畫面平面。勃起的陰莖，女性乳房，作為色情普普的主題一再出現於衛塞爾曼的作品中，甚至入侵後期的靜物畫和風景畫，在作品裡起主導性。性無處不在，而普普藝術也不能不參上一腳。

當代印刷文化和廣告文化對衛塞爾曼啟迪良多，他從過軍，畢業於心理學系，1950年代後期定居於紐約，進入柯柏聯盟學院（Cooper Union college）就讀。他跟許多普普藝術家一樣，生涯規劃從當地高中的藝術老師起步，隨後在1961年舉辦了多次個展，也在隔年的**西德尼・詹尼斯** (24) 畫廊「**新寫實主義**國際展」中成為焦 (46) 點人物。然而，衛塞爾曼拒絕「任何形式的團體集結意識」，他宣稱自己「不喜歡任何標籤」，直接放棄自己的普普藝術家資格。儘管如此——而且也讓這整件事變得格外諷刺的——他筆下的形象，已成為普普藝術最好辨認的圖案。

左圖｜壓克力顏料，合板
《偉大的美國裸體第62號》
湯姆・衛塞爾曼　1965

31 Ivan Karp
伊凡・卡普

全紐約最強的藝術推銷員

伊凡・卡普是紐約的重量級畫廊——里奧・卡斯特里畫廊（Leo Castelli Gallery）的副董事，也是普普藝術的主力贊助者和經紀人。他在1961年發掘了藝術臻至成熟的羅伊・李奇登斯坦，並展出他的作品。之後他陸續協助安迪・沃荷、**克萊斯・歐登柏** (32) **格、湯姆・衛塞爾曼和羅伯特・勞森** (30) **伯格**等人發展事業版圖。 (11)

卡普回憶1961年秋天第一次看到李奇登斯坦早期作品的心情，他坦言一開始內心十分忐忑，他告訴藝術家：「真的不能這樣搞，你知道的。」然而，他對於李奇登斯坦肆無忌憚地大玩廣告和**漫畫卡通**又著實感到驚豔。 (17) 卡普曾說，李奇登斯坦當年秋天展出的五幅畫既「奇特，怪異，又迥異於其他人」。然而事實證明，正出於這個原因——因為它們既「冰冷、空白、大膽，令人難以抗拒」，如此具有「顛覆性」——卡普當下就決定買下它們，加以展出。

當年秋天，卡普又有另一個發現。附近的艾倫・史東畫廊（Allan Stone Gallery）剛把安迪・沃荷的作品放入一個集體展裡。不久後，沃荷前來參觀卡普的上東城畫廊。當他看到李奇登斯坦的新作時，驚恐地倒退三步。兩位完全獨立創作的藝術家，竟不約而同做出非常相似的東西。卡普覺得自己一定得親自登門，拜訪此人。當他前去參觀萊辛頓大道上沃荷的粉末藍工作室時，他大為震驚。年輕藝術家們顯然在做一些全新的東西，而且往往令人摸不著頭緒。

卡普賣過冰淇淋，當過電影編輯，《紐約時報》（New York Times）上的訃聞如此形容這個人：「全紐約最高超、最富熱忱的新藝術推銷員」。卡普不僅定義了什麼是美國普普藝術的經典，還創造一個**利潤豐厚** (74) **的市場**。根據《紐約時報》所形容，他「知道在世界各個角落的藝術大小事不比任何人少，只有更多。」卡普本人的座右銘則是「每一個天才都不應被埋沒。」

左圖 |
伊凡・卡普，在自己創立於1969年的哈里斯畫廊門前
1979年8月

32 *The Store*

《商店》

Claes Oldenburg

克萊斯・歐登柏格

1961

自產、自營、自銷的藝術商店

普普藝術的里程碑——克萊斯・歐登柏格在紐約的雕塑性裝置作品《商店》於1961年12月開張大吉。歐登柏格在下東城租下一間老店鋪，在兩個月時間裡設計好廣告傳單和海報，擺上自己的作品，自己看店，顧收銀台。店內陳設的商品都是他在店鋪後方的工作室裡製作完成的，一有賣出就補上新的雕塑品。商品訂價十分親民，每件作品的價格都在20到500美元之間。歐登柏格有意透過《商店》「違犯繪畫的所有觀念」。為了探討他所謂的「總體空間」（total space），他從零打造一家店鋪「環境」，再轉變為「繪畫世界的延伸」，成為藝術活動的發生點，帶有 ⑯ 「偶發藝術」（happening）的前衛性。

《商店》終究是歐登柏格繞開既有畫廊體制的奇想之道。除了作為幽默和新奇的噱頭，它也是對消費主義的自覺批判。它毫不掩飾地揭露了「藝術能抗拒被商品化」的浪漫謬論，以至於必然引發另一個反問：畫廊，除了作為創意產業的超級市場，還能是什麼？任何其他思考畫廊的方式，都是無視於現代資本主義的現實，無視普普藝術的現實。

歐登柏格的日記和筆記本裡，詳細記載了他在《商店》開幕之前，對於當代市面上的食品、飲料、咖啡館、超市的入微觀察。他應用的材料極其多元，包括用金屬網來支撐石膏；他雕塑的東西五花八門，從生食、漢堡、包裝過的產品、水果、烘焙點心、到文具、衣服、鞋子、內衣，甚至香菸。歐登柏格不向畫廊策展人諮詢創作走向，卻逕自從下東城區的移民所開的店鋪汲取靈感，展現出駁雜風格，極度嘲諷，吸睛，「通俗」的普普藝術。

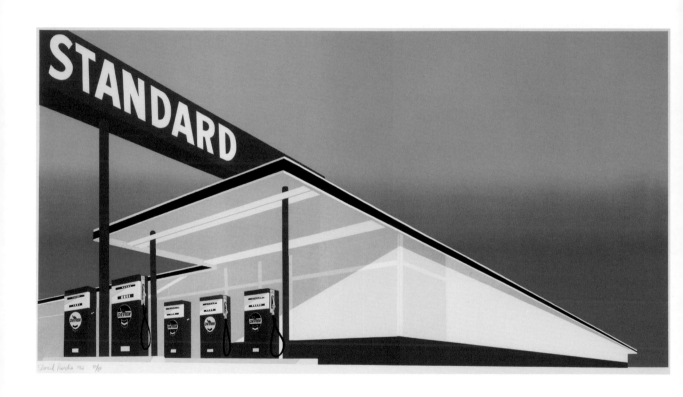

33 Ed Ruscha

埃德・魯沙

是廣告看版？還是藝術？

如果沒有好萊塢，普普藝術就「秀」（pop）不起來，同樣，埃德・魯沙的作品也已成為令人難以忘懷的**洛杉磯**迷人風景的代名詞。魯沙在1956年從家鄉內布拉斯加州搬到洛杉磯，進入加州藝術學院就讀，畢業後一面從事藝術創作，同時也寫作和攝影。魯沙定居於洛杉磯卡爾弗城（Culver City），這裡也是好萊塢許多大製片廠的所在地，他自己甚至也曾換跑道拍過電影。他在1970年代拍出奇炫但鮮為人知的影片，表現以混凝土與高速公路交織的洛杉磯所建構出的強力普普神話，也探索好萊塢化腐朽為神奇的魔力。

1962年，魯沙設計了《八支聚光燈的大型商標》（*Large Trademark with Eight Spotlights*），以大膽手法烘托二十世紀福斯公司的經典商標。這是他最早包含電影主題的畫作，也成為魯沙最著名的作品。他跟其他普普藝術家一樣，個人創作生涯不時會回歸到商標設計，卻又能巧妙將這些設計轉化成藝術品，放入賺很大的普普藝術市場。如果藝術最終免不了要跟廣告業攜手合作，何不就直接從那裡開始呢？

魯沙具有高度視覺衝擊力的繪畫風格，也必須歸功於早期在洛杉磯卡森羅伯斯廣告公司（Carson/Roberts advertising agency）擔任版面編排師。魯沙根據自己拍攝的美國加油站照片（1963年出版的攝影集《二十六座加油站》〔*Twentysix Gasoline Stations*〕），在隔年畫出《阿馬瑞洛標準石油加油站》（*Standard Station, Amarillo*），左頁所見為後來的絹印版本。魯沙應用**廣告看版繪師**愛用的基本色，加上黑與白，以誇大的透視法凸顯一個招牌的傳奇性。加油站形象，及其他像是好萊塢商標，甚至電影膠捲本身，都不是什麼讓人意想不到的主題，也相當具有識別度，但魯沙作畫所使用的材料卻經常出人意表。他會實驗各種奇奇怪怪的東西，火藥、巧克力、血液、果汁，什麼都嘗試。畢竟，如他自己所說，「藝術必須令你搔破頭也想不透。」

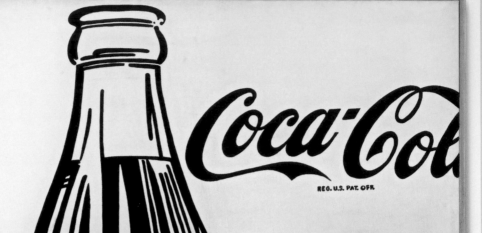

34 *Large Coca-Cola*

《大瓶可口可樂》

Andy Warhol

安迪・沃荷

1962

熱銷全球的美國夢

(36) 安迪・沃荷1962年的**絹印**《大瓶可口可樂》系列，雖然不是他第一回對可口可樂所作的品牌冥想，卻是最有名的一張。他上一幅可口可樂油畫繪於兩年前，看起來像是未完成作品，留下匆促的筆觸，明顯具有「手工繪畫」風格。到了《大瓶可口可樂》系列採用絹印技術，就完全具備大量生產的平滑光鮮和精確度，沃荷收掉了個人手感，也預告後期作品的到來。

(25) 黑白的圖像看起來有如**電視**截圖，瓶身形狀帶有人體暗示，加上「人」尺寸，表明它有多「威」。沃荷深諳品牌、個人慾望、廣告力量之間的密切聯繫，自然也曉得，有性就好賣。

儘管1955年已經有易開罐可口可樂推出，玻璃瓶裝的可樂依舊是最深植人心的品牌形象。糖、咖啡因、嘶嘶作響的氣泡，過去曾一度被認為是藥物的可樂，正代表獨一無二的美式風味。1950和1960年代的可口可樂行銷策略刻意訴求年輕、魅力和活力奔放。羅伯特・勞森伯格是首先體認到這點的藝術家，他將三個可樂瓶

(11) 放入1958年的「**組合創作**」雕塑作品《可口可樂計（機）劃》（*Coca-Cola Plan*）的心臟位置。

可口可樂老闆羅伯特・伍德拉夫（Robert Woodruff）曾表達過一個著名的心願，他希望看到自己的產品賣到全世界，而他的帝國夢想似乎也成真了──即使沃荷曾經揶揄道，抽象表現主義畫家會假裝不知道。沃荷，不出我們所料，自然對伍德拉夫的傳福音使命張開雙臂大表歡迎，把它當成**美國夢**的擴張。他寫道：

(4)

這個國家偉大的地方在於，美國的傳統是從這裡開始的：最有錢的消費者買的東西，跟最窮的人買的東西基本上相同。你可以打開電視看到可口可樂，而且你知道總統喝可樂，伊莉莎白・泰勒也喝可樂，而你也一樣可以喝可樂，想想這一點就夠了。可樂就是可樂，花再多錢也買不到更好喝的可樂，不會比街角流浪漢喝的可樂更好。所有可樂都一樣，每瓶可樂都好喝。伊莉莎白・泰勒知道，總統知道，流浪漢知道，你也知道。

左圖｜酪彩，棉紙
《可口可樂 [3]》（*Coca-Cola [3]*）
安迪・沃荷　1962

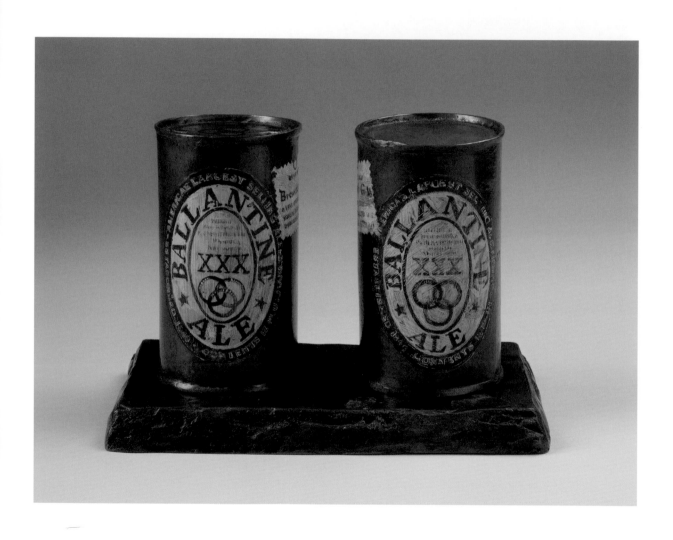

35 'Popsicles'

「普普冰棒」

抽象表現主義與普普藝術的戰火

㉔ 1962年3月——距離「新寫實主義國際展」在紐約展出還有八個月——
㊻ 畫廊老闆**西德尼・詹尼斯**為抽象表現主義畫家威廉・德庫寧（Willem de Kooning）舉辦作品展。有點出乎意料的是，觀眾極少，也未獲輿論好評。另一位抽象表現主義畫家菲利普・加斯頓（Philip Guston），他的女兒認為，德庫寧展的失敗代表著「一覺醒來……藝術界已經不一樣了。」普普藝術開始取代抽象表現主義的地位，一躍成為最酷的東西。深邃、左翼的老兵，遭受那群凡事事不關己的傢伙故作正經地冷嘲熱諷，簡直是孰可忍孰不可忍。加斯頓和馬克・羅斯科尤其對西德尼・詹尼斯居然支持新興普普藝術感到震驚，他們聯合其他抽象表現主義畫家，中止與詹尼斯的合約以示抗議。

德庫寧談到詹尼斯的競爭對手——另一位畫廊老闆和普普藝術的支持者——里奧・卡斯特里（Leo Castelli），不屑地說：「那個婊子。給他兩罐啤酒，他也能拿去賣。」普普藝術家賈斯培・瓊斯聽到這個消息，還真的厚顏無恥地打造了兩只青銅巴蘭汀麥芽啤酒罐，得意地通知德庫寧，卡斯特里已經準備要把它們賣出了。像這類舉動，藝術家**湯** ㉚ **姆・衛塞爾曼**在隔年以一個自封的局外人與普普藝術批評者的角度表示，「普普藝術中一些最糟糕的事情，就發生在它的仰慕者。」羅斯科，身為最知名的抽象表現主義畫家，據說曾經滿腔怒火地將所有年輕普普藝術家貶為「普普冰棒」。當他聽到藝術家露絲・克里格曼（Ruth Kligman）——啟發抽象表現主義同輩畫家傑克森・帕洛克的最後一位繆斯——與安迪・沃荷結為朋友時，必定惱火至極。她曾試圖介紹雙方認識，但羅斯科甚至不願意跟沃荷握手。

在紐約，普普藝術的竄升並不總是一帆風順，這說明了人們對抽象表現主義有著根深蒂固的支持。甚至在兩年後，1964年1月，《生活》（Life）雜誌做了羅伊・李奇登斯坦的國際專刊，封面斗大的問句寫道：「他是美國最糟糕的藝術家嗎？」比推銷員還更推銷員的李奇登斯坦，愛死了這句台詞。

左圖｜油彩，青銅
《繪青銅罐（啤酒罐）》
（*Painted Bronze (Ale Cans)*）
賈斯培・瓊斯 1960

36 Silkscreen
絹印

普普藝術的專利

絹印技術源自古代中國，西方應用絹印最早是在二十世紀初。透過這項技術，可以將圖案輕鬆轉印到紙張、布料、畫布上，就連木材、塑膠，甚至玻璃也不成問題。普普藝術的開創者安迪・沃荷看上絹印廣泛的可能性，在1960年代初期率先加以應用，促使絹印這項技術普及化。沃荷從許多方面把絹印變成了普普藝術的專利。

沃荷的絹印作品變得十分搶手——為了迎合需求，他幾乎忙不過來——儘管沃荷十分熱衷於複製作品的方式，這些功夫到頭來往往還是造成僅此一張的「孤本」。沃荷在1963年告訴一位評論家：「我想一定得找一個有辦法的人，來幫我完成所有畫作。」紐約的畫商兼畫廊老闆里奧・卡斯特里聽到這個消息，向他引薦了法國絹印的第一把交椅米歇・卡薩（Michel Caza）。卡薩在1950年代幾乎都待在斯德哥爾摩和巴黎擔任印刷師，是個不折不扣的絹印專家。沒多久，在卡斯特里的仲介下，沃荷和卡薩共同創立了第一代的普普**工廠**。卡薩印製了數百張的沃荷作品，其中有許多便由沃荷簽名，當作禮物贈送給前來拜訪沃荷的仰慕者。 **71**

絹印之所以在第二次世界大戰前流行不起來，主要是作為篩網讓油墨和顏料通過的絲綢成本很高。某種程度來說，光是綢緞的門檻，就讓這門技術只剩下小眾精央玩得起。開發新的、負擔得起的網版材料變得勢在必行。英國科學家在1940年代初發明了可行的聚酯纖維；不過，仍有待1950年代美國廠商杜邦（DuPont），和後來的伊士曼公司（Eastman），推出商品化的聚酯纖維布料。聚酯纖維布料比絲綢便宜且耐用許多，外觀也相似，很快就引發流行風潮，畢竟消費者更在意的是外觀而非觸感。聚酯纖維網版迅速取代了絲網，應用於商標和海報的製作。沃荷是最早留意到這一點的藝術家，所以他的絹印事實上根本不是絹印，而是全新的普普藝術聚酯纖維印。

37 Niki de Saint Phalle

妮基·德·桑法勒

新普普女性典型

普普藝術家妮基·桑法勒是以巴黎為據點的 **新寫實主義** 團體中唯一一位 **(24)** 女性成員，1960年代初她開始創作頗具影響力的《新娘》（*Bride*）系列──噩夢般的想像、絕望，加入洋娃娃和刀子等「撿拾物」（found object）──那些令人毛骨悚然的新娘，正透露她自己對於當代女性所扮演的典型角色的恐懼，其中必定也受到她跟美國小說家哈里·馬修斯（Harry Mathews）在1950年代長達十年不幸婚姻的影響。

妮基具有法國貴族的家世背景，是一位自學成才的普普藝術家，她成長於1940年代後期，住過康乃狄克州和紐約上東城。18歲時，她成為國際級的時裝模特兒。雖然她最初從繪畫起家，但她首次舉辦的個展──1961年在巴黎的「J畫廊」（Galerie J）──卻是雕塑和集合藝術（assemblages）；同一年，她的作品被選入紐約現代美術館舉辦的「集合藝術」（*The Art of* **(1)** *Assemblage*）展覽。妮基與 **馬歇爾·杜象**、賈斯培·瓊斯和羅伯特·

勞森伯格都結為好友，這段期間她也和另一位新寫實主義畫家尚·丁格利交往，兩人也共同創作。

妮基跟另一位普普藝術家 **瑪塔·米** **(78)** **努金** 一樣，她們在1960年代早期的許多作品都同時關注創造和毀滅。妮基在巴黎和 **洛杉磯** 籌劃了多起一 **(16)** 次性的 **「偶發藝術」** 事件，將事前 **(50)** 做好的作品用槍射擊摧毀。她第一次的公眾射擊活動在1961年2月於巴黎舉行，接下來幾年裡她安排了更多場表演，包括在維吉妮亞·杜恩（Virginia Dwan）家中──洛杉磯的藝術品經紀人，也是普普藝術的強力推手──位於馬里布海灘的別墅。不過，受到一位朋友懷孕的鼓舞，桑法勒轉而創作她更為人稱道的《娜娜》（*Nana*）系列（法文口語裡的「女孩」）。這些作品在1965年9月首度展於巴黎的亞歷山大·尤拉斯畫廊（Alexander Iolas Gallery），艷麗的色彩，具有強大女性豐饒多產意象的多媒材雕塑──和《新娘》大異其趣──定義了妮基心目中的新普普女性典型。

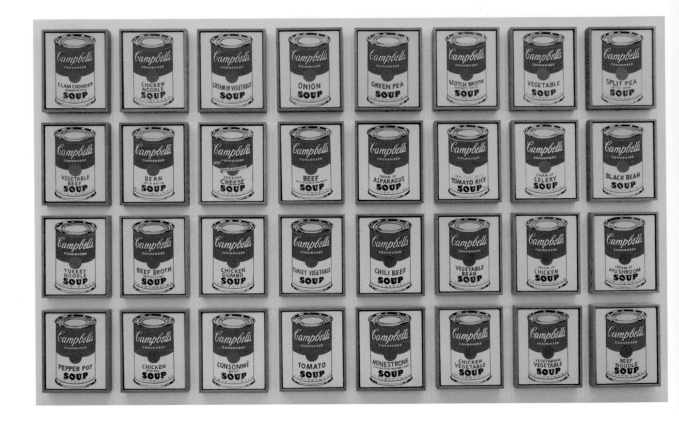

38 *Campbell's Soup Cans*
《康寶濃湯罐》

Andy Warhol

安迪・沃荷

1962

隨處可見的美國意象

1962年，物色新題材的安迪・沃荷，開始創作當時隨處可見的美國湯品品牌「康寶」（Campbell's）。後來有人問他為什麼選擇這個主題，他聲稱「我習慣喝它。我每天都吃一樣的午餐，過去二十年來都如此。」

50 洛杉磯藝術品經紀人艾爾汶・布魯姆（Irving Blum）在1962年春天參觀沃荷的紐約工作室，對康寶濃湯罐印象深刻，他馬上向沃荷提供第一次舉辦個展的機會，在洛杉磯的費洛斯畫廊（Ferus Gallery）舉行。

沃荷的三十二張康寶濃湯罐，陳列方式猶如超市貨架上的商品。一大群的合體，傳遞出豐盛和充實的訊息——字面意義和象徵意義皆然。康寶濃湯建立的品牌形象——不用花大錢就喝得到，為消費者提供了眾多選擇。不論貧富，每一位美國人都可以輕鬆、方便地擁有康寶濃湯來過生活。另一方面，沃荷的濃湯罐頭也喚起了逛超市的存在無聊感，說出現代超市的一成不變和麻木。畫作裡每個湯罐都不一樣——但這是標準化下的小差異，眼睛實際上只注意到顏色和品牌名稱極其無聊地重複。觀眾會掃視湯罐上的口味，從海鮮蛤蜊濃湯到牛肉麵——或覺得有趣，或無聊，或無動於衷。不管是哪種反應都沒關係，因為沃荷像是在說，康寶濃湯就在那裡，毋需給予評斷。如此看來，沃荷的康寶濃湯其實記錄了美國歷史上一個獨一無二的時期。

康寶濃湯公司至今仍然使用粗黑輪廓、鮮明的配色，和斜體字的品名——跟**可口可樂**一模一樣。罐身上的 34 紅白色帶十分愛國，令人聯想到美國國旗。這些顏色也不可思議地暗示了人的嘴巴，就像**湯姆・衛塞爾曼**雕塑 30 畫裡的女人，有著艷紅色的嘴唇和潔白發亮的牙齒，預告普普藝術的雙重主題——食物，和享樂。

左圖｜壓克力顏料，畫布
《康寶濃湯罐》（*Campbell's Soup Cans*）
安迪・沃荷 1962

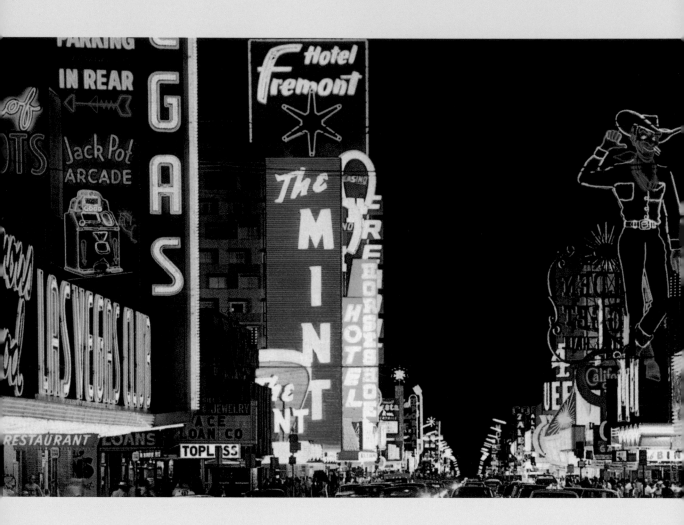

39 'New Vulgarians'
「新俗人」

臭名昭彰的普普名流

1962年春天，藝評家馬克斯・科茲洛夫（Max Kozloff）在看完羅伊・李奇登斯坦在紐約里奧・卡斯特里畫廊舉辦的個展後，撰寫評論把李奇登斯坦貶為「新俗人」之一。對於科茲洛夫來說，這些野蠻粗俗的形象破壞了「優質藝術」的內涵。普普藝術來了，普普藝術家也在一瞬間變成一群臭名昭彰的名流。

科茲洛夫刊登在《國際藝術》（Art International）雜誌裡的文章寫道，普普藝術不僅劣質，根本就對藝術「甩了一個巴掌」，是對現有藝術的侮辱，對所有人的攻擊，不論是「藝術門外漢或鑑賞家」。他眼見珍貴的美術館「被一群風格卑劣、嚼口香糖的蠢蛋，以及無腦少女，或更糟，流氓無賴入侵」。從某些層面來看，他說得沒錯，因為1962年的確是普普藝術家忙碌的一年，更別提那些心存戒惕的評論家所體會到的震驚。李奇登斯坦的首次個展在當年2月登場；《時代》（Time）雜誌在春季專題下了「一片蛋糕學派」（The Slice of Cake School）的標題。接下來有46 24 西德尼・詹尼斯畫廊舉辦的「新寫實44 主義國際展」，艾莉諾・沃德也在同30 月為湯姆・衛塞爾曼舉辦首次個展，

10月有羅伯特・印第安納個展，以 69 及11月沃荷在紐約的首度個展。那年春天，彷彿計算好了要惹惱評論家，以極端風格普普「偶發藝術」聞名的 16 雷・瓊森，在一間空蕩蕩的畫廊裡上演了一齣極其諷刺的「沒事」秀。當來賓登門詢問「這裡在做什麼？」瓊森便興致勃勃答道：「沒事！」

普普藝術是第一個具有我們今日稱為後現代感性的藝術流派。普普藝術家不相信傳統「藝術就是高級藝術」那一套東西，也顛覆了藝術家被視為英雄的浪漫主義概念。普普藝術家不是英雄，他們是名人。建築師羅伯特・文丘里（Robert Venturi）、丹尼絲・斯科特・布朗（Denise Scott Brown）和史蒂文・伊澤諾（Steven Izenour）觀察到這種對於「庸俗」（vulgar）的重視，因而投入心力研究花俏俗麗的拉斯維加斯究竟魅力何在。1972年他們出版《向拉斯維加斯學習》（Learning from Las Vegas）——與雷納・班漢的《洛杉磯》（Los Angeles，1971年出版）各有千秋，均抽絲剝繭闡述這些作為電影背景的城市光怪陸離的美學，這些，連同普普藝術美學，對於新興的後現代主義產生了直接影響。

40 *Do It Yourself*

《自己動手做》

Andy Warhol

安迪・沃荷

1962

每個人都做得到，不喜歡就丟掉

為了拉開跟羅伊・李奇登斯坦的創作距離，一方面物色新穎的流行視覺消遣，安迪・沃荷在1962年開始創作五幅帶有滑稽模仿意味的畫作《自己動手做》著色系列。「自己動手」的概念，簡單明瞭地概括了普普藝術的哲學。

著色簿這種令人聯想到小孩子的玩意兒，或社區裡排遣無聊生活的老掉牙東西，儘管有這些印象，甚至就為了這些原因，沃荷才鍾情於這些自己動手的著色畫，或曰「按照數字著色」。廉價，一時興致，不需具備什麼技術，這些著色圖給了每個人創造「完美」藝術品的機會。一位受驚的評論家形容這些東西預示了「繪畫的終結」。沃荷畫了《花朵》、《小提琴》、《風景》、《海景》、《小帆船》，標上顏色號碼，還刻意先上了一半的色，做成半成品。這些上色畫儼然是追求效率、精準的數學練習。但是沃荷卻唯恐天下不亂，自己並不按照編號指示上色。畢竟，他如果不這麼做，我們如何區別哪些部分出自藝術家的手筆，是真正的藝術品呢？

1950年代的消費文化也促成「DIY自己動手做」觀念的普及化，影響之廣，到了1960年代初期，DIY已經跟住宅區改善居家條件聯想在一起了。例如，不難組裝的家具，讓一家之主有搖身變為技藝精綻的職人、開拓者的幻覺，甚至覺得自己有能力「蓋」自己的房子。此外，即食食品在1950年代受貝蒂・克羅克（Betty Crocker）出版的《貝蒂・克羅克插圖烹調書》（*Betty Crocker's Picture Cook Book*）而大流行，家庭主婦也可以幻想自己就是料理達人。「數字著色畫」（'painting by numbers' sets）也在1950年代由底特律工業設計師丹・羅賓斯（Dan Robbins）發明和大力推廣。無論是自認有天分的業餘玩家或公認的專業人士，任何人現在都可以創作藝術，或至少複製傑作，感覺自己像一位偉大的藝術家。每個人都做得到，輕而易舉，迅速準確，不喜歡就丟掉，絲毫不覺可惜，這在沃荷眼中是那麼的美國，那麼的普普。

左圖｜壓克力顏料，絹印，畫布
《自己動手做（花朵）》
（*Do It Yourself (Flowers)*）
安迪・沃荷 1962

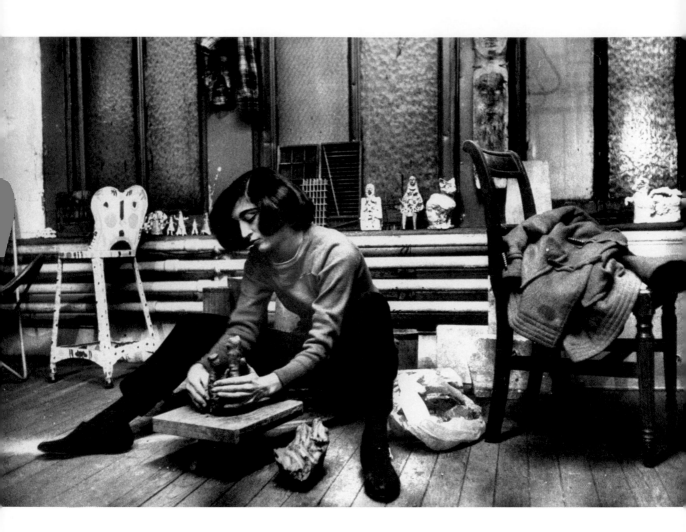

41 Marisol
瑪麗索

不折不扣的普普激進分子

激進的普普雕塑家瑪麗索‧艾斯科巴（Marisol Escobar），被形容為「拉丁嘉寶*」——藝壇往往直稱她為瑪麗索——1962年5月在**艾莉諾‧沃德**的紐約馬廄畫廊（Stable Gallery）享有首次個展的待遇。後來她在**西德尼‧詹尼斯**畫廊所舉辦的「**新寫實主義**國際展」中成為主打焦點，也入選《生活》雜誌「最火辣的一百人」（Red Hot 100）。

身為一名拉丁美洲裔女性，瑪麗索的成就並未獲得她應得的認肯。通常她被肯定的情況，十之八九是因為她的朋友安迪‧沃荷形容她為「第一位女畫家，誘人的女畫家」。多年後，她說：「1960年代當時，男人（藝術家）並不覺得我有威脅性」，他們覺得「我既可愛又古怪……他們不是那麼認真在看待我的藝術。」不過話說回來，瑪麗索的作品於1965年的《紐約時報》上早已鉅細靡遺地加以介紹，隔年她在西德尼‧詹尼斯畫廊舉辦的個展，開幕當天據稱有三千人在畫廊外面排隊。

瑪麗索出生於巴黎，父母來自委內瑞拉，自幼就在充滿藝術的環境下長大。她在歐洲和美國都唸過書，1957年在紐約里奧‧卡斯特里畫廊舉辦的展覽開啟她的藝術家生涯。她的滑稽**木雕**經常以名人為模仿對象，安排他們變成一家人，強調人物形象勝過抽象性。雖然我們不確定瑪麗索是否讀過《女性迷思》（*The Feminine Mystique*）一書，但她的集合雕塑《女人與狗》（*Women and Dog*, 1963–4）和《拜訪》（*La Visita*, 1964），恰好是在貝蒂‧傅瑞丹（Betty Friedan）1963年出版這部石破天驚作品之後一年所創作。傅瑞丹提出的論點是，男人製造了「女性的迷思」，這是一種在社會上和性上控制女人的形式，此一迷思強力反映在瑪麗索的作品上：她的女性人物總顯得有些退縮，彷彿被囚禁一般。瑪麗索其實是不折不扣的普普激進分子，她的雕塑，正如她自己所言，是一種「滑稽形式的反叛」。

左圖｜
瑪麗索‧艾斯科巴　1957

FINAL ★★ 5¢ **New York Mirror**

WEATHER: Fair with little change in temperature.

Vol. 37, No 296

MONDAY, JUNE 4, 1962

C

129 DIE

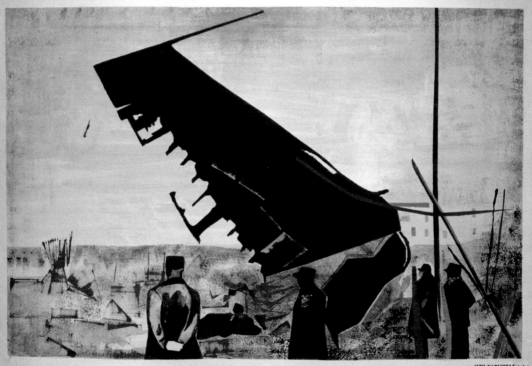

(UPI RADIOTELE photo.)

IN JET!

42 *129 Die in Jet (Plane Crash)*

《129人死於墜機（空難）》

Andy Warhol

安迪・沃荷

1962

令人瞳孔放大的死亡偷窺

23 1962年6月23日，**亨利・格爾扎勒**——當時已在大都會博物館任職——對著一起吃早餐的安迪・沃荷耳提面命，別被第一次個展的成功沖昏頭，別變得安逸自滿，「生活看得夠多了。該碰觸一點死亡的議題。」換句話說，格爾扎勒認為沃荷應該處理較 **26** 為黑暗的主題，因為他的**卡通人物**和 **34** **可口可樂瓶**很快就會讓人看膩。他把當天早上的《紐約鏡報》（*New York Mirror*）攤在沃荷面前，鼓勵他去畫世界上正在發生的事情：「悲劇，痛苦，災難」。

斗大的標題哭號著「129人死於墜機！」一架最先進的美國噴射機，一天前正準備飛往亞特蘭大，卻在巴黎奧利（Orly）機場起飛時墜毀。波音公司的707型大西洋噴射客機才剛在1958年投入服役，依舊嶄新、奢侈、快速、充滿魅力——而這架豪華噴射機上載滿了富有的美國名流和藝術贊助金主。奧利墜機事件和死亡引發的震憾，令人想起1912年鐵達尼號沉沒時的新聞報導。當時也有一百多名美國乘客喪生，包括71名頭等艙的乘客。

沃荷聽進了格爾扎勒的提醒。他帶著《鏡報》回到工作室，開始創作令人不安的**《死亡與災難》系列**（*Death* **77** *and Disaster series*），其中第一張就是他親手繪畫的《129人死於墜機（空難）》。他除了拿掉原始頭版照片下方的一排小字，基本上忠實複製了標題文字和飛機殘骸照片，連頁面上的墨跡皺痕都沒有放過。此後，沃荷益發被猛烈死亡的意象所吸引，尤其當死者充滿魅力或為有錢人時。一個人的死訊被放上新聞頭版，以驚呼的方式宣示——有如愛情的宣示——這不就是普普聲譽的巔峰嗎？沃荷自然不會不懂災難攝影報導背後令人瞳孔為之放大的偷窺性。他的第一張《死亡與災難》代表集體創傷的重大事件，也為傳統的歷史繪畫帶來一種非常現代的形式。

左圖｜壓克力顏料，畫布
《129人死於墜機（空難）》
安迪・沃荷 1962

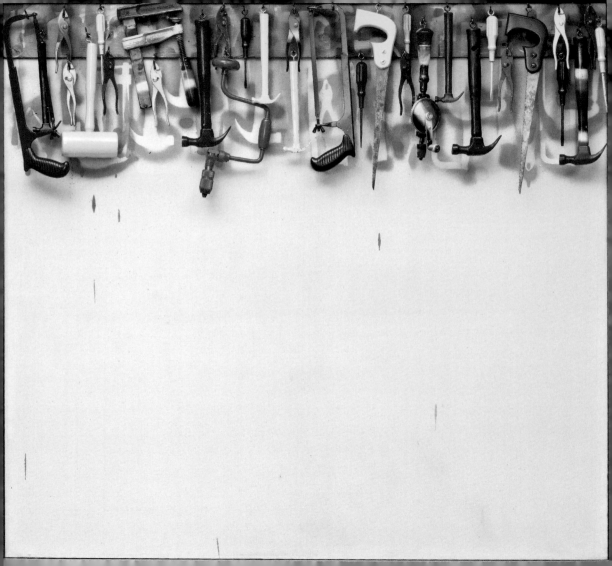

43 Jim Dine

吉姆・戴恩

實用物件的普普美感

1962年初秋，策展人華爾特・霍普斯（Walter Hopps）在**洛杉磯**帕薩迪納美術館（Pasadena Art Museum）舉辦的「日常物件的新繪畫」（*New Painting of Common Objects*）特展，吉姆・戴恩成為其中的焦點；但是近年來，這位普普藝術家多少顯得光芒退卻，其中有一部分原因可理解為繪圖員出身的戴恩傾向技巧表現，導致作品淪於誠實和簡單。戴恩通常不畫1960年代流行的消費產品，出生於俄亥俄州的他，靈感往往取材於日常生活中沒什麼了不起的東西以及偏向實用的普普物件。

戴恩的作品表現出對於典型美國中西部腳踏實地的勞工階級的關懷，酷愛他們使用的量產工具。1959年他極富開創性的普普表演《微笑工人》（*The Smiling Workman*），為紐約最早的「**偶發藝術**」之一。1960年代頭幾年，戴恩的諸多作品曾經在巴黎、羅馬、布魯塞爾、科隆展出，也入選紐約瑪莎・傑克遜藝廊（Martha Jackson Gallery）非常重要的「新形式、新媒材」（*New Forms, New Media*）特展，以及紐約古根漢和洛杉磯郡立博物館的「六位畫家與物件展」（*Six Painters and the Object*）。戴恩也在英國頗具爭議性的藝術經紀人羅伯特・弗雷澤（Robert Fraser）在倫敦所開的梅費爾藝廊（Mayfair gallery）有過轟動的展出，展於1965年夏天和1966年秋天，藝廊就在格羅夫納廣場美國大使館旁的一隅。1966年的展覽包含二十一張畫，大多以抽象方式描繪男性和女性的生殖器（其中幾幅比真人更大），以及一張帶有「Cunt」（屄）字眼的拼貼畫。警方突襲臨檢，弗雷澤因為主持「不雅展覽」，觸犯了十九世紀不列顛法律裡字眼曖昧的法條而被判有罪，總共被罰款70幾尼（guinea）金幣。儘管如此，同一年戴恩仍準備長居倫敦，從事專職創作，他在倫敦待到1970年。

戴恩最著名的作品是他的《工具》（*Tools*）系列（1973），1980年他將這套作品捐贈給倫敦泰德美術館（Tate）。《工具》繪製了十種傳統金屬工具，包括螺絲刀、剪刀、鉗子、叉子、湯匙等，以十張石版畫呈現十種工具，為實用、平凡無奇的物品增添精緻的普普美感。

左圖｜油彩，未上底漆的帆布，上端貼有木板，上色的工具鉤掛在木板上
《五英尺的彩色工具》
（*Five Feet of Colorful Tools*）
吉姆・戴恩　1962

44 Eleanor Ward
艾莉諾 · 沃德

普普藝術最重要的女性支持者

41 普普藝術家**瑪麗索 · 艾斯科巴**用「戲劇感」（sense of theatre）來稱呼她，紐約的畫廊主持人艾莉諾 · 沃德，是1960年代初期最了不起的普普藝術女性支持者。她是馬廄畫廊（Stable Gallery）的創辦人，也因為她「發掘」了普普藝術家羅伯特 · **30** 勞森伯格、瑪麗索、**湯姆 · 衛塞爾曼** **69** 和**羅伯特 · 印第安納**，她也幫安迪 · 沃荷於1962年12月在紐約舉辦首次的個展。

沃德曾在巴黎為時裝設計師克里斯汀 · 迪奧（Christian Dior）從事廣告工作，之後，出生賓州的她在1952年回到美國，隔年在紐約中城區開設馬廄畫廊。當年春天，勞森伯格結束六個月的歐洲旅行，和抽象藝術家搭檔賽 · 湯伯利（Cy Twombly）一起返回美國。勞森伯格在畫廊擔任暑期清潔工，沃德很快就和勞森伯格變成朋友，並在九月讓兩個年輕人舉行聯合畫展。接下來十年裡，沃德因為畫廊的年度盛事「馬廄年展」（Stable Annuals）做出口碑，一位朋友在1962年夏天將她介紹給沃荷。「我馬上就愛上安迪這個人」，她回憶道，在看完他的作品後，她宣稱這是「一個夢寐以求的收藏，我徹底被吸引住了。」

當年夏天，沃荷剛在**洛杉磯**辦完個 **50** 展，開始在紐約展出《自己動手做》 **40** 系列，以及《康寶濃湯罐》，和**瑪麗** **38** **45** **蓮 · 夢露**、伊麗莎白泰勒、貓王艾維斯 · 普利斯萊的肖像畫。媒體評價毀譽參半，但《國際藝術》（Art International）雜誌評論家邁可 · 弗里德（Michael Fried）肯定沃荷「才氣出眾」，他的作品既「動人」又「不同凡響」。弗里德看出沃荷「追求庸俗的直覺」以及他從「我們時代的經典神話」裡「所感受到真正的人性和悲哀」。不過，他也不忘提及——事後看來彷彿是一個語帶保留的唐突注腳：「我完全不確定，就算是沃荷最出色的作品，能不能比它們賴以生存的新聞業活得更久。」

左圖｜
艾莉諾 · 沃德（左）在紐約市
馬廄畫廊　**1954**

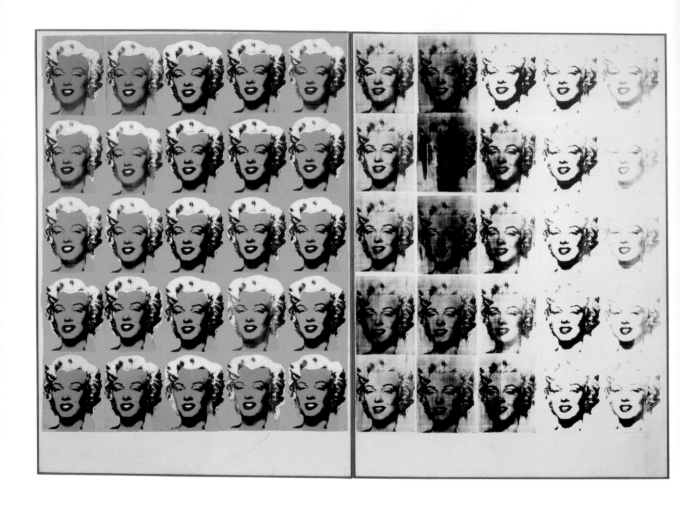

45 *Marilyn Diptych*

《夢露雙聯畫》

Andy Warhol

安迪・沃荷

1962

瑪麗蓮・夢露之死

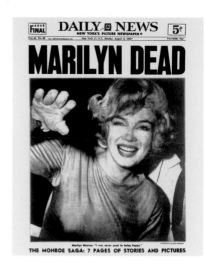

好萊塢偶像瑪麗蓮・夢露是普普藝術欲罷不能的對象，在大西洋兩岸的藝術家作品中，她的形象無所不在。夢露去世時，安迪・沃荷在**洛杉磯**深具開創性的展覽才剛結束四天，也是沃荷34歲生日的前一天。《夢露雙聯畫》是沃荷創作的二十多幅夢露肖像的其中一幅，首次展出於1962年11月，在紐約的**馬廄畫廊**──這幅畫見證她的殞逝，和他的飛黃騰達。

儘管夢露的經典形象不脫性感無腦、最終以悲劇收場的金髮美女，她一舉成名的轟動角色，卻是1953年的電影《飛瀑怒潮》（*Niagara*）中所飾演的危險蛇蠍美人。沃荷從《飛瀑怒潮》的宣傳照裡裁出夢露的臉孔加以創作，在這幅追悼畫中，當代廣告的統一色調特徵和傳統**絹印**所能做出的細微質感差異結合起來。成排的夢露臉孔被埋在家徽一般的艷黃、綠、粉紅彩妝之下，看起來像是工廠生產的品牌或商品，就像**可口可樂**，或是**康寶濃湯**。沃荷將夢露的形象放在雙扉的雙聯畫框中，傳統上這種形式常見於基督教的祭壇畫，也凸顯她在文化中具有的分量：戰後好萊塢名人對於文化的重要性，不輸給義大利文藝復興時期的天主教聖人。

從左上角開始閱讀這幅畫作到右下角，就像在目睹夢露一生的起落，從多彩多姿、燦爛輝煌，到疲憊痛苦。重複的圖像不僅暗示夢露的文化力量，彷彿也在說，被強迫逼出的性感、過度的魅力，亦為她的死亡推了一把。**名氣**固然誘人，但令人作嘔的重複──在這裡表現得再具體不過──差不多也把主人公給吞沒了。三十六歲的夢露，在她最後一部未完成的電影《瀕於崩潰》（*Something's Got to Give*, 1962）裡，扮演一個被遺忘的女人，被迫去裝成其他人。在她去世的前兩天，她對《生活》雜誌發出感嘆：「名氣真是變幻莫測啊」。沃荷把我們每個人都拉進害死夢露的涉嫌人裡。

上圖｜
《每日新聞》頭版，1962年8月6日

左圖｜壓克力顏料，畫布
《夢露雙聯畫》
安迪・沃荷　1962

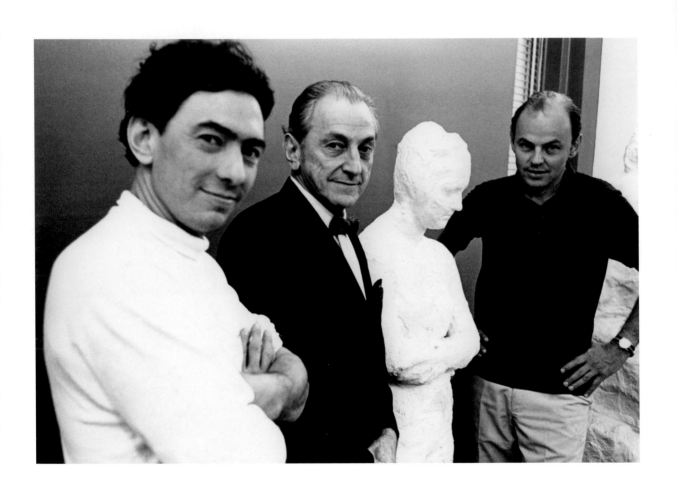

46 Sidney Janis

西德尼·詹尼斯

紐約商業嗅覺最敏銳的經紀人

紐約現代美術館的創館主任亞弗雷德·巴爾（Alfred H. Barr），如此形容普普藝廊經營人西德尼·詹尼斯：「戰後在紐約出現的最聰明經紀人，商業嗅覺靈敏度無人能出其右」。雖然他的才華公認表現於推銷已經成名的藝術家，而非擅長尋找新興藝術家，但詹尼斯在紐約中城區畫廊所展出的**「新寫實主義畫家」**（1962年11月）轟動了藝壇，讓他一躍成為「潮流的發現者，品味的創造者」（a trend-spotter and a taste-maker）。重量級的批評家克萊門·格林貝克（Clement Greenberg），讚揚詹尼斯營造了一個讓美國藝術家繁榮勃興的環境，並讚美他能獨排眾議，當其他人獨尊歐洲藝術時，他卻高度重視美國藝術。

詹尼斯曾為國標舞舞者，以及海軍預備軍官，1920年代他創立了十分成功的雙口袋短袖男仕襯衫品牌「M'Lord」。他和妻子哈麗雅特（Harriet）開始每年前往巴黎旅行，逐漸打入巴黎的歐洲現代主義圈子。沒多久，詹尼斯開始建立自己的私房藝術收藏，也在1930年代買入第一幅抽象藝術家蒙德里安（Piet Mondrian）的作品。1939年詹尼斯結束襯衫業務，跟哈麗雅特一起撰寫數部藝術論著，包括畢卡索、超現實主義和美國民間藝術。他甚至與驚世駭俗的**馬歇爾·杜象**結為好友。

1948年，52歲的詹尼斯快樂地實現了自己的退休計劃，他的個人畫廊開幕，並以法國抽象畫家費爾南·雷捷（Fernand Léger）的展覽作為開幕式。不久他就成為最早支持抽象表現主義的推手，也是第一個幫傑克森·帕洛克（Jackson Pollock）辦展的人。眼看抽象表現主義巨頭的作品都悉數由詹尼斯所代理，1960年，他突然轉向普普藝術，此舉著實震驚了許多人。接下來他策劃了克萊斯·歐登柏格、**湯姆·衛塞爾曼**和**瑪麗索·艾斯科巴**等人的展覽。到了1967年，他的傳奇地位已經屹立不搖。普普雕塑家喬治·席格爾（George Segal）為詹尼斯與他珍藏的蒙德里安畫作一起塑了像。同一年他也捐贈一套「絕無僅有」的收藏——一百多件現代主義的傑作，贈送給紐約現代美術館。

左圖｜
西德尼·詹尼斯（中）與兩個兒子卡羅爾（Carroll，左）和康拉德（Conrad），以及喬治·席格爾的雕塑，紐約市西德尼·詹尼斯畫廊　1966

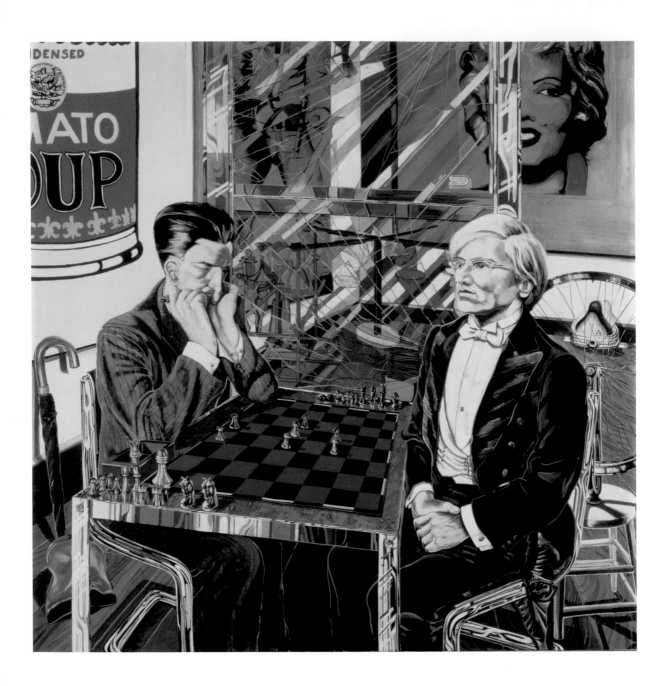

47 MoMA symposium
MoMA研討會

1962

兩極化的對峙局面

1962年12月，一個寒冷的晚上，75歲的**杜象**和34歲的安迪·沃荷都花了3美元購買門票，走進紐約現代美術館的演講廳。儘管兩人在未來四年裡都不再有正式見面的機會，當晚他們仍跟在場所有觀眾一樣，充滿期待地參與第一屆——也是最具啟發性的一屆——普普藝術研討會。

研討會由紐約現代美術館策展人彼得·塞爾茲（Peter Selz）主持，座談人包括五位來自紐約藝術界的重量級人物。唯一一位女性是34歲的藝術史學者、前《紐約時報》評論多蕾·阿什頓（Dore Ashton），她以擁護抽象表現主義著稱，特別是馬克·羅斯科和菲利普·加斯頓。座談人還有57歲的詩人斯坦利·庫尼茲（Stanley Kunitz），他也是羅斯科與加斯頓的好友，後來曾兩度當選美國桂冠詩人；42歲的俄國籍前衛藝術史學者里奧·史坦伯格（Leo Steinberg）；27歲的普普藝術愛好者和大都會博物館助理策展人**亨利·**

格爾扎勒；34歲的評論家、高級文化的擁護者希爾頓·克萊默（Hilton Kramer）。

會議討論雖然聚焦在美國普普藝術美學，主持人塞爾茲鼓勵與會者分析普普藝術的價值，「作為對當代生活意義深遠的注解，以及藝術與大眾文化之間的爭議關係」。在對最新的普普藝術發展（包括沃荷的一些作品）做完介紹後，與會者開始進行一場熱烈討論。整體說來，贊成普普藝術者（史坦伯格和格爾扎勒）不及反對普普藝術的人數優勢（阿什頓、庫尼茲、克萊默）。但光就MoMA認為有必要舉辦這場專題研討的事實，以及這些重量級評論家願意齊聚一堂發表意見，就證明普普藝術在1962年的紐約藝壇已經發展成兩極化對峙的局面，距離上次佩姬·古根漢（Peggy Guggenheim）在1942年10月舉辦令輿論大譁的「本世紀藝術」展覽（Art of This Century），已經是二十年前的事了。

左圖｜油彩、壓克力顏料、粉彩，木板
《裁縫機工作檯上的巧遇與一把雨傘：安迪·沃荷與馬歇爾·杜象》（The Chance Meeting on an Operating Table of a Sewing Machine and an Umbrella: Andy Warhol and Marcel Duchamp）
菲利普·科爾（Philip Core）
1978

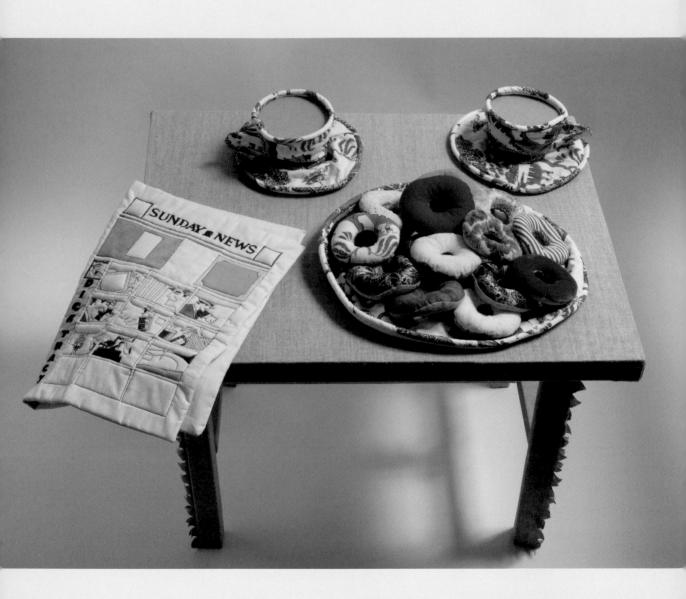

48 Jann Haworth
珍・霍沃斯

前衛的軟雕塑家

美國普普雕塑家珍・霍沃斯——她最膾炙人口的作品為共同參與設計的披頭四《胡椒軍曹寂寞芳心俱樂部樂隊》(*Sgt. Pepper's Lonely Hearts Club Band*)專輯封面——此外,她還是十分前衛的「軟雕塑」(soft sculpture)先驅。1963年她和英國普普藝術家彼得・布雷克(Peter Blake)結婚,她的作品也在倫敦當代藝術學院(ICA)舉辦的「四名青年藝術家」(*Four Young Artists*)特展中首次亮相。

50 霍沃斯在1961年從故鄉洛杉磯搬到倫敦,進入斯萊德美術學院(Slade School of Art)就讀。這所學校因為散發出一股——她形容為令人愉悅的「老舊黴味」——促使她變成一名叛逆普普。小時候,藝術家母親曾教她如何縫製和填充娃娃。長大後她開始創作帶有極端觀念的軟雕塑,包括尋常物件和典型人物。她的父親在好萊塢擔任藝術指導,曾參與製作瑪麗蓮・夢露於1959年轟動一時 45 的電影《熱情如火》(*Some Like It Hot*)。霍沃斯回憶這段片場經驗:「替身、贗品、假人、乳膠模特兒,作為頂替真實的概念,全都源自於跟父親一起的時光」。

霍沃斯創作了一些令觀眾微感不安的好萊塢明星「假人雕塑」,包括梅・蕙絲(Mae West)、莎莉・譚寶(Shirley Temple)。1960年代初期,選擇倫敦為根據地的傑出女性普普藝術家僅有兩位,霍沃斯是其中之一,另一位是波琳・波蒂。令人悲哀 72 卻又免不了的是,兩人硬被說成是彼此的敵人,還有男性同儕在一旁加油添醋,即使她們的創作媒材根本南轅北轍。不論她們對彼此抱持的真實情感為何,或真的在專業上彼此競爭,霍沃斯和波蒂都是獨一無二、深具革命性的藝術家。她們會被說成是競爭對手,只充分說明了這一時期的厭女情節有多麼嚴重。

左圖|混合媒材
《甜甜圈、咖啡和漫畫》
(*Donuts, Coffee and Comics*)
珍・霍沃斯 1962–3

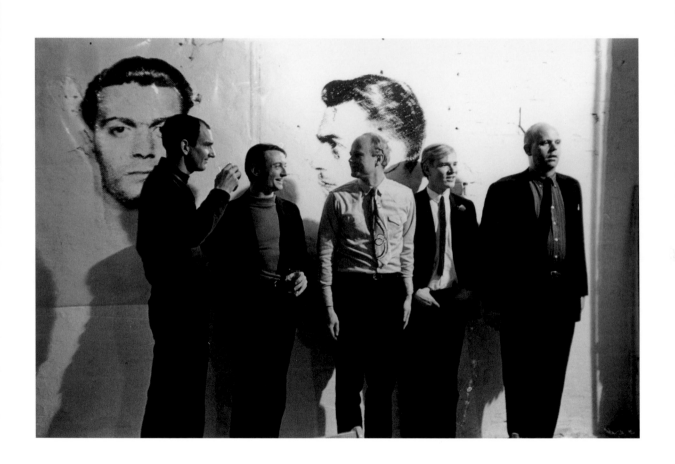

49 The 'Big Six'

「六巨頭」

1963

定義普普的關鍵六人

英國藝評家羅倫斯・艾偉（Lawrence Alloway）是紐約古根漢美術館「六位畫家與物件展」（*Painters and the Object*）的策展人，他定義了原始版的普普藝術「六巨頭」。艾偉的展覽開幕於1963年3月，展出了**賈斯培・瓊斯**、**羅伯特・勞森伯格**、安迪・沃荷、**羅伊・李奇登斯坦**、**詹姆斯・羅森奎斯特**和**吉姆・戴恩**的作品。艾偉特以繪畫意象為挑選重點，篩選出三十三幅當代的代表性作品：瓊斯、勞森伯格、李奇登斯坦各展出六幅；羅森奎斯特、戴恩、沃荷各有五幅。

艾偉在展覽目錄裡明白指出，採用民間流行事物作為藝術創作素材「從十八世紀起就十分普遍，儘管沒有留下太多詳細的記載」。在艾偉看來，「六位畫家與物件展」不僅在這個層面做出歷史貢獻，同時也是一次頑皮的嘗試——讓「高級與庶民文化」進行普普對撞——這種局面往往令精英批評家格外尷尬。24歲的紐約評論人、藝術史學者芭芭拉・羅斯（Barbara Rose）針對這個展覽，在當年五月的《國際藝術》雜誌上撰寫一篇評論。她承認，不能說普普藝術不是藝術（畢竟都在古根漢展出了），但她質疑普普藝術的「一般水準」（calibre）。對她來說，瓊斯和勞森伯格的作品絕非純粹的普普藝術，而是介於抽象表現主義與普普藝術之間。戴恩則是被直接點名批判：她認為他的作品儘管新鮮有趣，但「用力過度」，「在展出的藝術家裡只能算是末流」。

「六位畫家與物件展」在古根漢展完後，緊接著在1963年夏天前往**洛杉磯**郡立美術館展出，獲得全國性的曝光度，「六巨頭」的名聲也不脛而走。五十年後，藝評人亞瑟・丹托（Arthur C. Danto）重新檢視普普藝術的主要行動者，以及每個人的後世影響力——以後見之明的明顯優勢——重新定義關鍵六巨頭。他保留沃荷、李奇登斯坦、羅森奎斯特，也反駁羅斯對戴恩的批評並加以保留；不過，丹托沿襲她的看法，刪去瓊斯和勞森伯格，加入**克萊斯・歐登柏格**和**湯姆・衛塞爾曼**。

左圖｜
左起：湯姆・衛塞爾曼、羅伊・李奇登斯坦、詹姆斯・羅森奎斯特、安迪・沃荷、克萊斯・歐登柏格，攝於沃荷家的閣樓，紐約1964

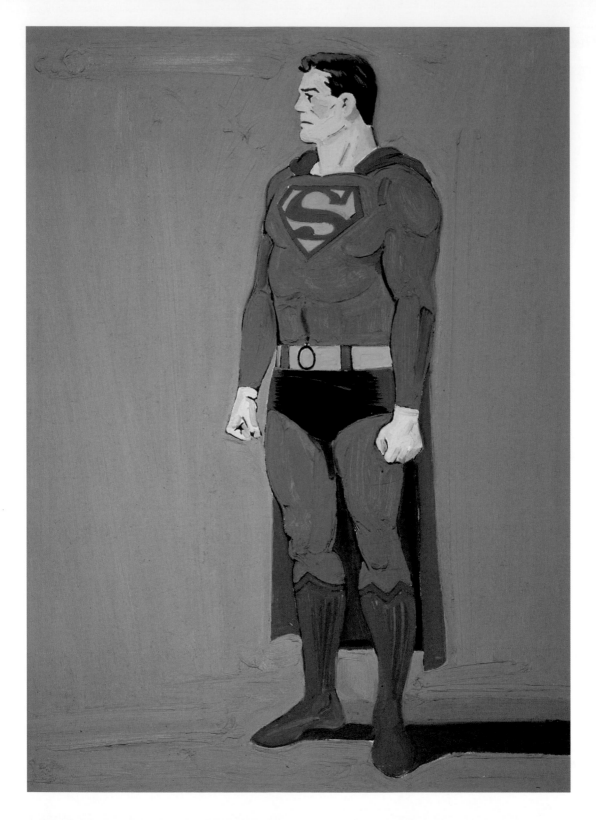

50 West Coast Pop
西岸普普

跟東岸走不同的路

美國的普普藝術，向來是東西兩岸的藝術。「黃金州」加利福尼亞州——啟發了來自世界各地的普普藝術家，成為眾多藝術家、經紀人、贊助人的故鄉，也定義了什麼叫作「西岸普普」。1963年7月，英國藝評人羅倫斯·艾偉策劃的重要展覽「六位畫家與物件展」搬到洛杉磯郡立美術館展出時，他增加了幾位加州藝術家的作品，包括韋恩·第伯（Wayne Thiebaud）、**埃德·魯沙**，和甫出道、擅長海報女郎的普普藝術家梅爾·拉莫斯（Mel Ramos），西岸普普藝術的蓬勃發展已經是公認的事實。

第伯——即被《時代》雜誌形容為「一片蛋糕學派」的始作俑者——率先於1960年2月在具有前衛精神的舊金山現代美術館舉辦首次個展，為西海岸普普藝術揭開序幕。1962年9、10月，策展人華爾特·霍普斯在洛杉磯帕薩迪納美術館舉辦倍受矚目的「日常物件新繪畫展」（New Painting of Common Objects）。他將東岸藝術家沃荷、李奇登斯坦，與西岸巨擘第伯和魯沙面對面懸掛，安排得像是兩邊在對話。「六位畫家與物件展」在1963年8月結束，一個月後，艾偉的朋友約翰·卡普蘭（John Coplans），也是英國普普藝術家和策展人，在舊金山奧克蘭美術館的前身舉辦了「美國普普藝術」（Pop Art USA）展，這也是第一起從加州發起的大型展覽，蒐集了來自全國各地的作品。

藝評人很快就發覺西岸普普藝術展現的「歧異性」，彰顯出普普藝術運動的多元性，儘管藝術家們都有共通的靈感源頭，也都反映了當代都會生活以及生活中充斥的物件。魯沙、拉莫斯和第伯，這些以加州為據點的藝術家，事實上只是把日常物件當作繪畫靈感的取材對象，而不像紐約的普普藝術家，煞有介事地把這些東西描摹成塑像和裝置藝術。

左圖 | 油畫
《超人》（Superman）
梅爾·拉莫斯　1962

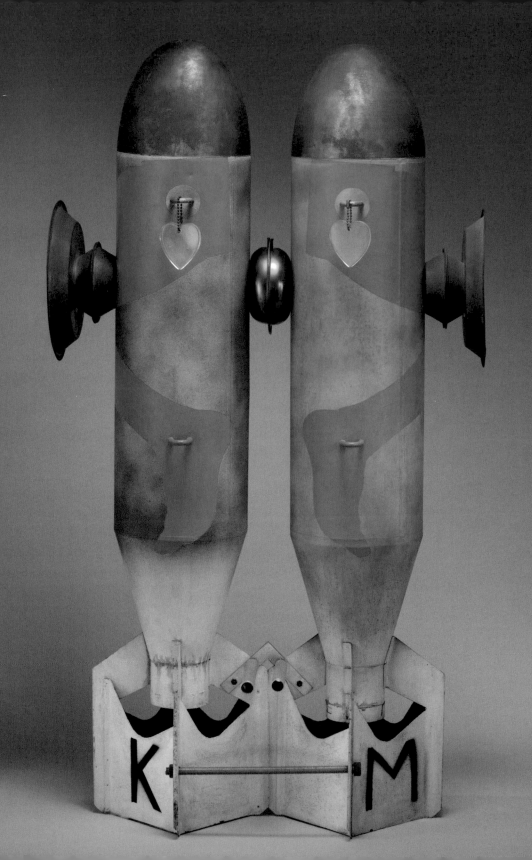

51 The Cold War
冷戰

冷戰一直是「冷」的

美國和蘇聯維持了四十年的冷戰對峙局面，正如美國戰略專家唐納·布倫南（Donald Brennan）在1962年所言，由於核子武器可導致「雙方必然的毀滅」，而正因為它的存在，所以冷戰一直是「冷」的。二戰結束後不久，美蘇兩國在杜魯門總統主政期間就陷入僵局。透過馬歇爾計劃，美國將上億美元的資金投入飽受戰爭蹂躪的西歐，杜魯門藉由此舉確保了美國在常地的區域影響力。杜魯門的繼任者艾森豪公開宣稱，所有因共產主義擴張而「飽受威脅」的國家，包括歐洲和中東，美國將承諾予以援助。接下來幾十年裡，美蘇兩人超級強權持續在全球各地進行超過五十場的「代理人戰爭」。

70 57 炸彈、**飛機**、彈頭、火箭、**爆炸**，自然也成為普普藝術的重要意象。譬如奧地利普普藝術家奇奇·科格爾尼克（Kiki Kogelnik），就為「火箭的技術美」所深深傾倒，創作出《戀愛炸彈》（*Bombs in Love,* 1962），挑

釁又諷刺地批判核子世代的不安。1961年8月豎立的柏林圍牆，正是雙方衝突最具體的展現。圍牆的分隔長達二十八年，幾乎精準劃出了普普藝術蓬勃發展的期間，柏林圍牆的倒塌也象徵冷戰的結束，更被美國經濟學家法蘭西斯·福山（Francis Fukuyama）誇大形容為「歷史的終結」。

1962年的古巴飛彈危機，讓世人飽受一場核彈報復即將爆發的驚嚇。事後，美國總統甘迺迪和蘇聯總書記赫魯雪夫務實地重建雙方更具互信的關係。1963年8月，英國、美國和蘇聯在莫斯科達成協議，簽署歷史性的《部分核禁試條約》（Partial Nuclear Test Ban Treaty）。儘管條約未禁止陸上核試爆，但明令禁止「在大氣、外太空、水下」的試爆。接下來的幾個月裡，有更多國家加入簽署行列。此後，即使仍處在冷戰高峰期，世人終於也能夠稍微睡得安穩一些。

左圖｜樹脂玻璃與壓克力顏料之混合媒材，鑄模炸彈
《戀愛炸彈》
奇奇·科格爾尼克　1962

113

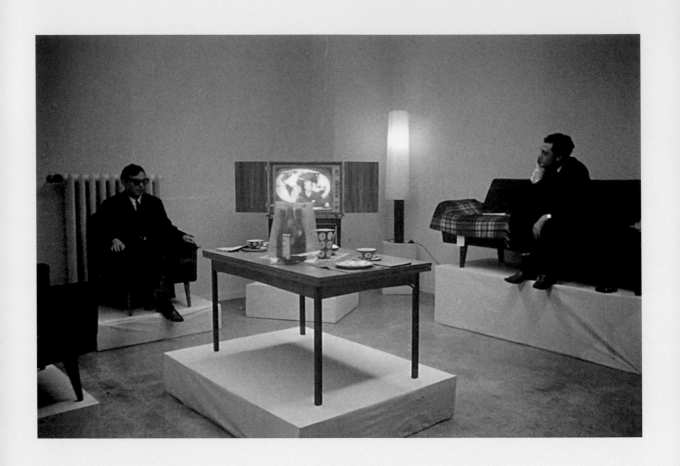

52 Capitalist Realism
資本主義寫實主義

被消費主義蠱惑的虛假需求

德國普普藝術，也被稱作「資本主義寫實主義」（此一命名係針對蘇聯「社會主義寫實主義」做出的回應），是一群年輕藝術家的創意結晶，包括西格馬・波爾克（Sigmar Polke），傑哈德・李希特（Gerhard Richter），和康拉德・盧埃克（Konrad Lueg）。1963年10月他們在西德杜塞道夫的Berges家具店創作出一個「環境」，除了藉此宣示資本主義寫實主義，其實也是李希特以十分個人的方式對普普藝術的回應。

當時還在杜塞道夫美術學院就學的李希特，先結識了藝術家盧埃克，後來盧埃克在辦展兩年前轉行成為成功的經紀人。1963年夏天，李希特找他一起構思一個裝置展「跟普普一起生活：一場資本主義寫實主義的展示」（*Living with Pop: A Demonstration for a Capitalist Realism*）。他們說服店家，讓他們使用店內空間，進行一場「過度模擬」（hyper-simulated）的偶發藝術。他們把作品掛在所有能掛的地方，打開每一台電視，隨手畫著跟店家有關連的名人

畫像——包括**在下個月被槍殺的約翰・甘迺迪**——也自己扮演「活雕塑」，把觀眾當成被麻醉的顧客，對泛濫的消費主義進行強烈批判。

李希特來自共產時期的東德，最初在德勒斯登美術學院（Dresden Academy of Fine Arts）讀書和任教。1961年3月，在**柏林圍牆**砌起前的五個月，他和妻子逃往西柏林，以難民身分居留。既然是從共產國家過來的藝術家，李希特對社會主義寫實主義早有清楚的瞭解，這種共產主義的官方藝術形式透過寫實風格來刻劃英雄形象。來到西方世界後，他面對的社會是一個被「虛假需求」所宰制的社會，如哲學家馬庫色在1964年的著作《單向度的人》所論。馬庫色認為，消費主義以及受消費主義蠱惑的「虛假需求」，與共產體制下更昭然若揭的形式其實差不多，都是一種強大的社會控制形式。李希特扮演的角色類似俄國的**蘇聯普普藝術家**，他和其他「資本主義寫實主義」藝術家舉起一面鏡子，照出資本主義和共產主義的原形，照出雙方其實一樣荒謬，一樣平庸。

左圖｜表演照片
「跟普普一起生活」展
康拉德・盧埃克和傑哈德・李希特　1963

115

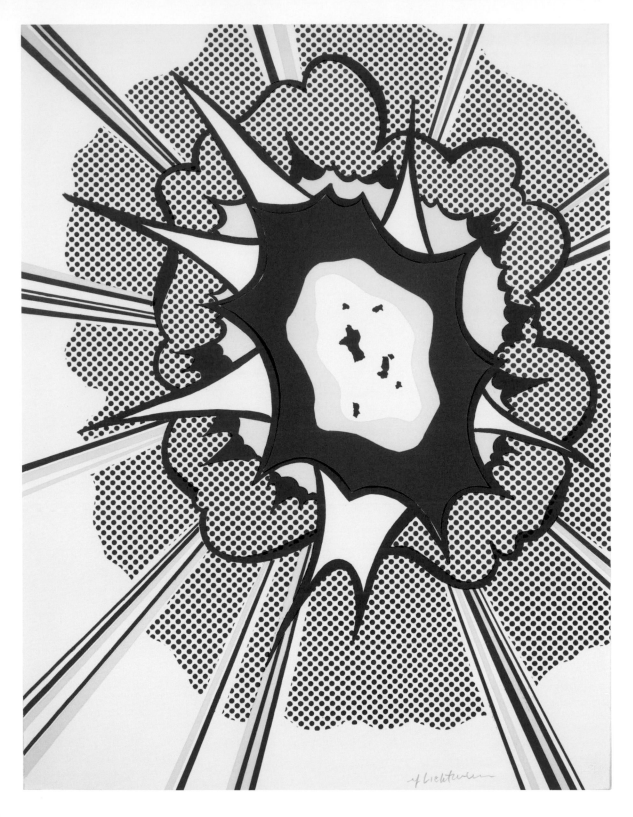

53 Ben-Day dots

班戴點

最具代表性的普普視覺元素

班戴點最初是十九世紀的美國插畫家和製版師小班哲明·戴（Benjamin Day Jr）開發出來的技術，後來通稱為「班戴點」，1950年代用於漫畫書的印刷，讓色調產生變化的效果。班戴點如果夠小，構成的圖案會隨著眼睛感知到的顏色和調性變化，而產生奇蹟般的律動。羅伊·李奇登斯坦在1960年代初率先採用這項技術，應用在他**改編的卡通形像**裡，班戴點也很快成為他作品中最富個人特色的形式特徵。即使到了今天，一眼就認得的班戴點依舊是美國普普藝術最具代表性的視覺風格。

班戴點在1961年已經普遍應用於業界——這個字等同於大量印刷圖案所代表的畫質。李奇登斯坦酷愛班戴點的明亮、刺激、人造感，和它「俗艷」的色調，還興致勃勃地模仿這一味。三十年的創作生涯中，他持續探索這些點點的可能性，如何利用它們在平面印刷圖案上呈現深度感，透視感，和「真實感」。

李奇登斯坦說道，他的作品「就是要看起來假假的」。他從來不會原封不動抄襲漫畫書裡的東西，而是透過班戴點的使用讓每張圖看起來都像是機器印的，像許多相同作品裡的其中一幅。從這層意義來說，他的作品刻意駁斥了「真正原作」的存在，卻也因此強化了藝術市場非得擁有原作的必要性。李奇登斯坦用同樣大小的模板，不辭辛苦一一繪製點點，毫無瑕疵地偽造每個點。他手繪的班戴點取代了「真正」量產印製的班戴點，而機器班戴點本身又在模擬手繪筆觸的效果。李奇登斯坦甚至暗示，他的作品就是班戴點本身——他自己稱之為「數據傳輸」（data transmission），傳送來自漸行漸遠、逐漸模糊的原作資訊——呼應了哲學家麥克魯漢在1960年的名言：「媒體即訊息」。

左圖｜石版畫，紙
《爆炸》（*Explosion*）
羅伊·李奇登斯坦　1965–6

54 *Soft Machines*

《柔軟機器》

Claes Oldenburg

克萊斯・歐登柏格

1963

機器，脆弱得可憐

他剛在紐約格林畫廊（Green Gallery）辦完個展，又入選**西德尼・詹尼斯**畫廊在1962年11月舉辦的**「新寫實主義」**國際展，同一年還策劃了幾場**「偶發藝術」**活動——瑞典裔美國普普雕塑家克萊斯・歐登柏格，從1963年開始投入創作一系列觀念極端的軟雕塑，挑戰「雕塑應該硬梆梆」向來不被質疑的傳統。歐登柏格曾自述，他偏好以「非常簡單的想法」來創作，他所主張的藝術是「一種來自生命本身線條所形塑的藝術」。

1963年歐登柏格搬到**洛杉磯**，此舉撼動了紐約藝壇，其中有一部分原因正如他自己所說，洛杉磯跟紐約相比是那麼的「相反」。歐登柏格的聲譽已經早一步傳遍洛城當地，展覽很快找上門，洛杉磯藝術經紀人、贊助人維吉妮亞・杜恩迅速為這位藝術家提供當年10月在杜恩畫廊（Dwan Gallery）展出的機會。歐登柏格在動身前往加州前，開始創作第一批軟雕塑——以布料裁縫、泡綿填充的大型變調食物，例如《地板漢堡》（*Floor Burger*）和《地板蛋糕》

（*Floor Cake*，兩者均作於1962）。作為美國庶民文化的日常象徵，歐登柏格的大型漢堡、蛋糕、冰淇淋皆色彩繽紛、歡樂，看起來不健康卻又令人難以抗拒。稍後從1963年起，歐登柏格的創作題材從便宜的日常食物轉移到日用品，創作《柔軟機器》系列，從乙烯塑膠片加以裁縫而成。《軟公共電話》（*Soft Pay-Telephone*）、《軟打字機》（*Soft Typewriter*），這些模仿大量生產商品的創作喪失了物件原本的陽剛性，變得軟趴趴、失去了形狀，根據歐登柏格的說法，它們被設計成「浸漬在人性裡的物件」。

歐登柏格著迷於精神分析大師佛洛伊德的著作，透過他的思想，歐登柏格認識到我們在日常中對機器注入的力量——一種陽剛的力量。於是，讓機器真的「癱下去」，除了暴露我們對它們的嚴重依賴，也揭露它們其實脆弱得可憐這一令人不安的事實。歐登柏格認為他的普普雕塑是在「扭曲、延伸、累積、亂噴、滴漏、沉重、粗糙、遲鈍、甜美、愚蠢，就像生命本身。」

左圖｜填塞木棉的黑膠、樹脂玻璃、尼龍繩
《軟打字機》（*Soft Typewriter*）
克萊斯・歐登柏格　1963

55 *Drowning Girl*

《溺水女孩》

Roy Lichtenstein

羅伊・李奇登斯坦

1963

青春少女的陳腔濫調

她形容李奇登斯坦風趣、善良、謙虛、性感，此外，他的前女友萊蒂・艾森豪（Letty Eisenhauer）還說，他「想看女人哭」。儘管對李奇登斯坦「沒有明顯的惡意」，但事後回憶起來，她說，「哭泣的女孩，就是他想要的女人樣子。」1963年，李奇登斯坦開始創作一系列從漫畫中摘錄出來的年輕女性落難圖。《溺水女孩》是最早、也是最出名的一幅。

李奇登斯坦從畫報《祕密之心》（*Secret Hearts*）汲取靈感，他特別中意《為愛奔跑！》（*Run for Love!*）故事的首頁圖案。原著漫畫家是東尼・阿布魯佐（Tony Abruzzo）， 1962年由DC漫畫出版。原始圖案裡還有溺水女孩的男友摩爾，攀住翻覆的小船，遠方有翠綠的海岸。但是李奇登斯坦以**廣告人**的眼光，將阿布魯佐的畫面進行裁剪和簡化，去掉女孩子之外的其他東西，僅保留裸露的右肩和訴說情境的左手

動作。接著他改寫女孩對話框裡的內容，把「我不在乎有沒有抽筋！」換成更毅然決然的「我不在乎！」即將被無情大浪吞沒的誇張特寫畫面，表達女孩寧願在最後一刻溺死，也不願向男朋友呼叫求救。李奇登斯坦把男友的名字換成布萊德，聽起來更像典型美國英雄的名字，布萊德在後來幾幅作品裡反覆出現，但都不在畫面中。

1960年代初的這段期間，李奇登斯坦極度著迷陳腔濫調式的浪漫。這些情感豐沛的意象變成他的正字標記，他用一種旁觀、不具個人色彩的方式陳述這些形象，明白告訴你這些東西很商業，很偷窺。他說：「我試著重組一個陳腔濫調的形式，讓它變得不凡。」李奇登斯坦畫筆下心緒波盪的青春少女當然都是陳腔濫調，但她們搖身一變為悲劇犧牲者和堅毅的女英雄，也成就一幅幅的普普藝術傳世之作。

左圖｜油彩，馬格納顏料，畫布
《溺水女孩》
羅伊・李奇登斯坦　1963

121

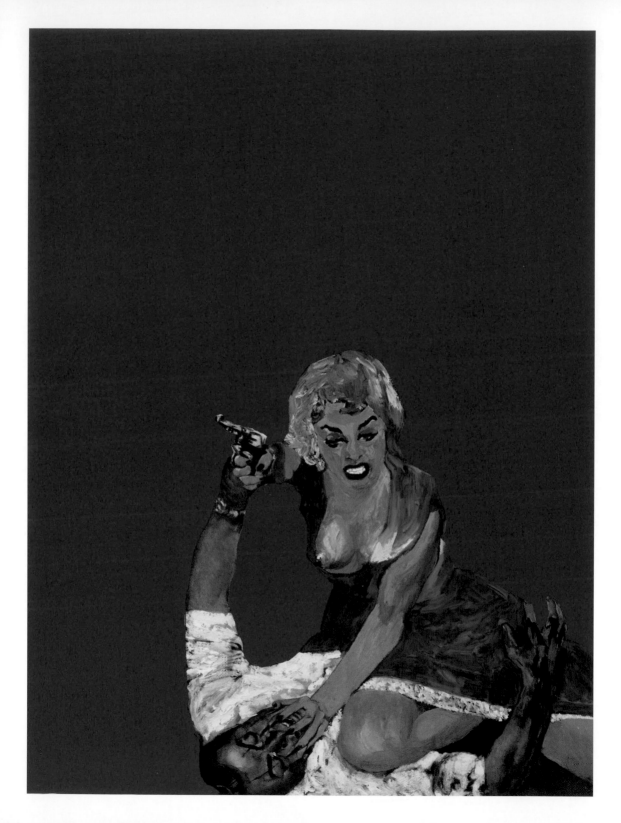

56 *Self-Defense*

《自衛》

Rosalyn Drexler

羅莎琳・德雷克斯勒

1963

女性的普普復仇

美國普普藝術家、作家、職業摔角手——羅莎琳・德雷克斯勒的作品，為女性典型的流行形象做出一套獨門詮釋。她的首次個展於1960年，在紐約短命的魯本畫廊，營造出劇力萬鈞的「兩性戰爭」，透過扣人心弦的視覺意象，對1960年代貶抑女性的風氣進行復仇，也為她贏得了聲名。她鎖定好萊塢黑幫電影和廉價低俗小說裡的浮誇老掉牙情節，重新檢視引起兩極看法的「致命女人」原型，為這個角色開拓充滿活力的新視野。德雷克斯勒在摔角場上以「羅莎・卡羅」（Rosa Carlo）為藝名，安迪・沃荷曾在1963年為她畫過肖像。

低成本的「低俗小說」（pulp fiction），是一種最不入流、最聳動的小說，通常都以「暗地」購買的方式交易，在文學精英們的品味裡無疑是最低級的類型，卻提供了一個最好的管道，讓非主流又充滿活力的女性形象得以成長茁壯。低俗小說因為極度糟糕、極度放肆、極端聳人聽聞，被認為只適合拿回去打成紙漿（pulp）——因此，它正是天生的普普。在普普低俗小說裡，女人生命的轉折越富戲劇性越好。危險的蛇蠍美人，既如厭女症文化中塑造的刻板印象，也同時是甜美的家庭主婦。不論如何，她通常活得更開心。

德雷克斯勒在1963年的《自衛》裡描繪一名金髮女性，手裡握著一把槍，壓制住一名男子並猛力攻擊他，她臉上的表情瘋狂而剛毅。一側的乳房從洋裝裡露出，不是為了挑逗，而是丟給那些以挑逗為目的的書刊一個睥睨的眼神。至於手槍，可以不用管它，光是她的乳房就像一枚彈頭從外罩爆開，已經達成報復的目標。描繪暴力的女性，在1960年代初期仍十分罕見，而描繪男性被女人制伏就更罕見了。德雷克斯勒同年的另一幅作品《如此表達》（*Put It This Way*），在同樣泛藍色的背景下，一個男人大力毆打一名金髮女人，《自衛》則是德雷克斯勒的普普復仇。

左圖｜壓克力顏料、紙拼貼，畫布
《自衛》
羅莎琳・德雷克斯勒 1963

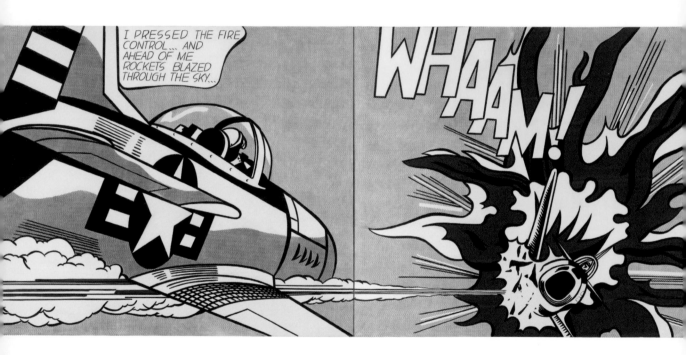

57 Whaam!

《轟！》

Roy Lichtenstein

羅伊・李奇登斯坦

1963

對戰爭的幼稚諷刺

羅伊・李奇登斯坦1963年的雙聯畫《轟！》，在紐約里奧・卡斯特里畫廊首次亮相時，獲得了普遍好評。畫作創作當年，美國總統詹森正加強對越南的轟炸，作者也在某種程度滑稽模仿了藝評人馬克斯・科茲洛夫所說的「光耀國家的陽具大夢」（phallic dream of national glory）。李奇登斯坦的《轟！》完全承襲了歐洲傳統裡的歷史繪畫。然而，三年後倫敦泰德美術館將它買下時，藝評人赫伯特・瑞德（Herbert Read）把《轟！》形容成「一派胡言」（just nonsense）。

李奇登斯坦的靈感，取材自艾汶・諾威克（Irv Novick）在1962年由DC漫畫出版的《純美國戰爭男人》（All-American Men of War）漫畫書中的圖像。李奇登斯坦的這幅畫是 �51 一幅「事不關己」的現代**戰爭**諷刺畫。畫面營造出電影般的效果——雙連畫右側爆發巨響「轟！」——利用商業印刷常用的**班戴點**技術和漫畫 ㊳ 語彙，《轟！》用一種消毒過的形式，來描繪戰爭裡的陳腔濫調。一如他早期所**改編的漫畫作品**，李奇登斯 ⑰ �55 坦將他的原始資料經過修飾、裁剪，加以放大，重新調配顏色。雙聯畫的兩半部透過畫面下方的一條飛彈火線連結，從一架飛機朝另一架飛機的大洞射去。圖中的飛行員在李奇登斯坦的想像裡是某種「法西斯人格」，而他也就沒辦法「太認真對待他」。儘管飛行員的對話框吐露出某種狂喜囈語，也從機身裡窺見他的局部頭盔（跟原版漫畫一模一樣），有意思的是，飛行員似乎感覺不在畫中。他的缺席把自己——跟我們——從這樁描繪的暴行裡隔開。而且關鍵是我們也感受不到受害者，沒有受害者，就不會有令人大呼過癮的《轟！》。這裡其實沒有真的飛彈轟掉了另一台飛機，而是對戰爭的幼稚幻想，是普普藝術對大眾文化中這類主題的諷刺寫真。

左圖｜油彩、馬格納顏料，畫布
《轟！》
羅伊・李奇登斯坦 1963

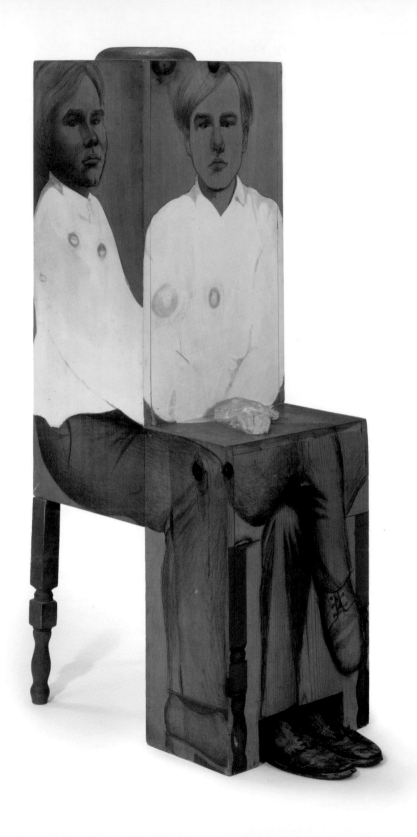

58 Marisol sculpts Andy Warhol

瑪麗索雕塑安迪·沃荷

1963

囚禁在木頭裡的沃荷

41 1963年，在安迪·沃荷邀請**瑪麗索**飾演他的電影《吻》（*Kiss*）和《十三位最美麗的女人》（*The Thirteen Most Beautiful Women*）的前一年，瑪麗索先行以他為題材，創作雕塑《安迪》（*Andy*）。1963年時，他們都渾身散發魅力，思想天馬行空，這些獨樹一格的普普藝術家，一言一行都是膾炙人口的話題——包括他們身為藝術家，相識為友，互為對方的繆斯。兩位都善於表演，熱愛**90** **變裝秀**，他喜歡化妝、戴假髮，而她喜歡穿男裝，還因此躋身最會穿衣服的名人榜。兩位都樂於將自己的作品展現在世人面前，他是普普界的終極名人，而她則是《時尚》（*Vogue*）雜誌名模。實際上，兩人都沉默寡言，個性內向，篤信天主教，也都生性孤單，在終極歸宿上飄泊失根。1960年代的藝文圈依舊十分男性化、純異性戀的氛圍，兩人都感覺被冷落，與主流格格不入。尤其牽涉到性的問題時，除了在他們自己的前衛小圈圈裡，兩人都只能作為邊緣人。在那個性別角色涇渭分明、令人喘不過氣的年代，她自稱是一個「淫亂」的女人，而他則是在強烈獵巫氣氛下身為一個同性戀男人。普普藝術最愛的假掰喬裝，就成為最好的保護面具，在這張面具下，兩個人都找回了安全感。瑪麗索用鉛筆勾勒翹腳的沃荷，從三個視角呈現他，以石膏塑形和木頭組合出一個缺損、直立的三角錐。瑪麗索還刻意加上模仿或加強木材天然紋理的漩渦紋。除了在後方放置一根車床車出的椅腳作為支撐，她還放了一雙沃荷自己穿過的鞋子，故意讓它跟整個意象格格不入。《安迪》中的沃荷顯得笨拙、孤單，幾乎是個青少年，被囚禁在木頭裡。

瑪麗索以一種如履薄冰的態度看待自己的作品。有些人認為她的普普雕塑滑稽逗趣，她完全不以為然。「不，它們一點都不好笑」，她說道，「我還記得有一晚……我被自己的東西嚇到，它看起來像活的，我害怕到離開工作室。他們看起來就像真人。好的藝術其實非常獨特。這是一個奧祕。」對於瑪麗索而言，普普雕塑具有強大的魔力。

左圖｜石墨筆、油彩、石膏，木材與安迪·沃荷的鞋子
《安迪》（*Andy*）
瑪麗索　1963

★★★★
FINAL

DAILY NEWS
NEW YORK'S PICTURE NEWSPAPER ®

5¢

Vol. 45. No. 130 Copr. 1963 News Syndicate Co. Inc. New York, N.Y. 10017, Saturday, November 23, 1963★ WEATHER: Cloudy, showers, windy, mild.

KENNEDY ASSASSINATED

Johnson Sworn as President; Left-Wing Suspect Seized

Just sworn in as the nation's President, Lyndon Johnson turns to console John F. Kennedy's widow as Mrs. Johnson looks on. (Associated Press Wirefoto)

6 MORE PAGES OF PICTURES – PAGES 18, A, B, C, D AND BACK PAGE. STORIES START ON PAGE 2

震驚全美的刺殺甘迺迪

大西洋兩岸不論美歐，在1960年代初的大眾文化裡都充斥著美國總統約翰·甘迺迪和第一夫人賈姬的形象。年輕、漂亮、時髦，甘迺迪夫婦成為普普藝術熱衷追逐的主題，也成為摩登美國的代名詞。

甘迺迪是美國最年輕的總統，他和時髦、會說法語的第一夫人都擁有好萊塢式的魅力，也以進步的政治決策為人津津樂道。甘迺迪是麻薩諸塞州的民主黨參議員，1961年1月當選第三十五任總統，他在種族隔離的美國南部支持民權，最令世人念念不忘。甘迺迪治理的美國，有著光明和年輕的未來。但是在1963年11月22日星期五，總統在達拉斯參與競選活動時，搭乘了一輛敞篷轎車，在近中午時分駛過人群時被暗殺了——這一恐怖的時刻，恰好被攝影機捕捉到而永久留存下來。大約半小時後，附近的醫院宣告總統身亡，他的遺體在當天

下午由空軍一號送回華盛頓特區，他的隨侍和副手詹森宣誓繼任總統。兩天後，官方指認的甘迺迪刺客、前美軍陸戰隊友李·哈維·奧斯華德（Lee Harvey Oswald），從警局拘留所移送到郡立監獄時，再度被達拉斯夜總會（Dallas nightclub）老闆傑克·魯比（Jack Ruby）槍殺，這一刻又被攝影機捕捉到。這兩起事件的影像，注定要糾纏這個飽受驚嚇的國家長達數十年。

普普藝術家包括安迪·沃荷和傑哈德·李希特在內，為新聞照片和電視畫面裡正在服喪的賈姬·甘迺迪作畫，以她作為一種集體哀悼的意象。舉國的心靈創傷，永無止境地循環播放，在他們心裡卻引起矛盾的感受。正如沃荷所言，「他死了並沒有帶給我那麼大的困擾。困擾我的是電視和 ㉕ 廣播都把這件事，弄得像是每個人都覺得難過得不得了。」

左圖｜
《每日新聞》頭版
1963年11月23日

60 Erró meets James Rosenquist

艾羅與羅森奎斯特

1963

美國之外的歐洲普普

冰島普普藝術家艾羅，於1963年首次拜訪紐約，結識了詹姆斯・羅森奎斯特，後者才剛被古根漢策展人羅倫斯・艾偉封為普普藝術「六巨頭」之一。兩人喜好的主題頗有交集，也都愛史詩級的大型畫布，遂締結出持續終生的泛大西洋友誼。

艾壇習稱的艾羅，原名為Guðmundur Guðmundsson，在冰島偏僻的鄉下長大。艾羅在首都雷克雅維克唸完書後，前往挪威奧斯陸和義大利佛羅倫斯深造，1950年代後期他在歐洲和中東舉辦首次個展，受到藝評家普遍讚揚。1963年他多次造訪紐約，期間結識了羅森奎斯特和六巨頭其他成員，包括李奇登斯坦、勞森伯格和**吉姆・戴恩**，開始從這個最摩登的大都會尋找全新的靈感。

雖然艾羅產出豐富，在歐洲廣受好評，但他1964年在葛楚史坦畫廊（Gertrude Stein Gallery）舉辦的個展，既是他在紐約的第一次展覽，也是最後一次。他的作品屬於普普藝術毫無疑議，但他那怪異和奇幻的畫風就不止於反映流行文化、漫畫和消費主義的浮濫過剩。他的作品深具顛覆性——幾近超現實主義——儼然是當代政治的諷刺畫，深植於文藝復興的藝術傳統。除了羅森奎斯特，紐約人雖然一開始歡迎他，但後來就不再接納艾羅個人特質泛濫和文化指涉廣博的作品。

雖然艾羅的成就國際馳名，也是普普世代中最年輕的藝術家，他卻對**普普藝術一昧追逐金錢**深覺痛惜：「金錢統治了全世界。每個人頭腦裡想的都是它，每個人都想變富有。這真的令人坐立難安……我原本以為只有美國這樣，但現在金錢已經主宰了全世界。」

左圖｜油畫
《美食風景》（*Foodscape*）
艾羅 1964

131

61 *First International Girlie Show* exhibition

第一屆國際清涼女子畫展

1964

凸出擬真的性感女郎

1964年1月初，25歲的藝術經紀人阿尼・格里姆徹（Arne Glimcher）在他位於紐約中城區的佩斯藝廊（Pace Gallery）舉辦了「第一屆國際清涼女子畫展」，以十位當代普普藝術家的作品為焦點，包括李奇登斯坦、安迪・沃荷、**湯姆・衛塞爾曼**、梅爾・拉莫斯等人，展覽主題為海報清涼女郎（girlie pin-up）。這樣的主題性質，或正因為這樣的主題性質，格里姆徹的展覽裡只收容了兩位女性普普藝術家的作品：羅莎琳・德雷克斯勒，和瑪喬麗・史特萊德（Marjorie Strider）。史特萊德的創作生涯也因為這項展覽而展開。

奧克拉荷馬州出生的史特萊德，在佩斯藝廊的處女展中，創作了幾幅大型浮雕畫，這些畫都是根據男性雜誌裡誘人、僅遮蔽三點的封面女郎繪成，她稱呼她們為「比基尼裸女」。這些接近真人大小、幾可坐陪的妙齡女子，胸部突出於畫面平面，極誘惑地挑逗觀眾的目光。史特萊德以「建出物」（build-outs）來稱呼這些凸出，它們先用松木雕刻，再黏壓於纖維板上；不久她就改採更輕的保麗龍來製作，再以環氧樹脂塗布。這些浮雕畫以單一顏色的壓克力顏料上色，帶有工廠生產的光澤，立體曲線造成的效果極為驚人。圓凸的乳房，有如極度真實的性愛娃娃，這些真人大小的擬真性感女郎，既滑稽又詭譎地栩栩如生。

史特萊德刻意模仿這些男性雜誌中深受歡迎的圖像，藉由凸出物，凸顯畫報雜誌裡看到的女性，與日常生活中真實女性的詭異差別性。她認為，專業媒體創造了一種新女性，這種女性實際上並不存在。她的作品用諷刺手法揭露了流行媒體如何凸出直男的期待——對於女人的期待和性的索求。

左圖｜壓克力顏料，松木，黏壓於纖維板上
《綠色三聯畫》（*Green Triptych*）
瑪喬麗・史特萊德 1963

62 Dorothy Grebenak
桃樂絲・格雷貝納克

普普手工地毯

普普藝術既然關注於日常生活物件，因普普藝術而帶出室內設計流行風，也就不足為奇了。1960年代有一位鮮為人知的美國普普設計師桃樂絲・格雷貝納克，曾在紐約布魯克林擔任高中老師，她將各種摩登的流行圖案製成手工地毯。即使她聲稱「我不認為我的創作是普普藝術」，但仍欣然接受作品發表的機會，1964年在普普藝術經紀人兼收藏家艾倫・史東（Allan Stone）的上東城畫廊舉辦名為「奇人入場」（Odd Man In）的個展。

格雷貝納克的手織設計地毯，代表了民俗技藝與當代普普藝術的過渡，介於傳統民藝品和新式藝術創作之間，後者正是快速崛起的普普藝術。艾倫・史東畫廊展出的地毯，圖案題材包括5美元鈔票、漫畫場景、清潔用品廣告、戰時宣傳標語、布魯克林街道的下水道人孔蓋、紐約市警局徽章、美國郵票，以及法國汽車廠牌

Bugatti標誌；還有張地毯只放上一個刺耳的單字OBSCENE（下流，猥褻）。格雷貝納克自己說道，這些東西被放大和掛在畫廊牆上後「令我發笑」。如果普普藝術家可以在畫布上放入任何「庸俗」的日常用品，地毯為什麼不能做同樣的事？況且地毯本身就是日用品。隔年在接受《紐約時報》專訪時，她說：「我覺得把某樣東西從一種媒材轉換到另一種媒材上，是一件滑稽的事。」

雖然有些高調的收藏家買下她的地毯後，真的鋪在地上使用（也因為它們的實用性，導致倖存的完整作品稀少），格雷貝納克製作這些地毯並不真的打算讓它們鋪在地板上，她反而希望它們被掛在牆上，成為現代掛毯，讓人們欣賞，一如「奇人入場」裡的待遇。格雷貝納克的地毯挑戰傳統的認知期待，她的作品不僅作為前衛室內設計的時髦配飾，也是貨真價實的普普藝術。

左圖｜羊毛
《Bugatti地毯》（Bugatti Rug）
桃樂絲・格雷貝納克　1964

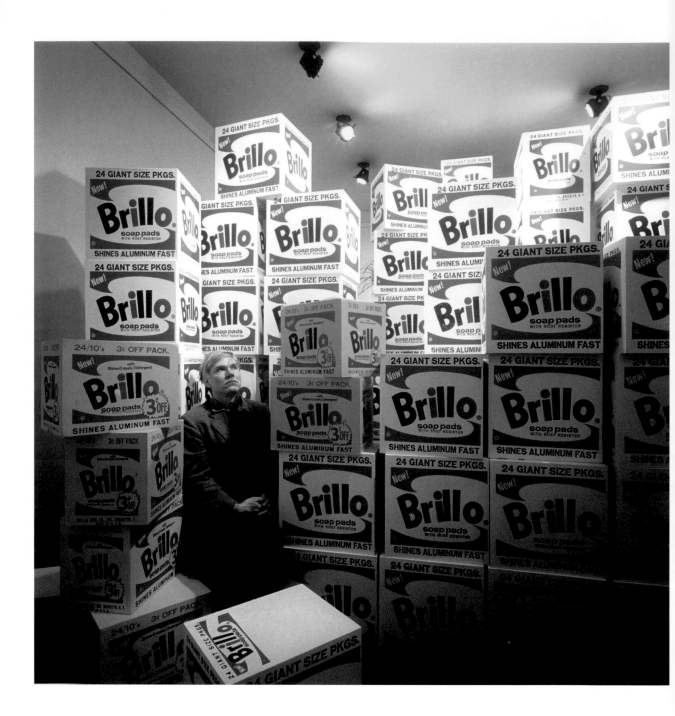

63 *Brillo Box (Soap Pads)*
《布瑞洛箱（肥皂菜瓜布）》

Andy Warhol

安迪・沃荷

1964

大量複製後的「空」

38 安迪・沃荷早期的**康寶濃湯罐**，初試身手就大獲成功，之後有一陣子他沉迷於濃湯罐和布瑞洛肥皂箱組合成的靜物畫，或將湯罐擺在紙箱旁，或放在紙箱上。他得出一個結論：肥皂和湯的組合「看起來很有趣，因為看起來不真實」。從1964年起，他開始專注於箱子本身。《布瑞洛箱（肥皂菜瓜布）》代表沃荷在平淡無奇裡找到的安穩慰藉，徜徉在「雞零狗碎裡的愜意」。

針對1963年11月《藝術新聞》（*Art News*）的挑戰提問，沃荷回應，強調他自己畫這些東西是「因為我想變成一台機器」。原始布瑞洛紙箱的設計者，是抽象表現主義藝術家、兼職商業設計師詹姆斯・哈維（James Harvey）。沃荷除了鉅細靡遺複製哈維的紙箱，還再接再厲複製了Del Monte水果盒、Heinz番茄醬紙箱、康寶番茄汁紙箱，沃荷本人無疑臻至了某種商業化「機器」的身分。正如他自己所言，「我喜歡無聊的東西。」但沃荷反覆做的「無聊事」畢竟是一種治療，旨在擺脫現代消費者的焦慮和缺乏滿足感，這個由資本主義社會環境所造成的病徵。不論如何，沃荷自己說得好：「你越仔細看著完全一模一樣的東西，它的意義就越消失不見，而你就感覺越來越好，越來越『空』。」會不會，把普普藝術看成一種對我們身臨其境、高度商業化的環境所作的重複性、麻木、甚至疏離式的寫真描繪，其實對我們的神經系統是有益的？

英國普普藝術家彼得・布雷克在1961年的作品**《韋伯船長火柴盒》** **27**，率先複製了家喻戶曉的日用品。但是布雷克在放大火柴盒的同時也抹掉了許多品牌細節。反之，沃荷的模仿幾乎就是全面複製，大小相同，品牌設計也完全不做任何更動。不過，原本的布瑞洛紙箱是用瓦楞紙板印製，《布瑞洛箱（肥皂菜瓜布）》則**絹印**在更耐久的三夾板上。 **36** 沃荷用木板打造的重量級布瑞洛箱，跟原本靈感的來源——輕便、用過即丟的產品——終究還是顯得格格不入，但倒是沒忘記普普居家不可或缺的舒爽潔淨承諾。

左圖｜
安迪・沃荷，被成堆的布瑞洛箱所包圍 1964

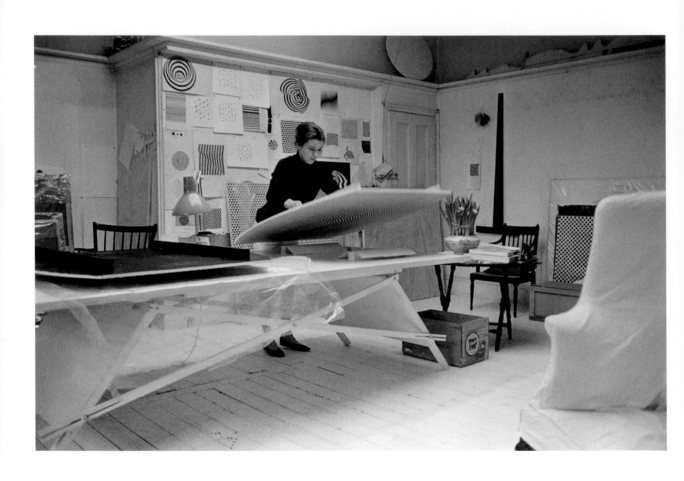

64 Op Art
歐普藝術

與普普共存共榮

美國藝術家朱利安·史坦札克（Julian Stanczak）在紐約瑪莎·傑克遜畫廊舉辦了「光學繪畫」（*Optical Paintings*）個展，「光學藝術」（Optical Art）或稱「歐普藝術」（Op Art）遂應運而生，這一名詞最早出現在1964年九月《時代》雜誌的報導，隨即迅速流傳。歐普藝術具有十分搶眼的視覺效果，而這一流派儼然成為新興普普藝術與它的老對手──抽象表現主義之間重要的溝通橋樑。

像布莉姬·萊利（Bridget Riley）這樣的歐普藝術家，對於抽象造形和顏色的表現方式接近數學，也特別留意視象對於觀者產生的心理效應。他們對繪畫形式性的關注，和抽象表現主義的理念顯出某些共通處。不過，歐普藝術也跟普普藝術一樣，受到商業平面設計和工廠量產品的「外表性」的高度影響。而且歐普藝術設計的作品很快就被廣告業者挪用，這點也跟普普藝術一樣。

歐普藝術受惠於二十世紀初的現代主義運動，其中也包括了達達主義。事實上，最早的幾件歐普藝術作品，是在1956年由英國普普藝術家約翰·麥克海爾為了倫敦白教堂畫廊舉辦的特展**「這就是明天」**所創 ⑫ 作的。而且因為倫敦藝術經紀人、收藏家維克多·穆斯格雷夫（Victor Musgrave）的慧眼──他是**新寫** ㉔ **實主義**畫家伊夫·克萊因（Yves Klein）的早期推手，在蘇活區開了「一畫廊」）（Gallery One）──他在1962年春天為英國歐普藝術家萊利舉辦首次個展。1950年代在萊利還沒成為歐普藝術最著名的創作者前，曾在皇家藝術學院跟隨普普藝術家彼得·布雷克學習，擔任過美術老師、商業插畫師。她早期以黑白為主、偶爾應用灰色的幾何光學畫作，都在1965年2月展於紐約現代美術館的「反應靈敏的眼睛」（*The Responsive Eye*）特展裡。歐普藝術在倫敦和紐約與普普藝術共存共榮，兩者維持著緊密的關係。

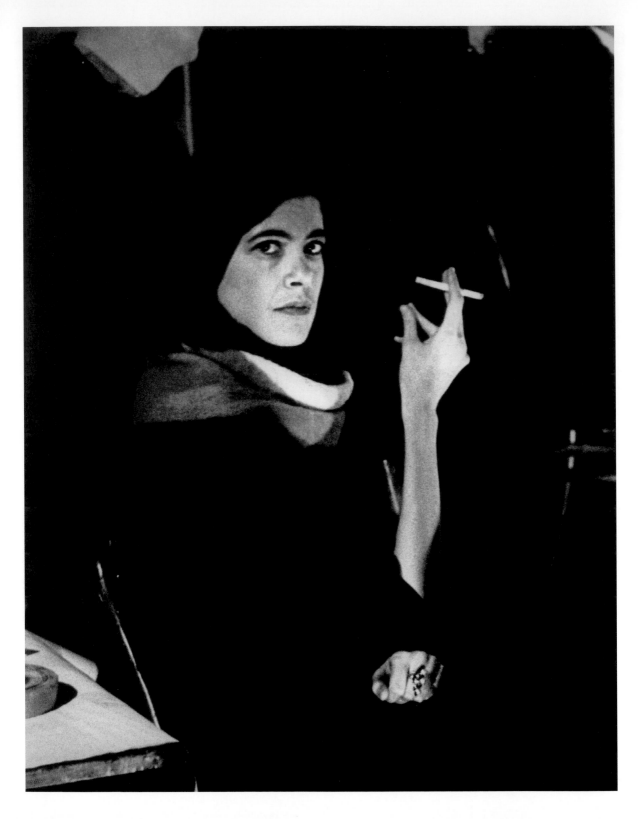

65 Susan Sontag and 'Notes on Camp'

蘇珊・桑塔格與「敢曝札記」

1964

認證普普藝術的敢曝性

1964年秋天，評論家蘇珊・桑塔格在一本紐澤西州出版的《黨派評論》（*Partisan Review*）雜誌上發表了一篇前所未聞的「敢曝札記」。她根據批評家班雅明（Walter Benjamin）三十年前對於「媚俗」（kitsch）的想法加以發揮，在文章裡定義出令人津津樂道的「敢曝」（camp）真諦，也間接暗示敢曝與普普藝術的雷同之處。透過為「尚未命名」的東西命名，描述「未曾被描述過」的東西，這篇文章帶領世人邁入一個新的文化境地。

關於敢曝的淵源，桑塔格相中了王爾德（Oscar Wilde）充滿機鋒的警句，和新藝術運動（Art Nouveau）的設計——甚至十六世紀眼光獨具的矯飾主義（Mannerism）和十八世紀的洛可可——桑塔格將敢曝定義為一種存有狀態，就像普普藝術，不從其作為流派的觀點，而是作為一種姿態。她的定義與英國普普藝術家**理查・漢彌爾頓在1957年對於普普藝術的經典描述**，在精神上有不少共通

性：年輕、用過即丟、好玩。敢曝也同樣愛嘲弄，態度無禮，保持局外的酷派，愛搗亂的天真，平庸俗套，奇幻想像。敢曝的現代感性跟普普藝術一樣，重視純粹的假掰勝過一切。人生和藝術都是戲，身分不過是「角色扮演」。普普和敢曝，藉由宣示「眾物平等」（the equivalence of all objects）重新定義了什麼是品味。好之所以為「好」，是因為「糟糕透頂」。對於桑塔格，也對於安迪・沃荷，和其他許多人來說，敢曝解決了一個核心問題：「如何在大眾文化的年代，做一個品味獨具的貴公子（dandy）」。

當漢彌爾頓還在私底下談論這種新格調，桑塔格已經公開做起分析。敢曝有一項特別吸引人的特質——一如沃荷對普普的形容——一旦你獲得這個東西，你就躋身至那個新穎、煽動性十足的文化精英圈裡。桑塔格認證了普普藝術的敢曝性，隔年沃荷拍攝電影《敢曝》（*Camp*），進一步將敢曝推往主流。

左圖｜
蘇珊・桑塔格，紐約　1962

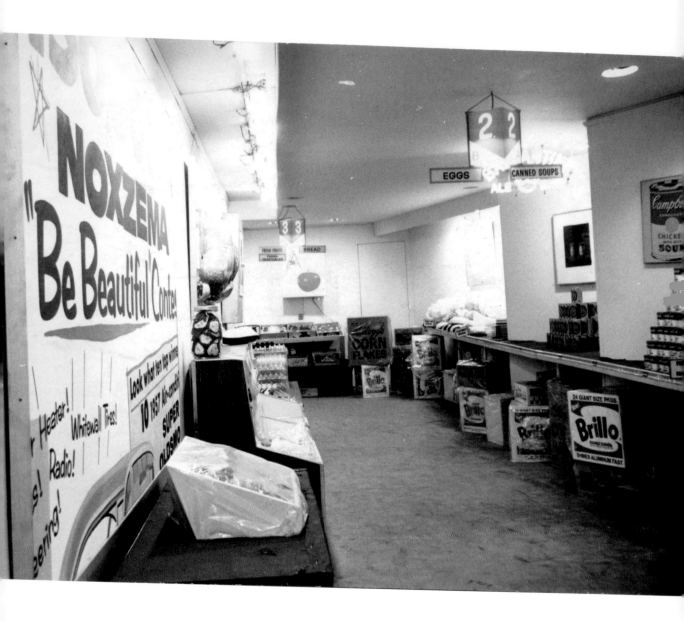

66 *The American Supermarket*

《美國超市》

買，比思考更有美國特色

1964年10月，紐約藝術經紀人保羅·比安基尼（Paul Bianchini）在他的上東城畫廊舉辦了「美國超市」展，匯集了歌頌美式消費主義的普普藝術雕塑和裝置作品。比安基尼的 (32) 這場「事件」（happening）將克萊 (16) 斯·歐登柏格在三年前構思的《商店》進一步發揚光大，企圖抹除雜貨店和藝廊之間的界線，甚至是和具有歷史意義的博物館之間的界線。隨著環境脈絡、物件、空間產生的相對變化，內容往往變得更生機勃勃，安迪·沃荷就曾發表過一段名言：「如果現在原封不動封存一家百貨商店，一百年後重新開門，你就會擁有一家藝術博物館。」

(49) 展出者除了「六巨頭」中的幾位——沃荷、歐登柏格、李奇登斯坦、賈 (30) 斯培·瓊斯、**湯姆·衛塞爾曼**——還有美國普普雕塑家羅伯特·沃茨（Robert Watts），他剛在不遠的里奧·卡斯特里畫廊展完作品，這次展出的東西是雞蛋和新鮮水果，但用了令人難以置信的方式加以組合——鍍上鉻和裹上毛呢，每個標價12美元。還有最近剛從倫敦進駐紐約的

紐西蘭普普雕塑家比利·艾頤（Billy Apple），他曾經在皇家藝術學院追隨大衛·霍克尼和**波琳·波蒂**學習；(72) 他展出了一件青銅彩繪西瓜，標價500美元。展覽裡唯一一位女性藝術家，是鮮為人知的普普雕塑家瑪麗·殷曼（Mary Inman），四十年來她都以商業空間規劃為正職；她為《美國超市》製作了蠟製彩繪牛排、烤雞、龍蝦、煙燻肉和起士。

來訪者不論路人或貴賓，都被這些天馬行空的想像唬得一愣一愣。真正的巴蘭汀麥芽啤酒連同賈斯培瓊斯的青銅製版本一併展出（參閱第80-81頁）。賓客以為沃荷的木製濃湯箱是正港貨，而沃荷也拿出正牌的**康寶濃** (38) **湯罐**來賣，簽上自己的名，每罐賣6.50美元，或三罐18元。不過展覽中最受歡迎的產品，是沃荷設計的紙袋，上面印著康寶濃湯的圖案，每只12元。這場得益於達達主義甚深的展覽，不論是怪異的組合或饒富新意的普普作品，最後都轉移成**實質的利** (74) **潤**。畢竟，正如沃荷所言，「買，比思考更富有美國特色。」

左圖｜
《美國超市》 1964

67 *Three Malts*

《三杯麥芽奶昔》

Wayne Thiebaud

偉恩・第伯

1964

加州的夏日普普美學

加州普普藝術家偉恩・第伯的作品，十分傳神地說明了《時代》雜誌所形容的「一片蛋糕學派」。第伯的作品在加州和紐約已經展出多次，廣受讚譽。1964年時，他儼然成為蛋糕、三明治、麥芽飲品、奶昔等物的典型美式畫風作品代言人，同時也意謂普普生活方式成為時興。二十年前，這個族群首度被《生活》雜誌指稱為「十幾歲的青少年」。第伯繪於1964年的陽光明媚之作《三杯麥芽奶昔》，就代表那種令人大呼過癮、十足美式的青少年零食。第伯的普普美食美學道出了戰後美國物質繁榮的景象，甚至才到1960年代前期，這種意象已經成為對前一個十年的象徵性懷舊。

亞利桑那出生的第伯在洛杉磯長大，後來就讀於北加州沙加緬度州立大學。1930年代他投入職場，在迪士尼製片廠擔任實習插畫師，二戰時期為美國空軍製作宣傳影片。安迪・沃荷曾說過，「從1950年代晚期到1960年代初期的加州，每樣東西看起來都很普普。」加州就是「未來」，但「有些人竟日行走其中，對此卻渾然不知」。

第伯不屬於這些人。他本能地對自己成長的家園有一份眷戀，不僅是因為沃荷說的「未來」加州。他愛眼前的加州，和剛剛過去的加州。他的夏日普普美學：露天遊樂場、麵包坊、美食，無不歡慶那簡單而強大、理想化了的幻想——**美國夢**。正如英國普普 ④ 小說家**詹姆斯・巴拉德**筆下所言： ⑧⑨ 「新的東西非要不可，而除了業已熟悉的東西，我們對什麼都覺得不滿——我們便這麼重新殖民了過去和未來。」

左圖｜粉彩筆、油彩，木板
《三杯麥芽奶昔》
偉恩・第伯　1964

68 Lithography
石版畫

廉價又簡單的複製方式

多位普普藝術家，包括賈斯培‧瓊斯、羅伯特‧勞森伯格、安迪‧沃荷、羅伊‧李奇登斯坦，都喜歡石版畫。這種發明於十八世紀的版畫技術會受到普普藝術家的青睞，乍聽之下令人難以置信，尤其它跟普普藝術好耍酷、愛光鮮的形象頗格格不入。但實際上，石版畫卻是最具有普普精神的。它作為一種廉價、相對容易的複製作品方式，迎合了廣大的市場需求，這種潛力獲得普普藝術家的認可，並充分加以利用。

現代石版畫技術開發於十九世紀，透過這項技術可在大量生產的包裝上印製圖案。石版畫一字源自古希臘語的lithos「石頭」和graphein「書寫」。製作步驟先將反轉的圖案以油脂、油或蠟，上到表面非常光滑的石灰石板上，二十世紀後，石灰石常以平滑的金屬板或多用途橡膠板來取代；接著，透過酸性溶劑和天然樹膠調成的溶液，在多孔的版面上進行細緻的蝕刻，被油脂沾附的表面不被溶劑侵蝕，形成所要的圖案。此時，便可將油墨滾過製好的版，油墨只會沾附在圖案處，然後轉印到紙張上。用過的版面雖然不能回收再製作新圖樣，在現代的反覆操作裡卻得以永遠複製出相同的圖案。

普普藝術家多半在美術學院受過訓練，許多人也在學校教書，對藝術創作的多元方式都不陌生，每種方式能夠達成什麼效果也都一清二楚。例如，李奇登斯坦1964年的作品《哭泣女孩》（*Crying Girl*），就利用石版畫來製造平滑無瑕的表面效果，來凸顯他的註冊商標**班戴點**裡的人造 ⑤³ 感、機械性的特質。

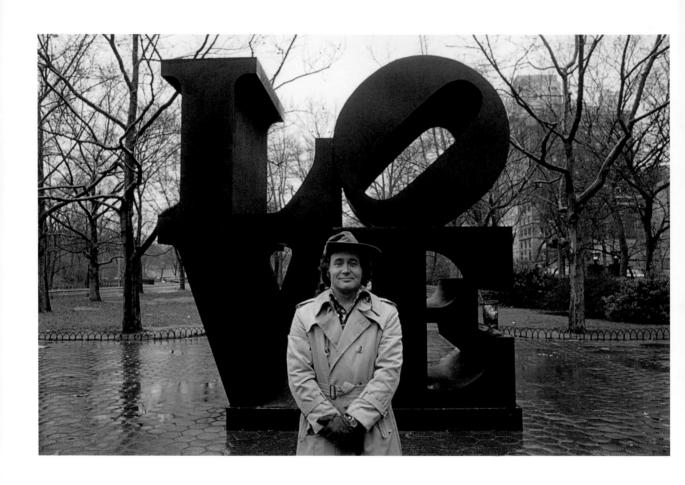

69 Robert Indiana
羅伯特・印第安納

對美國夢神話的批判

政治色彩濃厚的普普藝術家羅伯特・印第安納，經典名作是1964年的文字雕塑《愛》（*LOVE*，而後於1966年也製作了繪畫版），他的作品是1960年代「自由戀愛世代」的象徵。他發明的普普意象多半直接易懂，包括簡單的單字、數字、符號、幾何形狀，甚至賭場輪盤。

印第安納原名為羅伯特・克拉克（Robert Clark），服役於美國空軍，之後進入芝加哥藝術學院（Art Institute of Chicago）就讀，再赴蘇格蘭愛丁堡藝術學院（Edinburgh College of Art）深造。1954年他定居於紐約市中心，在三十歲年紀，玩興不減地給自己一個全新的品牌稱號，把姓氏改為印第安納，代表自己出生的中西部州。他的男友是美國抽象主義藝術家艾爾斯沃思・凱利（Ellsworth Kelly），他也十分清楚這個時期美國對於同性戀窮追猛打式的迫害。無怪乎他會以賭徒輪盤為意象，創作一系列思考身處險境的作品，作為他對**美國夢**神話的回應和批判。這一系列的第一件作品《美 ④ 國夢一》（*The American Dream I*）——在1961年被紐約現代美術館買下——暗示在當時身為美國人和同性戀，等於把自己推向極度不安的險境裡。

1960年代初印第安納的作品在紐約各大重要展覽上曝光，包括1960年在瑪莎・傑克遜畫廊的「新形式、新媒材」展，1961年在紐約現代美術館的「集合藝術」展，以及**西德** ㊻ **尼・詹尼斯藝廊**的「**新寫實主義國** ㉔ **際展**」。1962年，印第安納在**艾莉** ㊸ **諾・沃德**的馬廄畫廊舉辦自己的首度個展。隔年，他創作普普單字雕塑《吃》（*Eat*），也在安迪・沃荷的同名電影中出演，藉此互相行銷。在片中，攝影機一刻不停盯著他，看著他吃完一朵蘑菇。1964年，印第安納重複利用這件雕塑《吃》的意象，改造成巨大的閃燈招牌，放在紐約萬國博覽會的紐約州展館前。但這件作品最後卻不得不移除，因為有太多飢腸轆轆的遊客誤以為——這也是一件完全可以理解的事——這裡就是他們踏破鐵鞋尋覓的餐廳。

左圖 |
羅伯特・印第安納與他的雕塑
《愛》於紐約中央公園　1971

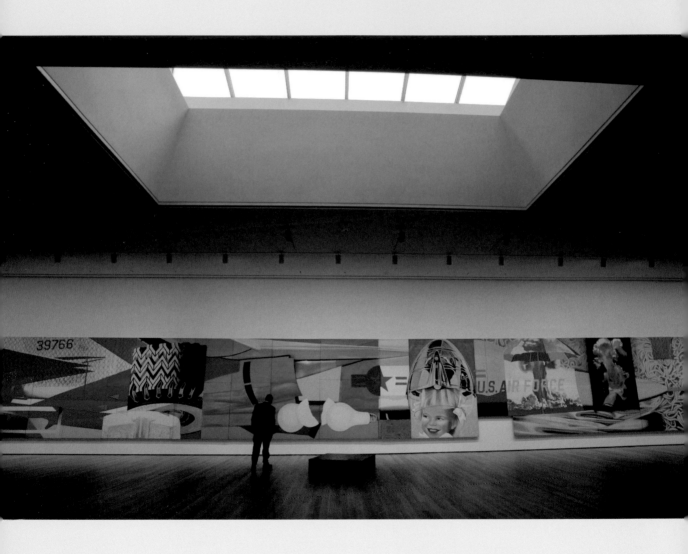

70 《F-111》

James Rosenquist

詹姆斯・羅森奎斯特

1964–5

史詩級的巨作

普普藝術家詹姆斯・羅森奎斯特曾經畫過不計其數的**廣告招牌**，他形容這項工作帶給他「力量和熱忱」，而他的史詩級巨作《F-111》繪於1964至65年間，原為紐約上東城的里奧・卡斯特里畫廊的佈展而作。畫面由二十三張畫布組成，全長86英尺，布滿畫廊的四面牆壁，全景式的構圖次第迭起，不僅規模最大，也被大都會博物館的策展人，也是普普藝術的重要推手──**亨利・格爾扎勒**讚譽為普普藝術「最偉大」的作品。

羅森奎斯特十分著迷於周邊視覺（peripheral vision）──這是我們眼睛不盯住特定目標時感知外物的方式──他將《F-111》設計為360度環繞視角的當代美國。這件大型作品一口氣放入許多嘈雜突兀的視覺元素來轟炸觀眾：特寫的罐頭義大利麵、燙髮機下的小女孩、燙髮機變形為

F-111戰鬥機的機頭、警示燈泡、潛水者吐出的一口氣、核爆雲藏在一把兒童陽傘之下（玩弄「核子保護傘」的意象──擁核國家對無核武國家做出的保護承諾）。

這幅以寫實攝影風格繪製的作品，創作於越戰最高峰時期。羅森奎斯特從美軍最新式的轟炸機獲得靈感，這架飛機在1964年的聖誕節前夕才首次飛行，卻過沒多久就已顯得冗贅。羅森奎斯特畫的《F-111》比實際飛機還長4公尺。作畫時他想像著製造F-111工人的故事──軍火工業集團支付薪水給員工，讓他們有能力添購新**車**，在住宅區購置新屋，生兒育女──刻意凸顯他稱之為「剩餘經濟」（economy of surplus）如何受到**戰**爭的驅使。透過這種方式來表現現代經濟，他迫使觀眾面對當代美國一些最令人不安的面向。

左圖｜油畫，鋁架，共23個部分
《F-111》；2004年展於紐約現代美術館
詹姆斯・羅森奎斯特　1964–5

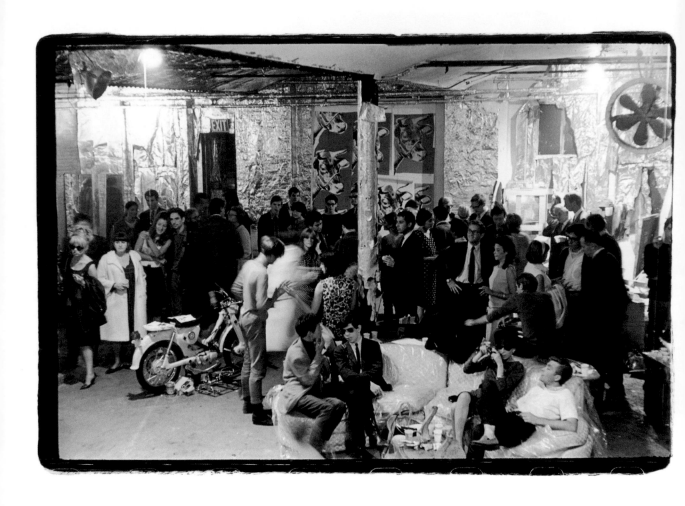

71 The Factory
工廠

「安迪・沃荷企業」總部

安迪・沃荷的紐約工作室，以「工廠」的稱號聞名於世，在這裡舉辦過題材廣泛的前衛「**偶發藝術**」，製作過充滿爭議的影片，當然更少不了生產雕塑品和**絹印**版畫。沃荷在1966年1月安排了第一場偶發藝術活動《不可避免的塑料爆炸》（*Exploding Plastic Inevitable*），以自己拍攝的片子作為背景，配上地下絲絨樂團（Velvet Underground）的現場演奏，參與的名人包括Edie Sedgwick，Joe Dallesandro，Candy Darling和Paul America，眾人在刻意營造的詩意渦流裡，如癡如醉地搖動著身體直至渾然忘我，活動的名氣，絲毫不下於賓客迷醉的程度。

沃荷在工廠所製作的電影，最賣座的一部當屬《雀西女郎》（*Chelsea Girls*），拍攝於1966年夏天並於同年9月發行。片子分為左右兩個銀幕播放——左邊彩色，右邊黑白——演員包括了歌手Nico，藝術家Brigid Berlin，演員Ondine，模特兒International Velvet（蘇珊・博托利〔Susan Bottomly〕），**變**裝秀演員馬里歐・蒙特茲（Mario Montez）等超級巨星。電影在倫敦發行時，平面設計師艾倫・奧爾德里奇（Alan Aldridge）設計了一張超現實海報，裸體的16歲藝術家克萊爾・申斯東（Clare Shenstone），身上開啟了好幾扇窗戶正在向外觀看。

從1962到1984年間，「工廠」先後在曼哈頓下城三個不同地點設立，提供沃荷與朋友聚會的場地與跟他的創作繆斯見面，也是生產大量商品的「安迪・沃荷企業」總部。最早的工廠，即舉辦《不可避免的塑料爆炸》的地點，其獨特的內裝也被稱為「銀工廠」。沃荷委託舞台設計師**比利・內姆**（Billy Name）負責這項設計。1960年代初期沃荷曾被**郵寄藝術家**雷・瓊森帶去參加比利・內姆舉辦的一場肆無忌憚的「剪髮趴」，他看到牆上覆滿銀色的錫箔紙，家具全被噴上銀色壓克力漆。不久內姆就成為沃荷的情人，也擔任所有工廠出品影片的平面劇照攝影師。內姆在許多方面——至少，在一段期間裡——都是沃荷不可或缺的得力右手。

左圖｜
「工廠」舉辦的一場派對，
紐約市　1965

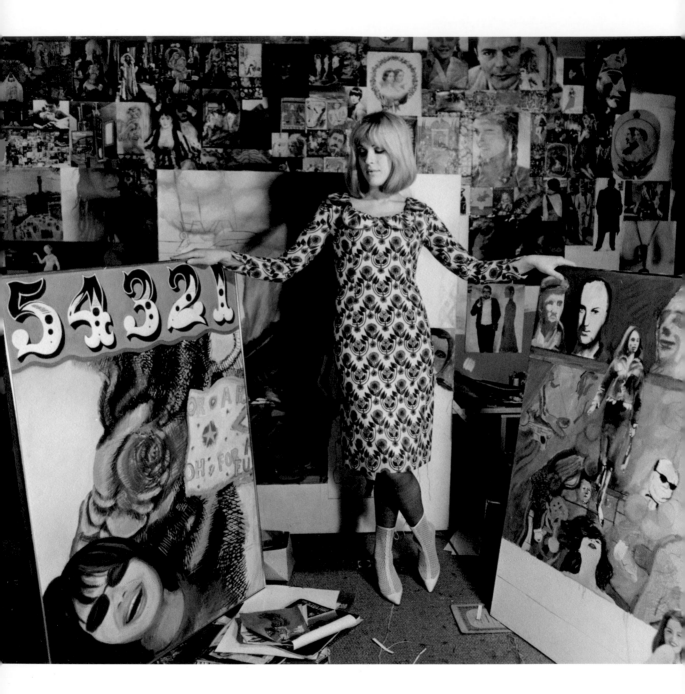

72 Pauline Boty

波琳‧波蒂

英國唯一的女性普普藝術家

開創型的英國普普藝術家波琳‧波蒂，歷經十年的創作生涯，在1966年7月因白血病過世，享年28歲。1950年代末期她就讀於倫敦皇家藝術學院，1960年代初已和大衛‧霍克尼、彼得‧布雷克、德雷克‧波修爾結識為友，也是唯一從事普普藝術的英國女性。她筆下熱情洋溢的畫作和不凡的拼貼畫，直到最近之前一直被評論家所忽視。

波蒂經過倫敦溫布頓藝術學院（Wimbledon School of Art）的訓練後，進入聲譽卓著的皇家藝術學校深造，這時期的精緻藝術（fine art）——正宗油畫——地位崇高，自然也屬於男性藝術家的禁臠，因此她被鼓勵去鑽研彩色玻璃的設計。不過，她很快開始利用閒暇時間進行繪畫和拼貼，並在1961年十一月跟布雷克等畫家在萊斯特廣場（Leicester Square）附近的藝術家國際交流協會畫廊（Artists' International Association Gallery）展出自己的二十幅作品。一整年過後，《舞台》（Scene）雜誌仍是用自以為是的口吻寫道：「女演員腦袋通常很小，而畫家經常留著大鬍子。想像一下，一個聰明的女演員，還是畫家，而且是金髮，這就是波琳‧波蒂。」

波蒂十分了解好萊塢的強大魅力。她將普普藝術在當代文化裡扮演的角色闡釋得極好：「電影明星就是二十世紀的眾神、眾女神。人們需要他們，神話圍繞著他們，這些人的生命也因為神話而變得更加豐富。普普藝術為這些神話添上色彩。」波蒂的作品，可以看成她對好萊塢如何製作偏頗女性刻板印象的一種批判式探索，或至少可以透過這種方式來詮釋。波蒂「溫布頓碧姬芭杜」的稱號十分不公平地削弱她作品的專業認肯，不管在她在世時或殞世後，情況皆如此。

左圖｜
波琳‧波蒂在她的工作室　1963

155

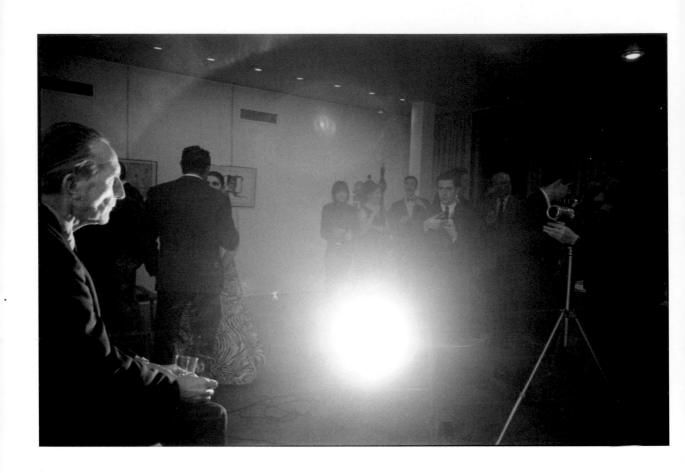

73 Andy Warhol meets Marcel Duchamp
安迪・沃荷與杜象的會面

1966

藝術英雄的面對面

① **馬歇爾・杜象**對安迪・沃荷影響之深，無論再怎麼強調都不嫌過分。沃荷在正式會見他的藝術英雄前，早已收集他的作品好多年。1987年沃荷過世時，手中擁有超過三十件杜象的作品。兩位藝術家都出席了1962年 ㊼ 在**MoMA舉辦的普普藝術研討會**，㊿ 隔年也在**洛杉磯**帕薩迪納美術館的「1963杜象回顧展」有過非常短暫的會面。兩人都逃過一次暗殺——杜 ⑧² 象是在1965年在巴黎遇刺，**沃荷在1968年中槍**——此外，他們還有一點相似，兩人竟都出人意表地在攝影機面前手足無措。

這場杜象與沃荷間第一次被詳實記錄的會面，發生在1966年2月，在紐約麥迪遜大道柯迪葉與艾克思楚姆畫廊（Cordier & Ekstrom Gallery）的展覽開幕之夜。事後，沃荷以典型的心口不一聲稱：「我不知道他很有名。」但其實那天晚上，他早已處心積慮安排這場跟杜象的會面，據

當時在場的攝影師納特・芬柯爾斯坦（Nat Finkelstein）描述，沃荷根本是發動「游擊突襲」。沃荷未受邀自行前來，帶著攝影機準備拍攝杜象，作為默片系列《銀幕測試》（Screen Tests）三部片子的內容，每部片長大約三分鐘。整晚大部分的時間裡，兩人都保持著遠距離，最後當他們面對面時，37歲的沃荷和78歲的杜象都顯得非常尷尬，彼此毫無熱絡之象，兩人也都沒有說話，自到最後沃荷終於開口：「嗯，杜象先生，很高興見到您」，杜象把手中的雪茄放回嘴裡吞吐，拿起報紙繼續閱讀。儘管如此，沃荷已經在膠捲上成功捕獲他的英雄。

同一年，杜象完成他最後一件重要作品《給予》（Étant donnés）。這件作品在二十年的創作期裡完全保密，也跟沃荷的《銀幕測試》一樣，觸探到人性的窺淫癖與曝露衝動，預示了 ⑧⁷ 當代**色情**以及數位時代。

左圖 |
馬歇爾・杜象（左），安迪・沃荷（右），在沃荷的《銀幕測試79》拍攝現場 1966

74 Art as business

賺錢藝術

賺錢的生意就是最好的藝術

財富，炫耀性消費，不光只是普普藝術的主題。普普藝術家大都樂於從事商業遊戲、賺大錢、開發藝術市場，看著大把大把的鈔票入袋。一些左翼藝術家一輩子都在努力平衡成功與財富之間的矛盾，大部分的普普藝術家直接把兩者當成同義詞。

1960年代的普普藝術家不管是名聲或臭名，都來得又快又猛，他們的作品持續打破拍賣紀錄，普普作品也晉升為全球最昂貴的藝術品行列。藝評人艾汶·桑德勒（Irving Sandler）在1962年的看法是，安迪·沃荷似乎「不去嘲諷庸俗和愚蠢，而是洋洋得意接受藝術品的價值」。他的觀察完全正確。十年後，沃荷宣稱：

「藝術」的下一步，就是「商業藝術」。我從商業藝術家出身，我最後也想要成為商人藝術家。……懂得賺錢，是最迷人的一門藝術。在嬉皮年代，人們拋棄賺錢的念頭──他們說「錢是壞事」、「工作是壞事」，但**其實賺錢是藝術，工作是藝術，而會賺錢的生意就是最好的藝術。**

普普藝術從一開始描繪消費文化裡那些令人渴望的產品，經過短短十年，它自己也搖身一變為令人渴望擁有的商品。羅森奎斯特的《F-111》**70** 在展出當年出售給一名美國收藏家，當時即以驚人的高價45,000美元賣出，今日早已超過300,000美元。1966年，倫敦泰德美術館用將近4,000英鎊相對便宜的價格買下羅伊·李奇登斯坦的《轟！》**57**，嚇壞許多英國行家；今天行情已經超過30,000英鎊。李奇登斯坦的《護士》（*Nurse*）在將近五十年後，於2015年以超過9,500萬美元的價格售出。要是沃荷得知普普藝術迄今最高價的拍賣作品，仍由他的《銀車禍（雙重災難）》（*Silver Car Crash (Double Disaster)*）保持，一定興奮得不得了，這件作品在2013年以1億500萬美元的驚人價格賣出。

CLEANLINESS IS NEXT TO GODLINESS

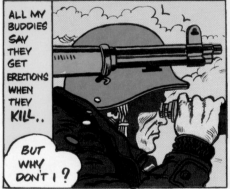

..... I SOLD MY BODY FOR A BAR OF SOAP!

EVERYONE KNOWS SOMEONE WHO HAS BEEN KILLED IN A CAR CRASH

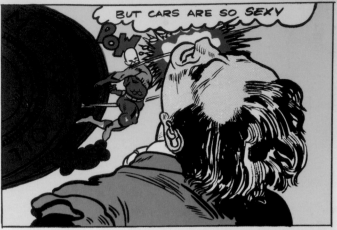

BUT CARS ARE SO SEXY

POW

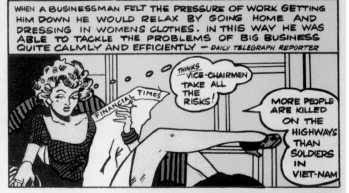

ALL MY BUDDIES SAY THEY GET ERECTIONS WHEN THEY KILL..

BUT WHY DON'T I?

WHEN A BUSINESSMAN FELT THE PRESSURE OF WORK GETTING HIM DOWN HE WOULD RELAX BY GOING HOME AND DRESSING IN WOMENS CLOTHES. IN THIS WAY HE WAS ABLE TO TACKLE THE PROBLEMS OF BIG BUSINESS QUITE CALMLY AND EFFICIENTLY — DAILY TELEGRAPH REPORTER

THINKS VICE-CHAIRMEN TAKE ALL THE RISKS!

FINANCIAL TIMES

MORE PEOPLE ARE KILLED ON THE HIGHWAYS THAN SOLDIERS IN VIET-NAM

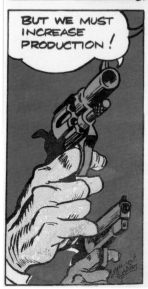

BUT WE MUST INCREASE PRODUCTION!

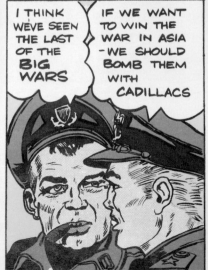

I THINK WE'VE SEEN THE LAST OF THE BIG WARS

IF WE WANT TO WIN THE WAR IN ASIA - WE SHOULD BOMB THEM WITH CADILLACS

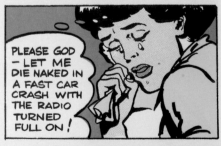

PLEASE GOD - LET ME DIE NAKED IN A FAST CAR CRASH WITH THE RADIO TURNED FULL ON!

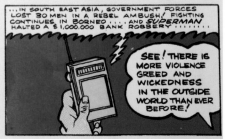

...IN SOUTH EAST ASIA, GOVERNMENT FORCES LOST 30 MEN IN A REBEL AMBUSH! FIGHTING CONTINUES IN BORNEO..... AND SUPERMAN HALTED A $1,000,000 BANK ROBBERY.......

SEE! THERE IS MORE VIOLENCE GREED AND WICKEDNESS IN THE OUTSIDE WORLD THAN EVER BEFORE!

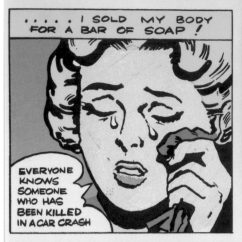

75 *Sex War Sex Cars Sex*
《性愛戰爭性愛汽車性》

Derek Boshier and Christopher Logue

德雷克・波修爾和克里斯托福・洛格

1966

科技、暴力、性慾的挑釁連結

1966年，英國普普藝術家德雷克・波修爾和他的英國詩人朋友克里斯托福・洛格，合作製作了**石版畫**漫畫《性愛戰爭性愛汽車性》。由於英國出兵支援美國在越南的戰爭，漫畫裡傳達了這層不安。此外，它對現代人的生活做出極端式的普普嘲諷。八格色彩鮮豔的諷刺畫，有哭泣的人物，有極富攻擊性的角色，在**冷戰**恐懼和性焦慮的陰影下飽受折磨。

1961年波修爾還在倫敦皇家藝術學院就讀時，就曾在英國皇家藝術家協會舉辦的「當代青年」（Young Contemporaries）展覽中展出。1963年，他代表英國參加巴黎雙年展，也參與隔年三月在倫敦白教堂畫廊舉辦的「新世代」展覽。至於洛格，他在1960年代中期著手對荷馬的《伊里亞德》（*Iliad*）演義個人版的血腥詮釋，這本古希臘史詩講述為期十年的特洛伊戰爭。

在《性愛戰爭性愛汽車性》中，洛格強有力的台詞喚起人們對於戰時文化的恐慌和殘酷。對話框裡的聲音喊著：「瞧！外頭這世界的暴力、貪婪和邪惡，比以往任何時刻都要多！」讀者的注意力被刻意引導到對身體的貶抑，和對暴力與災難的無動於衷。它告訴我們，有個女人「用一塊肥皂的價錢」賣掉她的肉體。士兵說，殺人會讓他們勃起（一個男人則擔心自己怎麼沒有同樣的生理反應）。為了應付壓力，企業家不妨玩**變裝**，男變女，既可放鬆身心，還能「輕鬆有效地」把「大生意」處理好。同時間，**汽車**對生命的威脅似乎比槍枝更大，一位女子邊掉淚邊說：「每個人都有認識的人死於車禍。」另一張圖反映的卻是現代人追求極致感官的渴望：「拜託老天，讓我全裸死在一場飛車車禍裡吧，收音機音量要開到最大！」波修爾和洛格，刻意對科技、暴力、性慾做出的挑釁連結，比**詹姆斯・巴拉德**轟動一時的小說《撞車》（*Crash*）還早了七年。

左圖｜網版印刷
《性愛戰爭性愛汽車性》
德雷克・波修爾和克里斯托福・洛格 1966

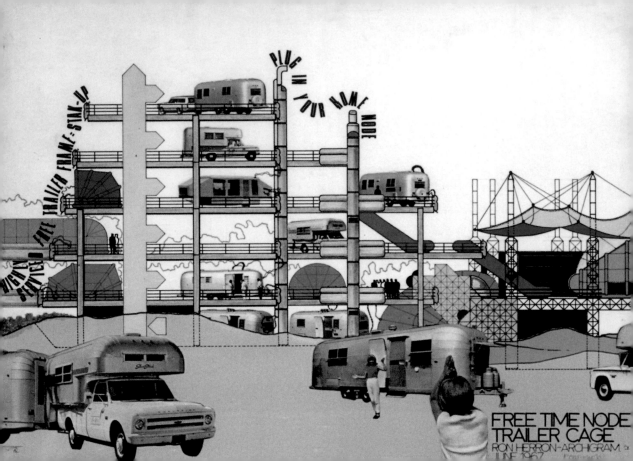

PLUG IN YOUR HOME NODE

PLUG IN SERVICE FREE TRAILER FRAME=STAK=UP

FREE TIME NODE
TRAILER CAGE
RON HERRON-ARCHIGRAM

76 Archigram
建築電訊派

挑戰主流的歐洲開創性建築團體

1961年，一群英國建築學院的年輕畢業生聯合成一個非正式團體，挑戰現代主義建築的主流實踐地位。他們將「建築」（architecture）跟「電報」（telegram）兩個字結合，自稱為「建築電訊派」，製作出第一份（兩頁）以倫敦作為據點的同名宣言。這個歐洲最富開創性、深受普普藝術啟發的建築團體，透過《建築電訊》雜誌闡述他們的理念，總共出刊了十期。

建築電訊派的核心成員有彼得·庫克（Peter Cook）、沃倫·查克（Warren Chalk）、丹尼斯·克朗普頓（Dennis Crompton）、戴維·格林（David Greene）、榮恩·赫倫（Ron Herron）和邁可·韋伯（Michael Webb）。格林形容他們的理念是「改變對熟悉事物的解讀方式」，建築史學者西蒙·薩德勒（Simon Sadler）則描述為「**太空時代**的科技，電腦運算，批量生產（serial production），消費主義，以及日益擴張的新興休閒階級的需求」。從他們的出版品裡我們看到建築電訊派運用普普藝術亮麗的色彩美學、萬花筒式的拼貼設計，來吸引更多年輕族群和多元觀眾投入當代建築。他們的第一個展覽「生活城市」（*Living City*）策劃於1963年，在倫敦當代藝術學院登場，1968年的米蘭三年展他們也風光亮相，並為展覽設計了「米蘭電訊」（Milanogram）海報。

建築電訊派做過的新奇古怪的普普設計，包括1964年的《行走城市》（*Walking City*），長得有如爬蟲類的異形結構；1966年的有機造形旅行膠囊住家《起居艙》（*Living Pod*）；1970年提出《即刻城市》（*Instant City*），為一艘可定點遷移的飛船，作為城市文化資源的檔案庫。雖然他們提出的構想大都未被實現，建築電訊派在觀念上的貢獻，尤其在促進建築形式從現代式理想主義走向後現代實用主義上，無疑是可觀的。他們集體表現出來帶有普普風格的影響力，從後現代主義的建築作品裡最能看出端倪，譬如倫佐·皮亞諾（Renzo Piano）和理查·羅傑斯（Richard Rogers）在1977年設計的巴黎龐畢度中心。

左圖｜拼貼畫
《節點式休旅拖掛車架》
（*Free Time Node Trailer Cage*）
榮恩·赫倫 1967

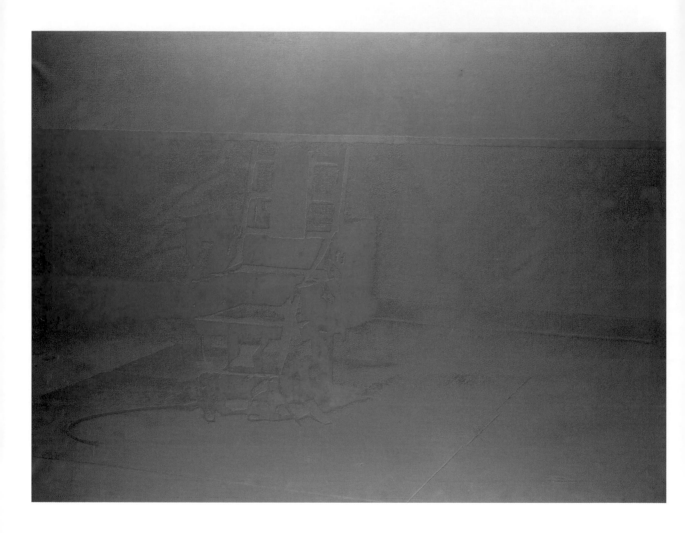

77 *Big Electric Chair*

《大電椅》

Andy Warhol

安迪・沃荷

1967

幽靈般的普普寶座

42 這件作品是《死亡與災難》系列的其中一幅，係現任大都會博物館策展人

23 亨利・格爾扎勒在五年前鼓吹安迪・沃荷進行的創作。絹印《大電椅》是

36 沃荷針對1964年的第一幅絹印《電椅》（Electric Chair）做出的後續諸多成熟再創作的其中一幅。沃荷一次又一次回到同一個意象，深入當代文明幽暗的角落進行挖掘，創作了幾幅幾乎一模一樣、具有強迫性重複的作品，在我們眼前反照出對於死亡的無動於衷和近乎臨床的態度。沃荷根據1923年紐約州死刑執行室裡的電椅黑白照片，創作令人毛骨悚然的《大電椅》，用強烈的綠色和橙色，產生冷靜的疏離效果。

後來的《電椅》畫面全都聚焦在紐約州最有名的一把電椅「老電火」（Old Sparky）。七十年來它一直存放在曼哈頓北部郊區、位於哈德遜河岸旁的奧辛寧（Ossining，影集《廣告狂人》〔Mad Men〕裡的虛構人物唐・德雷柏和貝蒂・德雷柏就

住在這裡）的辛辛監獄（Sing Sing Prison），電椅就擺在一間空蕩房間的正中央。自1891年起，有超過六百人被送上這張「火燙的椅子」執行死刑。1963年8月，最後一位被送上電椅的殺人犯為埃迪・李・麥斯（Eddie Lee Mays）。1967年起，思想進步的州長納爾遜・洛克斐勒宣布紐約州廢除死刑（除了謀殺警察的理論情況之外）。

沃荷處理「老電火」的方式，把它當成了靜物研究和某種肖像練習。椅子是設計來被坐的，用來容納一個身軀，但這個空蕩的座位，卻一下子映入眼簾揮之不去。我們無法不去偷偷設想執行電椅死刑的恐怖畫面——究竟被電死是什麼樣子？還有，是什麼感覺？——而這張椅子的形象也如幽靈般在我們的心頭浮現。沃荷的電椅是一張怪誕滑稽的普普寶座，坐上這張椅子的人，不論真實或想像，作為象徵當代普普藝術的名氣與臭名，都 83 具有無與倫比的心理和社會意義。

左圖｜墨水、壓克力顏料，畫布
《大電椅》
安迪・沃荷　1967

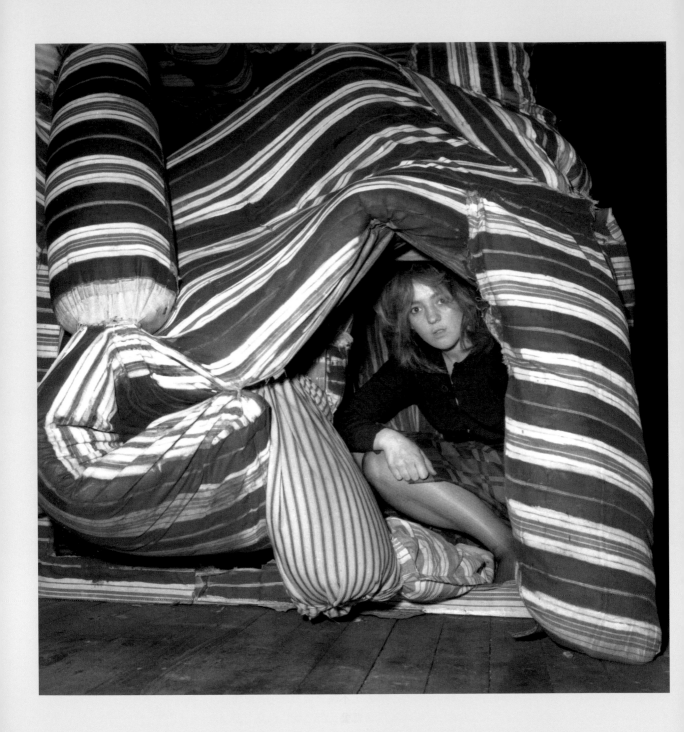

78 Marta Minujín

瑪塔・米努金

破壞與創造並存的拉丁普普

阿根廷普普藝術家瑪塔・米努金——「代表拉丁美洲的普普看法」，也是普普運動最具影響力的行動者之一——她是1960年代「**偶發藝術**」的 (16) 先驅。米努金深受美國普普藝術家艾倫・卡普羅的影響，她的作品體現了法國藝術家尚賈克・勒貝爾（Jean-Jacques Lebel）所說的「情感的強化放大，本能的戲要，歡慶感，人際關係的焦慮」。

多產的米努金出生於布宜諾斯艾利斯，1950年代晚期就讀於國立藝術大學，畢業後她獲得一筆遊學獎學 (24) 金，得在巴黎居住一年。米努金與**新寫實主義**流派維持若即若離的創作連繫，批評家皮耶・雷斯塔尼認為她早期的創作「直接將現實挪為作品」。1960年代初期在巴黎的藝術活動，按照米努金自己的說法，只有法國普普藝術是「唯一的新東西，真正別出新裁」的藝術形式。

米努金對於生活日用品「撿拾物」越用越壞的性質十分著迷。她在1961年策劃了一場名為《毀滅》（The Destruction）的偶發藝術行動，她收集幾張舊床墊，在巴黎南邊內克區（Necker）的一塊廢棄空地上將它們搭起，慫恿藝術家朋友來亂寫亂畫，最後點一把火將它們付之一炬，同時釋放五百隻籠中鳥，和一百隻籠中兔。米努金跟**妮基・桑法勒**一樣， (37) 都企圖實踐「既破壞又創造」的理念，她形容這個活動是「天經地義的狂歡」普普事件。

回到布宜諾斯艾利斯後，米努金又策劃了幾場大型互動式普普偶發藝術活動，隨後於1966年定居紐約。隔年，她創作極富前瞻性、高科技感的裝置行動表演《現時電話》（Minuphone）。觀眾／參與者被放入創作的核心，一座看起來是電話亭的裝置，從裡面撥打特定號碼時，電話亭會亮起鮮豔的色彩和聲音。腳下的地板被改裝成**電視**螢幕，映照出 (25) 觀眾／參與者自己的身形，看見自己被觀看。米努金說：「對我來說，藝術是一種增強生活強度的方式，一種衝擊觀者的方式，藉此撼搖、去除慣性。」

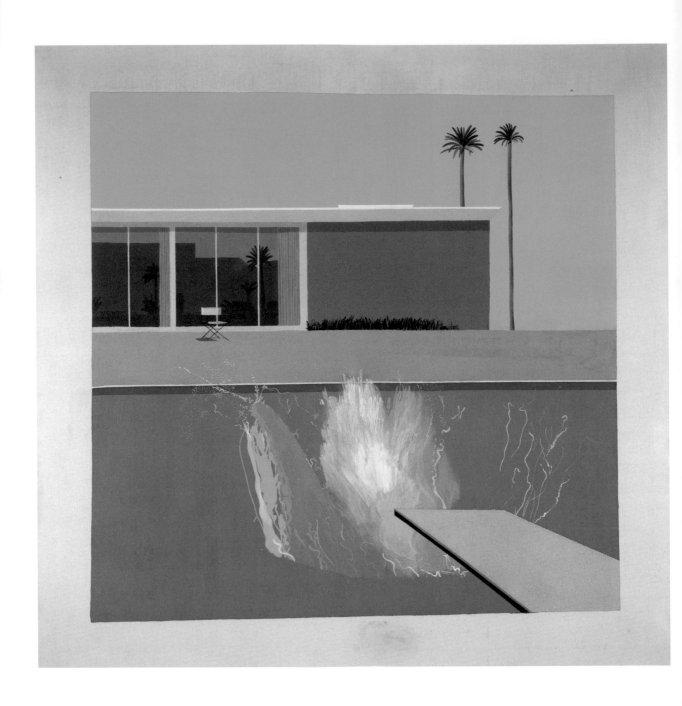

79 *A Bigger Splash*
《更大的水花》

David Hockney

大衛・霍克尼

1967

充滿驚奇的好萊塢意象

英國普普藝術家大衛・霍克尼曾經在1961年以學生身分短暫參訪美國，也開始把頭髮染成金色；1963年聖誕節前夕他再度前往美國，隔年 **50** 便定居在**洛杉磯**。《更大的水花》繪於1967年春，是三幅《水花》（*splash*）系列的最後一幅，畫的是游泳池。游泳池是一般英國人夢想中的加州一定有的東西，這幅畫也十分傳神表達出霍克尼1960年代的普普風格。七年後，畫作標題成為電影片名──導演傑克・哈贊（Jack Hazan）拍攝了一部關於霍克尼的半虛構式傳記電影。當代影評人對這部電影的評價是「優雅」和「空洞」──一些藝評人對這幅畫和普普藝術也下過同樣的評語。

南加州和「洛杉磯詩情畫意的怪誕」（一位當代批評家的說法），對來自布拉德福德的霍克尼有極深遠的影響。《更大的水花》裡一成不變的光線、深藍色天空、棕櫚樹、現代主義的別墅和游泳池──完美捕捉了人們心目中對洛杉磯的私密幻想。霍克尼在構圖上刻意讓畫面景深扁平化，還為影像加了灰邊，看似有如一張**拍立得**相片。後退了一步的視角──如畫 **19** 面的位置──觀者就變成了擅闖者。標題裡提到的「水花」令人玩味：水花從泳池面飛濺而起，停留在半空中。跳水者的「缺席」反而讓影像具有奇妙的即時性，每當我們注視這幅畫，都能感受到它的新鮮。

1966年霍克尼在洛杉磯加州大學任教時，遇見了他的加州繆斯──藝術家、攝影師彼得・史萊辛格（Peter Schlesinger），成為他五年的生活伴侶。霍克尼在1968年返回倫敦前，始終興致勃勃地探索加州，用一雙無邪的英國眼睛，發掘充滿驚奇的好萊塢普普意象。

左圖｜壓克力顏料，畫布
《更大的水花》
大衛・霍克尼　1967

Love is here
to stay and
that's enough

t a tiger in your

AIR CONDITIONER
HIROSHIMA
MON AMOUR

tank

80 Corita Kent

科麗塔・肯特

歡喜、激進的普普天主教徒

瑪麗・科麗塔修女（Mary Corita）是 **⑤⓪** 洛杉磯聖母聖心神學院（Immaculate Heart College）的美術教授和藝術家，她在1966年被《洛杉磯時報》（*Los Angeles Times*）評選為「年度女性」。隔年，《新聞周刊》（*Newsweek*）對她作人物特寫，也選她為聖誕節專刊的封面人物。肯特通俗易懂的創作方式，用她自己寫出的句子最能一語道盡：「藝術並非從思考而來，而是源自回應。」肯特大力提倡「plork」的精神，這個字結合play（玩）和work（工作），在肯特眼裡正代表「人類進步所需要的負責任（能夠做出回應）的行動」。

瑪麗・科麗塔修女也許是最不像普普藝術家的普普藝術家。作為鮮為人知的「抗爭普普藝術」女祭司，她其實是一位思想進步的社運人士，社會寫實主義畫家班・夏恩（Ben Shahn）封她為「歡喜革命家」（the joyous revolutionary），在她身上也體現了普普藝術與天主教的激烈衝撞。身為

1960年代後期的少數幾位女性普普藝術家，她選擇把普普藝術政治化。肯特在1962年洛杉磯的展覽上看過同為天主教徒安迪・沃荷的作品，發現自己從當代日常用品取材的方式和創作意象跟沃荷有共通性。肯特應用35mm幻燈片片匣（她稱之為「取景框」）來呈示主題，以一種充滿玩心的熱情詮釋流行和大量生產的東西。她借用聖經、披頭四、金恩博士的勵志名言，以醒目色彩的**絹印**版畫，創 **③⑥** 作有力的標語。她獨樹一格結合平面設計、品牌行銷、商業標語文案的技巧和意象，傳遞靈性和政治訊息，散播愛與和平。

天主教會高層譴責她的普普藝術有褻瀆上帝之嫌，肯特的回應是在1968年離開教會還俗。不過，她獨樹一幟的普普藝術遺產，依然被同樣激進的1960年代司鐸兼詩人丹尼爾・貝里根神父形容為向天主教的普羅大眾宣揚「歡喜，歡喜，歡喜」！

絹印｜
《老虎》（*Tiger*）
科麗塔・肯特　1965

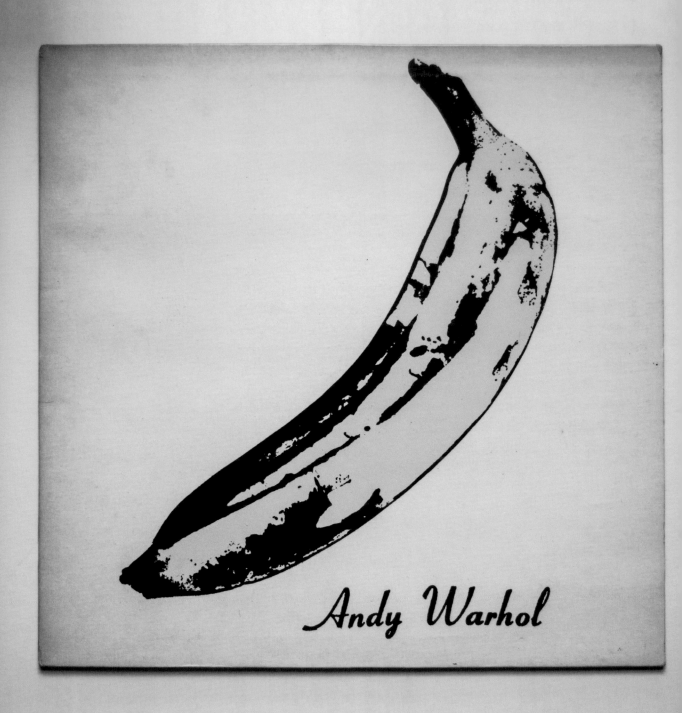

81 Pop Art pop
普普藝術流行樂

跨界流行音樂專輯設計

普普藝術家在1960和1970年代創作出幾張最著名的唱片專輯視覺意象。1968年，英美普普藝術家夫婦彼得·布雷克和**珍·霍沃斯**，為史上最暢銷的流行樂團「披頭四」設計了有史以來最貴的專輯封面。布雷克和霍沃斯在當時以令人難以置信的三千英鎊酬勞，利用**攝影蒙太奇**手法設計了色彩繽紛、如今已成為經典的《胡椒軍曹寂寞芳心俱樂部樂隊》，畫面裡包含了超過五十位名人（其中有九位其實上是蠟像），這件作品為他們贏得1968年的葛萊美獎最佳專輯封面設計。

一如諸多領域皆少不了沃荷的身影，1950年代在他還是一位默默無聞的**商業設計師**時──當時仍叫作安德魯·沃荷拉（Andrew Warhola），率先將普普藝術與流行樂專輯（或不妨稱為大量生產的音樂專輯）搭上線。他也設計、手繪過幾張古典音樂唱片封面，而他的第一張專輯作品，是在21歲為墨西哥音樂所作的設計。沃荷在藝術界聲譽鵲起後，在**工廠**名氣最盛期間，為「地下絲絨樂團與妮可」（The Velvet Underground & Nico）1967年的首張專輯創作了一根極為挑逗、有如陽具的香蕉。不過他最出名的一件作品，當屬1971年為滾石樂團的《黏黏手指》（Sticky Fingers）設計的專輯封面，牛仔褲的褲襠，引誘人往下拉的拉鍊，拉鍊旁的陰莖輪廓清晰可辨。

在沃荷生涯最後二十年裡，他幫幾位暢銷流行樂手創作可觀的專輯封面和內頁音樂家肖像。1976年他和歌手保羅·安卡（Paul Anka）合作，設計了專輯《畫家》（The Painter）。接下來幾年，他幫麗莎·明妮莉製作《卡內基音樂會》（Live at Carnegie Hall, 1981），黛安娜·羅斯的《真絲電力》（Silk Electric, 1982），艾瑞莎·弗蘭克林的《艾瑞莎》（Aretha, 1986），和黛比·哈利的《搖滾鳥》（Rockbird, 1986）。

FINAL ★★★★

DAILY NEWS
NEW YORK'S PICTURE NEWSPAPER ®

8¢ 10¢ OUTSIDE L.I. AND SUBURBS

Vol. 49. No. 296 Copr. 1968 News Syndicate Co. Inc. New York, N.Y. 10017, Tuesday, June 4, 1968★ WEATHER: Sunny and warm.

ACTRESS SHOOTS ANDY WARHOL

Cries 'He Controlled My Life'

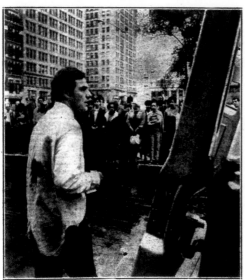

NEWS photo by Jack Smith

Guest From London Shot With Pop Art Movie Man

Shot in attack on underground movie producer Andy Warhol, London art gallery owner Mario Amaya, about 30, walks to ambulance. Warhol was shot and critically wounded by one of his female stars, Valerie Solanas, 28, the "girl on the staircase" in one of his recent films. She walked into Andy's sixth-floor office at 33 Union Square West late yesterday afternoon and got off at least five shots. Valerie later surrendered. See ➡ —*Stories on page 3*

NEWS photo by Tom Monaster

Warhol (r.) was doing his thing with friend in Village spot recently.

82 Shooting Andy Warhol

安迪・沃荷遇刺

1968

普普名氣的代價與風險

1968年6月3日，再過兩個月就是安迪・沃荷的40歲生日，這一天下午，他被32歲的美國激進分子華勒麗・索拉納斯（Valerie Solanas）射殺，索拉納斯一年前曾在沃荷的片子《我，一個男人》（I, a Man）中客串一角。射入的子彈撕裂了沃荷的肺部、小腸、脾臟、肝臟、食道，有一分半鐘的時間沃荷被宣判死亡，隨即進行的開胸心臟按摩搶救回他的性命。由於這場槍傷引發的後遺症，沃荷不得不終生穿著術後衣。1968年秋天，他告訴《紐約時報》記者：「自從被槍殺後，所有事情對我來說都像是一場夢。我不知道每件事情究竟要幹什麼……就像我不知道我自己究竟是活著，或是死了。真是悲哀。」

索拉納斯在1960年代中期定居於紐約，她出生於紐澤西，心理系畢業，她住的切爾西旅館以波西米亞風情聞名，她靠自由撰稿和從事性工作維生。她在1965年寫了一部「發人深省」的女權主義劇本，名為《滾蛋》（Up Your Ass）。兩年後，她在 **工廠** 前的路上遇見沃荷，向他推 (71)

銷自己的手稿，希望沃荷能拍成電影。沃荷回去雖然真的讀了，但決定不採用，而且還搞丟了手稿。索拉納斯要沃荷賠償她的損失，沃荷則讓她在1967年的電影《單車男孩》（Bikeboy）和《我，一個男人》中客串一角，索拉納斯接受了這項提議，還顯得樂在其中。在她發表的激進宣言《SCUM》（連根剷除男人協會，Society for Cutting Up Men）裡，她表示女性應當「推翻政府，取消貨幣體系，實施全面自動化，清除男性」。槍擊事件發生後三天，她告訴當地媒體記者：「去讀我的宣言，裡面會告訴你我到底是怎麼樣的一個人。」

索拉納斯事後被診斷為具有偏執狂精神分裂人格，她聲稱沃荷「控制太多」她的生活。槍擊事件發生後她出面自首，宣布自己「精神失常」，入監服刑至1971年。對於沃荷來說，普普 **名氣** 顯然有不可小覷的風險。索 (83) 拉納斯假釋後，有一段時間又再跟蹤沃荷，用電話騷擾他，令沃荷活在再度遇襲的恐懼中，直到他於1987年過世。

左圖 |
《每日新聞》頭版　1968年6月4日

Neo-Pop, late 1960s-present

新普普，
1960年代後期至今

普普藝術從最初毫無顧忌追捧流行文化，到了1960年代末期和後續階段，竟開始格外批判起流行文化。主流普普藝術當初的震撼能力，如今已顯得力不從心；伴隨風起雲湧的社會運動和政治運動，「新普普」（Neo-Pop）興起，開始以「局外人」（outsider）異議分子的姿態，化身代言1970年代的激進女權主義，或成為**變裝皇后** 90 、塗鴉藝術家。他們的憤怒，和對待藝術、政治、身體發自肺腑的態度——表現為一種雜亂無章的**龐克** 94 普普——勾勒出的是一個極端的時代，與同時存在的、冰冷無情的極簡主義藝術（Minimalist Art）恰好構成強烈對比。逃過**暗殺** 82 之劫的安迪·沃荷，彷彿意識到普普藝術已經越過頂峰，開始為自己的身後傳奇作考慮。1970年代的沃荷開始「寫」回憶錄，留下自己的**哲學** 93 ，並用數百個紙箱裝滿他個人生活中的日常物品，作為傳承給後代的時空膠囊。

承襲後現代詩人與英國小說家**詹姆斯·巴拉德** 89 的精神、美國普普拼貼畫家**瑪莎·羅斯勒** 84 、英國普普雕塑家**艾倫·瓊斯** 85 ，皆試圖透過個人風格凸顯家庭與公共生活裡新出現的暴力與**色情** 87 融合現象。同一時期還有**蘇聯普普藝術** 91 的興起，這種具有顛覆性格的蘇維埃俄國普普藝術，釐清了西方文明與蘇聯文化在圖像學上的意識形態連結。1970年代末期，包含辛蒂·雪曼在內的攝影師形成以紐約為據點的**照片世代** 95 ，開始探討「現實」的架構，也對它的本質提出質疑。

1980年代起，市場自由化如脫韁野馬一路向前狂奔，新普普藝術家**尚米榭·巴斯奇亞** 96 （第一位黑人普普藝術家）、**凱斯·哈林** 97 、**傑夫·昆斯** 98 ，各自以極端而獨特的手法賺進大把鈔票。1990年代晚期的英國新普普藝術家**朱利安·奧培** 99 ，很快地擁抱新興的數位時代，從沃荷在1985年摸索的數位藝術基礎上研發以電腦製作的肖像畫，如今已成為「酷不列顛」（Cool Britannia）運動的代名詞。英國塗鴉藝術家**Banksy** 100 ，持續對抗藝術市場的宰制，或許也是龐克普普的類比創作傳統（非數位式）在過去一、二十年裡最具影響力的繼承人，為壽終正寢等待來世的普普注入幽默、同情和社會良知。

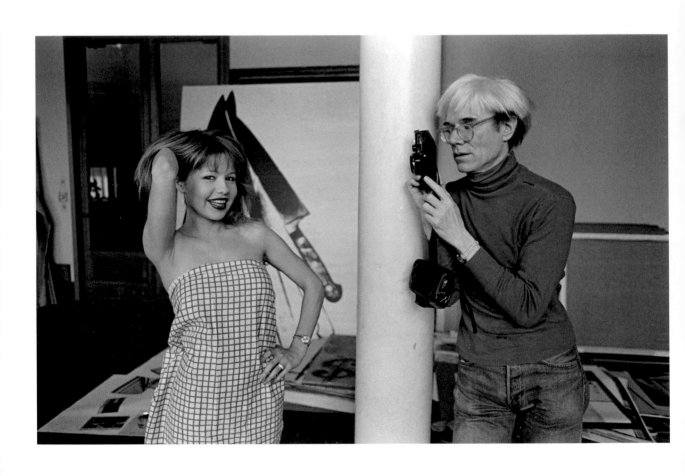

83 'In the future, everyone will be world-famous for 15 minutes'

「在未來，每個人都能成名十五分鐘」

1919

關注別人，被別人關注，名人將滿坑滿谷

電視普及後，連好萊塢也不得不在它的影響力下低頭；傳統相機跟時髦又立即看得到成果的拍立得相機相比，也顯得過氣。魅力、名氣、臭名——安迪・沃荷預測這些東西都將民主化，普及化。在他看來，後現代的未來不僅光明，簡直是星光燦爛——名人將會滿坑滿谷，隨著大眾傳媒影響力的擴張，和消費者手頭日益寬裕，所有的人都將開始同化，所有東西都將被標準化。「新族群會出現，被別人當成明星」，甚至包括「騙子」，沃荷言之鑿鑿。在未來，我們都將會關注別人、又被別人關注。明星地位——即使每個人只能享用十五分鐘——將會是普普的新常態。

這句沃荷最有名的台詞，考察其本源時可追溯至瑞典策展人龐突斯・赫爾騰（Pontus Hultén）的著作，這句話出現於1968年2月，在他為沃荷於斯德哥爾摩開幕的個展所出版的新書內容裡。沃荷說，他從來沒說過這句話，赫爾騰花言巧語地反駁：「他如果沒說，那他八成是說過了」（If he didn't say it, he could very well have said it.）。1968年時，普普指鹿為馬的功夫已經超越勝於雄辯的事實。沃荷的公眾形象早已根深蒂固，世人對他的舉手投足、風格、說話方式都已經見怪不怪，他本人也反過來變成被模仿和嘲諷的對象了。

藝評家亞瑟・丹托認為沃荷陶醉在「活在名人世界身為名人的幻想」。他個人不僅反映了萬眾風靡的名人文化，還具體活出這種文化。善於生產自我肖像的沃荷，在1980年代擁抱新興數位科技，主持MTV頻道電視節目《安迪・沃荷的15分鐘》（Andy Warhol's 15 Minutes），預言並勾勒了自拍文化，淺嚐真人實境秀，慫恿超級名人崇拜。他宣稱電視是「新的萬事萬物」，儘管他又不無自嘲地表示，他想把自己一個最早的電視節目叫作「毫無特別之處」（Nothing Special）。沃荷的「名氣」——既代表了魅力（glamour），後來也發現它足以威脅性命——一方面比什麼都重要，一方面也比什麼都不重要。

84 *First Lady (Pat Nixon)*
《第一夫人（帕特‧尼克森）》

Martha Rosler

瑪莎‧羅斯勒

1919

將戰爭帶入美國家庭

美國普普藝術家瑪莎‧羅斯勒借用《生活》雜誌裡的照片，以**攝影蒙太奇**的手法，將新任總統夫人的官方照片製作成一幅令人不安的作品《第一夫人（帕特‧尼克森）》。我們看到尼克森夫人神態優雅地站在金碧輝煌的白宮起居室，壁爐台上方卻掛著一幅看起來像是垂死女人的照片。實際上，這是女演員費‧唐娜薇（Faye Dunaway）在黑幫電影《我倆沒有明天》（*Bonnie and Clyde,* 1967）中的劇照。這部片子在年輕人之間引起廣大迴響，在片中，聯邦政府對於不聽話的反叛者毫不留情予以追殺，至死方休。在羅斯勒眼中，這幅意象代表了1960年代晚期美國的生活質地，這種質地被評論家西摩‧克里姆（Seymour Krim）形容為「糟糕的茶壺夢想，偏執狂，殘酷的荒謬」，透過現代藝術反映出「我們驚聲尖叫的美國惡夢」。這幅作品是對越戰的公開控訴，至今依舊是普普藝術最引人注目的示例。

羅斯勒的諷刺系列《豪門之美：把戰爭帶回家》（*House Beautiful: Bringing the War Home*）大約從1967年起開始創作，當時美國民眾對越戰的支持度已日漸低迷。1972年，尼克森簽署《巴黎和平協約》，代表美國參戰正式結束。這系列中的《第一夫人》，是羅斯勒廣泛嘗試拼貼和攝影蒙太奇等可能性所產出的成果。羅斯勒受到馬克斯‧恩斯特（Max Ernst）違背常理的作品所啟迪，並從舊金山藝術家傑斯（Jess）、約翰‧哈特菲爾德（John Heartfield）得來靈感，她將拼貼畫製作成傳單形式，成為政治遊行的文宣，鼓勵人們關注美國的**戰爭**和美國女性的生存處境。1967年際，美國婦女開始組織運動，上街抗議女性面臨的壓迫。對羅斯勒而言，國際間的紛爭，往往和日常家庭生活衝突密不可分，都是權力與從屬關係的抗爭。她認為利用視覺震撼的策略，可以讓人們留意到現代社會的盲點。大眾傳媒報導的組織暴力影像，被剪貼下來跟令人憧憬的生活方式並置，藉由這種方式，羅斯勒企圖呈現遠在天邊的越南發生的野蠻殺戮，跟媒體刻意視而不見、只報導令人豔羨的生活的懸殊差距。她的作品把戰爭的恐怖帶入美國家庭，無形中也引發了普普藝術的變革。

左圖｜拼貼作品
《第一夫人（帕特 尼克森）》
瑪莎‧羅斯勒 1967–72

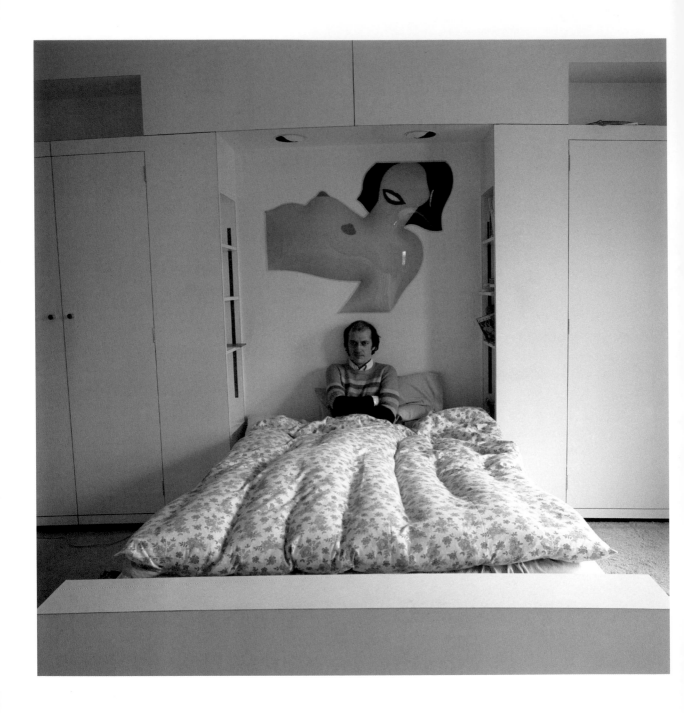

85 Allen Jones

艾倫・瓊斯

聲名狼藉的女體

英國普普藝術家艾倫・瓊斯，和大衛・霍克尼、德雷克・波修爾，當年都同在倫敦皇家藝術學院就讀——至少，在他一年級還沒被開除前。1969年，他投入將近5,000英鎊的成本，製作了三件煽動性的「成人漫畫」雕塑作品：《帽架》（Hatstand）、《桌》（Table）、《椅》（Chair）。雕塑委託專業廠商「珠寶蠟像模特兒公司」（Gems Wax Models Ltd）以玻璃纖維射出成型製作，特定部位用黑色皮革包裹。這些作品至今已聲名狼藉，但「人體家具」（forniphilic）雕塑倒是給了導演史丹利・庫柏力克（Stanley Kubrick）「女體桌」（women tables）的靈感，應用在1971年的反烏托邦電影《發條橘子》（A Clockwork Orange, 1971）裡。

瓊斯的作品，有部分是受到他自己形容「後避孕藥搖擺時代」倫敦的「性衝動」所驅策。他自陳，自己試圖「創作出不受高級藝術組織指導的人物造形，因此觀眾得以不被左右、以自己的意向面對形象式雕塑作品。」時下流行的裸體女人也許無可避免地將他導引至商業**色情**裡。他的雕塑反映了主流色情片對女性的貶抑，直接了當描繪被泛性化的女奴。瓊斯

說，「（泛性化的女人）跟女性主義喧鬧抗議聲是來自相同的社會情境」，然而女性主義批評家蘿拉・穆維（Laura Mulvey）卻從瓊斯的雕塑裡感受到「一股男性幽冥界詭譎的恐懼和慾望」。這些令人不舒服的「心理建構」標記出一個事實——性可以成為一種權力形式，泛性化（sexaulization）是一種宰制模式和宰制技巧。瓊斯創作的局部著衣的被剝削女體雕塑，距離**湯姆・衛塞爾曼** 🄵 和梅爾・拉莫斯的美國裸女也只有一步之遙，後者他們把女體當成某種可消費的普普產品在推銷。然而，瓊斯把這個概念推到最極端，也凸顯把女體變成戀物（fetishization）的對象後，如何一併抹煞掉女性的尊嚴，和真實的女性。

令人驚訝的是，這三件作品1970年在倫敦梅費爾區亞瑟圖斯家族畫廊（Arthur Tooth & Sons Gallery）展出時，觀眾反應出奇的好。過了十六年後，《椅》才引發嚴重的爭議。1986年這些作品在倫敦泰德美術館展出，婦女節當天，《椅》被憤怒的抗議者用脫漆劑攻擊。瓊斯的作品一直都具有讓輿論兩極分化的力量，這也是普普藝術本性中的反諷，經常令人感到困惑的典型例子。

左圖｜
艾倫・瓊斯　1969
牆上的畫為湯姆・衛塞爾曼的
《偉大的美國裸體第74號》
（油彩，射出成型塑膠　1965）

LIFE

INSIDE
WHITE HOUSE WEST

Peter Max:
Portrait of the artist
as a very rich man

SEPTEMBER 5 · 1969
40¢

86 Peter Max

彼得・馬克斯

迷幻普普大流行

迷幻普普藝術的大祭司——畫家彼得・馬克斯，留著馬桶蓋髮型和兩撇八字鬍——為1969年9月號的《生活》雜誌封面增添了許多絢爛光彩，雜誌還下了一個深受喬伊斯（James Joyce）啟發的標題：「一個非常富有的藝術家肖像」。馬克斯把他色彩繽紛、充滿奇幻感的普普海報推銷給年輕嬉皮時代，也受到安迪・沃荷「**賺錢藝術**」神奇魔咒的啟發，開風氣之先為自己的作品建立品牌和申請生產許可。當時為創作申請授權許可仍屬罕見，尤其是年輕藝術家更沒有人這麼做，但它的確值得：光是在1970年一年，馬克斯就賺進了兩百萬美金。

馬克斯的「宇宙普普藝術」（cosmic Pop）海報，完美定義了1960年代的反文化經典意象，傳神捕捉到那個十年裡他口中的「視覺心情」（visual mood）。除了免不了從商業平面設計汲取靈感，他的新式普普設計也受到新藝術（Art

Nouveau）、甚至天文學的影響。如《生活》封面上所見，迸發的七彩雲煙、四射光芒、點點繁星，和書頁捲起的一角，露出由寶石拼綴成的美金符號。

馬克斯1937年出生於柏林，父母是猶太人，一家不久便逃離德國避難到國外。馬克斯在上海度過人生的第一個十年，接著在西藏、以色列和法國長大。後來在紐約讀書時，**瑪麗蓮・夢露**曾在街上認出他來，對他的作品大加稱讚。馬克斯強烈的色彩、夢境般的迷幻形體，一下子在年輕世代之間流行起來，正如他自己所說，「他們想要什麼，我就給他們什麼。」他創作最著名的圖像是從自由女神雕像發想的系列，深受美國總統雷根的喜愛，也成為他的收藏。馬克斯做大生意完全游刃有餘，他陸續接下不同性質的普普藝術案子——對象不只總統，還有**汽車**大廠和飛機製造商——也陸續登上《新聞周刊》和《時代》雜誌的封面。

左圖｜
《生活》雜誌封面
彼得・馬克斯　1969年9月5日

185

87 Pornography
色情片

「性是對性的懷舊記憶。」

1960年代的安迪・沃荷，儼然是普普藝術的色情片大師，他最著名也最明目張膽的普普色情片，非《藍色電影》（*Blue Movie*）莫屬，首映於1969年六月。這部片在拍攝時的臨時片名是《Fuck》，院線宣傳的台詞為「關於越戰，關於我們面臨戰爭所能做的事情」。由封面女郎維瓦（Viva）和男演員路易斯・沃爾登（Louis Waldon）主演，透過身體力行倡導「只要做愛，不要**戰爭**」。

51

沃荷之前以性為主題的片子，都是電影創作中真正發人深思的實驗作品。例如《吹簫》（*Blow Job,* 1964），片中鏡頭完全由演員德維恩・布克沃爾特（DeVeren Bookwalter）的面部表情構成，透露他正享受著鏡頭外的口交，縱觀當時影史上所有拍攝過的日常影像，從來沒有人用過這種方式拍電影。《肉體》（*Flesh,* 1968）也具有同樣的精神。性感男模喬・達勒山卓（Joe Dallesandro）在片中扮演男妓，攝影機以一種異性戀男導演從未用過的方式關注男主角的身體。《藍色電影》對性所作的思考則是一般男女的性，但加入越戰的比喻。它刻意在日常對話中穿插真槍實彈的露骨性行為，捕捉到一段變遷期的時代氛圍，巧妙展現當時的文化。不過，不難想像，《藍色電影》上映僅一個月就因為違反猥褻防治法而被警方扣押。沃荷1971年的劇作《豬肉》（*Pork*）更進一步挑戰尺度，而且是挑戰公眾品味的極限，去談一些客觀說來平凡到不行的事情，包括排便、排泄物等。

沃荷的影片被《紐約時報》影評文森・坎比（Vincent Canby）形容為「土生土長的美國貨」，他拍的電影既令人摸不著頭緒、不安、撩撥性慾，又單調、無趣。它們揭開色情片的黃金時代，預示另一位紐時影評人拉夫・布魯門塔爾（Ralph Blumenthal）在1973年所稱的「高雅色情片」（porno chic）。但是對於沃荷來說，性完全不代表真實、相愛、快樂、親密感；性是重複、青春期、窺淫幻想，最爽的是手淫，最無聊的是肌膚相親。他說：「性是對性的懷舊記憶。」《肉體》最後的3P場面中，達勒山卓無聊地睡著了。在沃荷心目中，真實遠不如想像一具具完美的軀體和狂喜的性來得誘人。這麼一來，他的電影其實並不真的在講性，而只是點出我們集體的無能為力——或是不願意——面對真實。

88 *Interview* magazine

《訪談》雜誌

小眾雜誌躍升主流文化

安迪・沃荷的《訪談》雜誌創刊於1969年，以電影刊物的形式宣傳發行，首期封面刊登的一張爭議十足的黑白劇照，為法國導演安妮・華達（Agnès Varda）在同一年拍攝的創意作品《獅子、愛、謊言》（*Lions Love (...and Lies)*）。沃荷御用的超級巨星維瓦一絲不掛，橫陳在兩位蓬蓬長髮的男人之間，他們是1960年代搖滾音樂劇《毛髮》（*Hair*）的作者，詹姆斯・拉多（James Rado）和傑洛姆・拉尼（Gerome Ragni），略顯侷促不安地呈現好萊塢波西米亞式的生活風貌。在《獅子、愛、謊言》中，二人具體實踐沃荷式多彩多姿的普普夢——虛構式的真實、陽光、性愛、硬蕊派對、嘈聒 ㉕ 的**電視**，和接不完的電話。這部片以一種典型的反諷，既反映出嬉皮世代的聲音，又進一步將他們變得更商品化，沃荷的《訪談》把這種生活方式 ㉗ 經營成一門**生意**，最終並成功地將普普態度推入主流。

從一開始的小眾追隨，《訪談》在十年裡躍升為主流雜誌，提供流行名人文化資訊。儘管這本雜誌就是沃荷本人的代名詞，但實際上，它是和英國記者約翰・威爾科克（John Wilcock）共同創立的，他也是**工 ㉞ 廠**的常客，在1971年出版了《安迪・沃荷的自傳與性生活》（*The Autobiography and Sex Life of Andy Warhol*）。美國普普藝術家理查・伯恩斯坦（Richard Bernstein）十五年來一直為《訪談》操刀，設計封面和製作名人肖像，許多作品如今都已被當成獨立藝術品看待。到了1970年代後期，《訪談》的封面人物多半是這個時期出沒在夜總會聖殿「54號工作室」（Studio 54）的時髦常客：戴安娜・羅斯、雪兒、葛麗絲・瓊斯、潔莉・霍爾、黛安・馮・芙絲汀寶等。

《訪談》雜誌實際上是延伸普普美學觸角範圍的一項重要工具，作家**詹姆斯・巴拉德**所說的「轉 ㉟ 換-生成文法」（transformational grammar），即《訪談》所提供的範例。如果說，普普藝術最初是對印刷媒體的供給進行重組和超越，那麼，《訪談》就是再折返回印刷傳媒，也可以說再去形塑主流——這麼做，也標誌著普普藝術本身的終結。

左圖｜
左起：鮑伯・科拉切洛、潔莉霍爾、安迪・沃荷、黛比哈利、楚門卡波提、帕洛瑪畢卡索，在《訪談》雜誌的派對上，54號工作室　1978

J. G. Ballard and
The Atrocity Exhibition
詹姆斯・巴拉德與《暴行展》

1970

戒不掉的暴力與殘酷癮

《暴行展》出版於1970年，作者為英國作家、後現代詩人詹姆斯・巴拉德──一本寄寓時代精神的「濃縮小說集」，蘊含了巴拉德形容為1960年代的「隱藏邏輯」。《暴行展》集合了普普藝術和當代文學的特徵，是一幅不折不扣的文學拼貼，寫作方式刻意展現有如普普藝術視覺技巧所轉譯成的文字。

巴拉德和英國普普藝術家愛德華多・保羅齊和理查・漢彌爾頓都是朋友，
（6） 他對於1950年代的**獨立團體**特別迷戀欣賞。《暴行展》不只關注普普名人
（45）（**瑪麗蓮・夢露**、伊麗莎白・泰勒、甘迺迪家族、雷根），也特別著墨於
（7）（14） 普普主題和意象（**汽車**、**整形手術**、
（51）（87） 暗殺、**戰爭**、**色情**）。巴拉德把《暴行展》的故事形容為「媒體迷宮」，
（83） 凸顯出「**名流的平庸化**」。透過一次又一次描繪集體喪失掉的「現實」，巴拉德定義了「二十世紀後期生活的獨特語彙和文法」──一種令人難以自拔、真假不辨的（電視）擬像（(tele)visual simulation），或曰「醒著的夢境」（waking dream）。

學者羅傑・勒克赫斯特（Roger Luckhurst）指出，巴拉德和同時代

的安迪・沃荷，都對「景觀社會」（society of the spectacle）無比迷戀，這是法國哲學家居伊・德博（Guy Debord）在1967年提出的著名觀念。巴拉德詳細記錄了我們活在現代「技術景觀」（technological landscape）裡的反應，在出版《暴行展》的同一年，也策劃了一個引人非議的撞車展覽，地點在倫敦尤斯頓車站後面的新藝術實驗室畫廊（New Arts Laboratory gallery）。三年後，他又發表爭議小說《撞車》（*Crash*）。巴拉德看出大眾傳媒深愛的「機器夢」──「僅此一次的碰撞，個人幻想和公眾幻想絕無僅有的
碰撞」，縈繞在每一個**電視機**前「極 （25）
度興奮」的觀眾心中──他甚至看出，連「性也因此變成一種公共和公開的活動」。他跟一些普普藝術家看法一致，體會到暴力和殘酷都經過漂亮的包裝，變得極具吸引力，猶如一種「潛伏形式的色情」整合到商業世界裡。自從**甘迺迪被暗殺**以來，電視 （59）
已經成為「一個會不斷跳出令人害怕和令人不安影像的背景」。對於巴拉德來說，現代人的生活是一連串嘈雜失序的「緊急狀況」供人窺視，令人迷失方向，帶來焦慮與神經官能症。

左圖 |
一輛破爛的美國龐蒂克（Pontiac）汽車，「暴行展」中的展物　1970

90 Drag
變裝秀

生活就是角色扮演

變裝秀——跟普普藝術一樣——本身就是一種好玩的幻想模仿。**蘇珊·桑塔格**曾經說過，生活就是「角色扮演」，而變裝秀批判了大眾集體虛構出來的性別差異和習俗，也就挑戰了現狀。**馬歇爾·杜象**和安迪·沃荷都喜歡以自己的身體為媒介來創作激進的藝術，探索關於美的理想，以及性別、性、財富和名氣。

杜象在1919年的作品《L.H.O.O.Q.》拿達文西的《蒙娜麗莎》開玩笑，幫她加上兩撇小鬍子。隔年，他勇敢扮演起女人，變裝成自己的另一個女性自我「艾洛絲·塞拉維」（Rrose Sélavy，法語的文字遊戲Eros, c'est la vie，「人生，就是情慾」）。杜象精心打造的塞拉維敢曝夫人，為一名家道中落的俄羅斯貴族移民，不久便化身為杜象的另一個藝術自我。她的形象在曼·雷（Man Ray）精心拍攝的幾組黑白照片下，早已成為經典，甚至被描繪成「通緝犯」，出現在杜象1923年的石版畫《懸賞兩千美金》（*Wanted: $2,000 Reward*）之中。四十年後，一頂白金色假髮、

墨鏡、日常化妝、毫無情緒的聲音，成為安德魯·沃荷拉變身為普普藝術大師安迪·沃荷的必備行頭。整個1960年代和1970年代，他幫自己也幫男性友人變裝成女性，拍攝成照片和影片。他把變裝皇后形容為如夢似幻的「電影明星理想女性氣質的移動式檔案庫」，是許多人投入畢生精力和難以計數的時間和努力，把自己變得「徹底相反」的超人式創作。在他用**拍立得**相機記錄的繆斯女神裡，其中一位是非裔美國社運人士，自封為「街頭皇后」的瑪莎·強森（Marsha P. Johnson），他也是1969年石牆抗爭（Stonewall Riots）的社運領袖。而沃荷身為電影導演，物色了變裝皇后馬里歐·蒙特茲（Mario Montez）出演《妓女》（*Harlot*），《敢曝》，《雀西女郎》（*Chelsea Girls*），也相中變性演員坎弟·達令（Candy Darling）、霍莉·伍德勞恩（Holly Woodlawn），分別飾演《肉體》和《垃圾》（*Trash*）——他的**工廠**，也成為一間具有反文化性格的好萊塢普普片廠。

左圖｜
馬里歐·蒙特茲　大約攝於1964

91 Sots Art
蘇聯普普

另一種偶像崇拜和形象複製

1972年冬天，來自莫斯科的激進藝術家維塔利‧科瑪（Vitaly Komar）和亞歷山大‧梅拉米德（Alexander Melamid），將西方普普藝術（也就是資本主義寫實主義）的典型意象與蘇聯的社會寫實主義混搭，挑戰官方的制式蘇維埃藝術風格，發展出帶有諷刺意味的「蘇聯普普藝術」（Sots Art）——即「社會主義藝術」（Socialist Art）的縮寫，等於是蘇聯的普普藝術。安迪‧沃荷在1970年代也拿過共產主義的符號作文章，製作過家喻戶曉的毛澤東像；蘇聯普普藝術家們也拿資本主義美國的代表意象來作試驗，起碼在莫斯科，這類作品被視為是對蘇聯意識形態的一種抨擊。

科瑪和梅拉米德是莫斯科地下前衛藝術的靈魂人物，他們在整個1970年代不時舉辦非法的「公寓展覽」（apartment exhibitions）。1974年，在一次 **16** **「偶發藝術」** 活動裡，兩人扮演史達林和列寧，慫恿觀眾創作一幅代表工人階級「英雄式勞動」的油畫，他們以類似普普藝術家玩弄資本主義意象的手法，應用在蘇聯的主流現實主義上並加以變形改造。後來當蘇聯警察出現，逮捕了所有人，進行漏夜偵訊，有人說，他們以為——至少在剛開始——這只是表演的一部分而已。

科瑪在1970年代末叛逃至紐約後，開始對西方「消費主義意識形態宣傳」（consumerist propaganda）跟蘇聯的「意識形態宣傳」作比較——秉持著哲學家馬庫色的精神。科瑪認為，西方普普藝術和蘇聯普普之所以大爆發，都源於兩種宣傳的「過度生產」。西方普普藝術家認肯**米老** **17** **鼠和瑪麗蓮‧夢露**的神話地位，蘇聯 **45** 普普藝術家的焦點放在沒完沒了的列寧和史達林偶像崇拜和形象複製。經典普普人物形象，無論真實或虛構的——甚至意識形態本身——都變成了神話、被標準化，也如我們所見，在各自的視覺文化脈絡裡變得扁平。蘇聯普普藝術開拓了一門充滿趣味又大不敬的跨文化普普藝術形式，同時關照了西方和蘇聯的肖象學。

左圖｜油漆，畫布
《列寧可口可樂》（*Lenin and Coca-Cola*）
亞歷山大‧科索拉波夫　1982

92 David Hockney and Andy Warhol draw each other
大衛・霍克尼和安迪・沃荷互繪

1974

最有名、最容易認出的兩張臉

㉑㊾ 安迪・沃荷和**大衛・霍克尼**——普普藝術界最有名、最容易認出來的兩張面孔，兩人維持跨越大西洋的友誼超過二十年，既友好又競爭。一位是以神祕著稱的紐約客，一位是英國交際花，兩人的年齡相差近十歲，卻有很多共同點——舉例來說，兩人都身為藝術家、攝影師，也都是最佳普普演員。他們為對方畫的肖像，格外透露出兩人惺惺相惜的情誼。

1974年霍克尼還在巴黎時，沃荷就曾拜訪過他。兩人在熟悉彼此後，決定互為對方畫一張肖像畫。霍克尼用彩色鉛筆繪出的沃荷輕穎優雅，臉上帶著焦慮，表情幾近冷峻——也許還處在時差當中。畫中的沃荷跟他在同一趟巴黎旅行期間，由時尚攝影師赫穆・紐頓（Helmut Newton）拍攝的一系列身著風衣的照片反差感極強。沃荷畫的霍克尼，以簡單而自信的單色線條勾勒，表情若有所思，眼神銳利，帶著騷包的氣質，這幅畫裡的神

情又給沃荷帶來靈感，創作一系列的霍克尼**拍立得**照片和一幅油畫雙聯畫。⑲這些獨特的鉛筆畫，讓世人瞥見兩位普普巨人相對未防備的一面。

兩人的第一次會面是在1963年12月，當時霍克尼剛從倫敦剛抵達紐約，並準備前往**洛杉磯**長住四年，㊿他被兩人共同的朋友傑夫・古德曼（Jeff Goodman）帶去**工廠**。㉛抵達時，霍克尼和古德曼發現自己意外打擾了一場會議，沃荷和任職大都會博物館的**亨利・格爾扎勒**，正在跟㉓好萊塢演員丹尼斯・霍柏（Dennis Hopper）和女友布魯克・海沃德（Brooke Hayward）談事情。名人的交往引來媒體的關注，霍柏為四個人留下一張酒吧前抽香菸和雪茄的合照。沃荷後來一直到他1987年去世前，經常在紐約和霍克尼相見，兩人共同度過許多時光，他以「神奇」（magic）來形容他的英國朋友。

左圖|
大衛・霍克尼與安迪・沃荷
1976

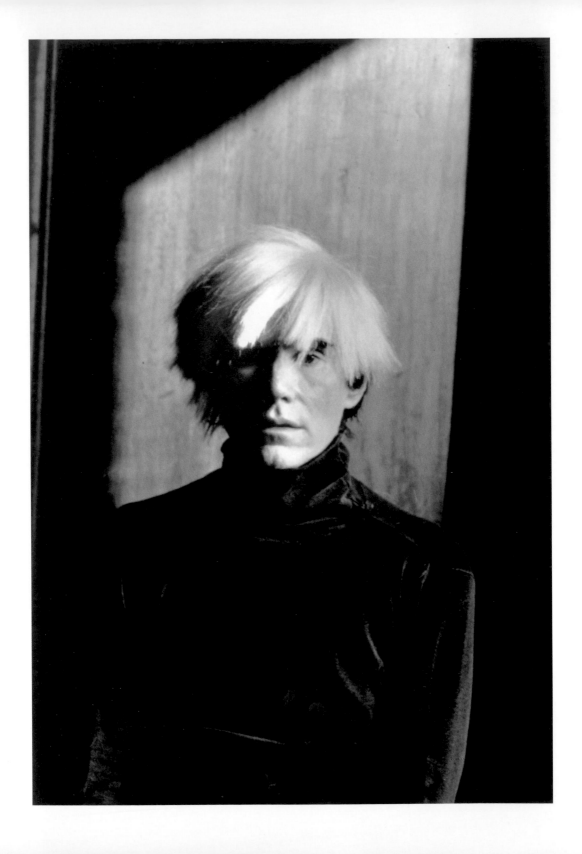

93 *The Philosophy of Andy Warhol*

《安迪・沃荷的哲學》

1975

普普先知的普普聖經

1968年的《時代》雜誌，將安迪・沃荷形容為「夢魘世界裡的金髮上師」。這位自稱「極度膚淺的人」，在1975年發表了《安迪・沃荷的哲學》。身為自我推銷專家，當年九月他展開被媒體高度期待的大規模巡迴促銷，遍及美國和歐洲各地。這場活動，就像他做過的所有事一樣，變成了一樁普普 **16** **「偶發藝術」** 事件。這位1970年的奧斯卡・王爾德，具體活 **65** 出了批評家 **蘇珊・桑塔格** 形容的後現代「貴公子」。

作為後現代終極普普先知，為了讓自己更永垂不朽，一向在世人面前對事情無動於衷的沃荷，居然「寫」了一本書，況且，嚴格說起來，他還不是作者。這本刻意表達反諷，以及因自我意識過剩而顯得反諷的《沃荷哲學》，實際上是由影子寫手捉刀所編纂成的「言論集」，摘選自他跟長期合作的夥伴帕特・哈凱特（Pat **88** Hackett）和《訪談》雜誌主編鮑伯・柯拉切洛（Bob Colacello，沃荷更喜歡叫他「鮑伯可樂」〔Bob Cola〕）的對話錄音資料。柯拉切洛透露，沃荷惡搞式的文學座右銘是「把它弄出來就對了」（Just make it up）。

除了跟傳統的作者觀念開玩笑，沃荷的書畢竟還是被當成了一本普普聖經。從某種意義上來說，它根本不是一本書，而是另一次的普普演出。除了賺錢的慾望，在**差點奪去他性命的** **82** **槍擊案**發生七年後，他想要掌控自己留名身後的方式，定義他的時代和他開創的普普藝術。他的「佳言錄」大多好玩、風趣、語不驚人死不休，而且往往也相當睿智。全書分為十五個章節，分別冠上「愛」、「名氣」、「美」、「藝術」、「成功」等標題，他的哲學有時故意前後不一致，令人搞不清楚哪些才是真正內心的告白和嚴謹的哲學想法。沃荷登場的方式偏好「幽暗的光線，和魔鏡」（low lights and trick mirrors），他將假的真訊息和真的假誤訊息混在一起，調和成的味道，既非常普普，又先見之明地富有當代性。十九世紀法國詩人波特萊爾（Baudelaire）曾經精闢地將現代藝術家形容為「觀察者，哲人，閒晃者」（observer, philosopher, flâneur）；沃荷自我修練成的貴公子人格裡，同時包含了高尚的觀察者，和下流的窺淫癖。

左圖｜
安迪・沃荷像

199

94 Punk
龐克

驚世駭俗的年輕前衛

龐克曾經是年輕、沒經驗、邊緣人的代名詞,到了1970年代晚期,「龐克」一字儼然成為時尚界和藝術界令人不能忽視的流行表達新形式。1960年代晚期起算的那個物資過剩、充滿希望的十年裡,龐克成為西方世界許多城市(以及郊區)的青年所選擇的前衛態度。年輕、無法無天的龐克族,面對當時社會、經濟上的全球危機,他們選擇用挑釁方式做出回應——主要透過服飾和音樂——他們利用普普藝術的主題和技巧,發展成龐克普普的形式。

龐克把普普藝術天性中的嘲諷和大不敬,變本加厲升級成極度憤怒。龐克,就是對著越來越糟的現成體制文化比「幹」;龐克是反藝術,前衛到回溯至達達的源頭。不過,龐克真誠、對幹的蠻力,也許又意外地能夠從安迪·沃荷的作品裡找到先例。例如,沃荷為地下絲絨樂團所作的**專輯設計**,便深深影響龐克追求驚世駭俗的視覺風格;他始作於1976年的《小便畫》(*Piss Painting*)系列,在做過表面處理的畫布上灑尿,提前預示了龐克的挑釁表達。這些畫作有的以金屬材料打底,撒上尿液後出現極其誘人的抽象圖案。隔年,沃荷開始創作《影子》(*Shadow*)系列,每一張畫都是勃起的陰莖,既表象又抽象。大玩體液和陽具的龐克普普,在驚世駭俗的英國龐克藝術家柯西·凡妮·圖蒂(Cosey Fanni Tutti)身上發揮得最淋漓盡致。1976年她在倫敦當代藝術學院舉辦「賣淫」(Prostitution)特展,引起社會極大的譁然和爭議。

無政府式的個人主義,震撼世人的策略,事實證明,龐克對於形塑藝術家的藝術態度和公眾人格都產生深遠的影響,1980年代和1990年代最傑出的藝術家,身上都有龐克的影子。

81

左圖|
龐克族 1976

95 The Pictures Generation
圖像世代

對流行文化的批判

具有後現代和新普普特質的「圖像世代」，成員並未有嚴格的界定，大致由三十位左右的美國藝術家和攝影師所構成，包括辛蒂·雪曼（Cindy Sherman），雪莉·萊文（Sherrie Levine），羅伯特·隆格（Robert Longo）和特洛伊·布朗圖赫（Troy Brauntuch），他們都擅長運用廣告技巧來批判流行文化。之所以稱為圖像世代，部分原因在於他們回歸到形象和表象式的藝術形式，他們關注的是被現代媒體建構出來的「現實」的遊移性和不穩定性。這個問題後來被法國後現代哲學家布希亞（Jean Baudrillard）大加發揮，在1981年發表影響深遠的論文《擬仿物與擬像》（Simulacra and Simulation），他言之成理地聲稱，多虧現代視覺媒體的無止境複製再複製，真理和真實，實際上已經蕩然無存。

圖像世代的成員也可以說從一開始就已經確立，由來於1977年在紐約市中心的非營利龐克畫廊「藝術家空間」（Artists Space gallery）所舉辦的「圖像」（Pictures）展。年輕的美國策展人、藝術史學者道格拉斯克林普（Douglas Crimp）挑選了一批早期激進的「後抽象」作品，包括傑克·高德斯坦（Jack Goldstein）、菲利普·史密斯（Philip Smith）、萊文、布朗圖赫以及隆格。攝影師雪曼雖然未被選入「圖像」展，現在卻變成這個團體最有名的「成員」。圖像世代與其說是藝術運動，其本質更接近克林普所謂的「理論層面研討」。「圖像」展結束兩年後，克林普在1979年為《十月》（October）雜誌所撰寫的文章，便剔除了史密斯，納入雪曼。

雪曼的作品探討性別的人為性和模稜兩可性，她的攝影集《無題電影劇照》（Untitled Film Stills, 1977–80），強有力挑戰廣告、**電視**、好萊塢電影裡所建構的女性刻板類型。雪曼的人物**變了裝**才「變成」她鏡頭下的人物，反映出施壓的性別一方期望看到的東西，而她的女人始終對她們被分派到的角色存疑。隆格的攝影集《城市中的男人》（Men in the Cities, 1977–83）也以另一種象徵方式探討現代男性氣質的痛苦和令人不安的扭曲——其中的意象還被用在布雷特·伊斯頓·埃利斯（Bret Easton Ellis）的小說《美國殺人魔》（American Psycho）改編成的電影裡（2000），就掛在主角派崔克·貝特曼（Patrick Bateman）1980年代紐約公寓的牆壁上，不無某種普普反諷。

左圖｜明膠銀鹽相紙
《無題電影劇照第27幀》
（Untitled Film Still #27）
辛蒂·雪曼　1979

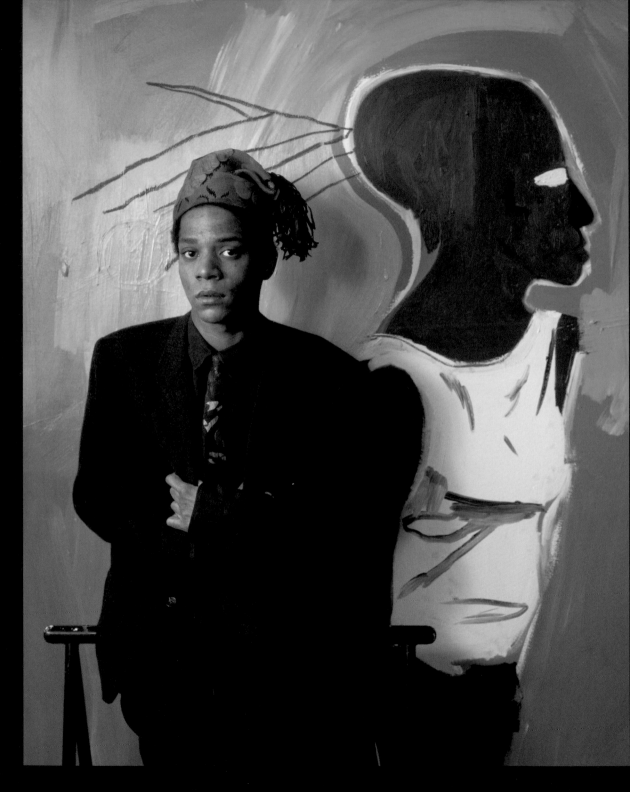

96 Jean-Michel Basquiat
尚米榭・巴斯奇亞

別叫我塗鴉畫家，我是藝術家

新普普藝術家尚米榭・巴斯奇亞，27歲即英年早逝，是第一位從塗鴉出身，最後卻能在藝術界闖出一片天的人物。非裔美國人，雙性戀，他筆下強有力的普普**龐克**「具象抽象畫」（figurative abstracts），揉和了家喻戶曉的流行意象和他自己獨門表現風格的繪畫技巧。作為不被藝術界認可的「局外人」，巴斯奇亞的創作天分和一股追逐名氣的強烈衝勁，構成的魅力被評論家亞瑟・丹托形容為「法外之徒的靈光」（outlaw aura）。

塗鴉是城市中最古老的庶民文化表達形式，對於巴斯奇亞這類年輕藝術家來說，生活在1970年代腐朽、犯罪充斥的紐約，塗鴉不啻是一種最快被人注意、最容易進行的文化抗議形式。進入1980年代後，塗鴉逐漸走向主流，開始有受龐克影響的樂團，如「金髮美女」（Blondie），在宣傳照和音樂影片中加入塗鴉作為樂團特色。巴斯奇亞在1980年6月參加了創新的「時代廣場秀」（Times Square Show，在紐約市中心的一棟空建築物裡舉辦），他的第一次個展在歐洲，舉辦於1981年5月，在義大利摩德納（Modena）的埃米利歐・馬佐里畫廊（Galleria d'Arte Emilio Mazzoli）。1982年3月，首次美國個展在紐約蘇荷區的安妮娜・諾塞伊畫廊（Annina Nosei Gallery）登場。

根據大家一致的看法，巴斯奇亞十分崇拜安迪・沃荷，把他當成藝術上的英雄。他想製造跟沃荷碰面的機會——就像沃荷本人在快二十年前也安排過跟**杜象的會面**（但算不上成功）——讓兩人變成親密友人和競爭對手。沃荷在日記上透露自己的憂慮：「自從被**射殺**以來，我就沒再展現過創意」，年輕而充滿自信的巴斯奇亞（「我不理會藝評家說些什麼」），在沃荷眼中顯然頗具吸引力。兩人都意識到對方能為自己帶來好處，便催生出1985年秋天在蘇荷區東尼・夏法拉濟畫廊（Tony Shafrazi Gallery）的聯展。這個展覽被藝評人形容為「缺乏觀點」和「毫無新意」，巴斯奇亞還被《紐約時報》極不妥當地喚作「藝壇吉祥物」。沃荷與巴斯奇亞的聯手，凸顯了黑皮膚的「局外人」藝術家在跟藝壇公認的白人藝術家合作時出現的爭議性。巴斯奇亞的作品已經被藝術界商品化、財產化，他的立場也許正如《紐約時報》所言：早就準備好讓自己被「炒作」。為了爭取獨立藝術家的認可，他拒絕自己的作品被貼上「塗鴉」、「街頭庶民畫家」的標籤。最重要的是，他大聲說出：「我不是黑人藝術家，我是藝術家。」

左圖｜
尚米榭・巴斯奇亞，站在作品《無題》（*Sans Titre*）前，
紐約　1985

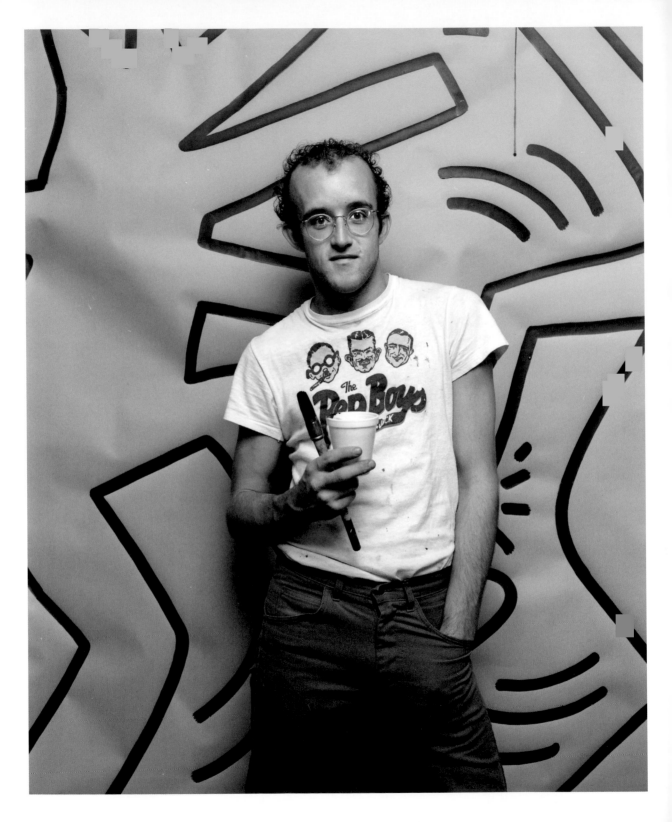

97 Keith Haring

凱斯・哈林

紐約街頭的卡通美學

1986年4月，新普普藝術家凱斯・哈林的普普創意商店在紐約蘇活區開張。哈林將安迪・沃荷「**藝術作為商業**」的觀念發揚光大，變得更具有社會意識。藝術在哈林眼中不僅是賺錢，還是一種日益擴大的溝通，要能和各種不同的人進行交流。他眼看自己的作品一天比一天貴，並且只從寥寥可數的非公開畫廊賣出，他希望自己的店可以讓人們買到他的風格獨特卡通式作品，（隔年也在東京開設第二家店）。這些圖案多半畫上粗黑邊，色彩人工而明亮，印在人人都買得起的白色T恤上，令逛店的人愛不釋手。哈林覺得，這樣的普普商店才算打破「高低藝術的隔閡」。哈林的靈感來自**商店**和**美國超市**，來自街道和地鐵塗鴉塑造的整體氛圍，也來自廣告人的品牌視覺技巧，加上承襲自沃荷的自我推銷術，普普商店同時受到名人的青睞和塗鴉畫家的光顧，不同社群的人融合在一起，形成獨特的風景。

哈林在1978年來到紐約，進入視覺藝術學院就讀，也和塗鴉大師「妙手五人組之弗雷迪」（Fab 5 Freddy）、藝術家**尚米榭・巴斯奇亞**結為好友。這時的他用白粉筆在還未張貼廣告的地鐵看板上作塗鴉，還因此多次被捕。不過，大都會博物館的策展人**亨利・格爾扎勒**，倒是稱讚哈林的地鐵圖畫是「歌頌都市公共生活的優美曲調」。1980年哈林在紐約最熱門的夜店Danceteria打工，負責收拾杯盤，認識當時在衣帽間打工的瑪丹娜（Madonna），兩人變成好友，1983年哈林又在賓州結織安迪・沃荷。1985年瑪丹娜和西恩潘結婚，哈林邀請沃荷結伴出席婚禮。身為藝術家、設計師、壁畫家、塗鴉藝術家，哈林把普普藝術的領域拓得更廣——甚至跨足時尚界、表演藝術圈，跟全球最紅同時也是老朋友的瑪丹娜合作，以及葛麗絲・瓊斯（他在她身上作塗鴉曾經轟動一時）。

哈林吸納街頭的風格和態度，加入色彩明亮的卡通美學，一派天真的風格表現在他率真、直接、易於理解的作品上，吸引了更多類型人士的喜愛，更甚於原先的普普藝術。他也跟**科麗塔・肯特**一樣，會將響亮的政治訊息放入作品裡。在他1988年被檢測出感染愛滋前，他提出了一句強有力的防治愛滋病口號：「沉默＝死亡」（Silence = Death）。

左圖｜
凱斯・哈林 1984

98 Jeff Koons
傑夫・昆斯

新普普雕塑家兼華爾街經紀人

安迪・沃荷過世後一年──一個獎項多到數不清、超級名流相繼竄起的時代──新普普雕塑家兼華爾街商品經紀人傑夫・昆斯，創作極端大膽的《平庸》系列（*Banality,* 1988），總攬1980年代後期追求驚世駭俗視覺過剩的時代趨勢。昆斯在《平庸》系列中最出名的作品，一方面是他面對當代名人文化的回應，同時也把**蘇珊・桑塔格帶有反諷意味的「敢曝」觀念**推得更徹底──一個東西之所以「好，正因為它糟糕透頂」──這件真人尺寸的麥可・傑克森白瓷鍍金像，坐在地上的麥可，抱著當時他的寵物、家喻戶曉的黑猩猩「泡泡」。昆斯有意把名氣正值顛峰的流行天王麥可・傑克森塑造一尊神像，讓它變成一件既昂貴又媚俗的裝飾品。

出生賓州的昆斯，畢業於芝加哥藝術學院（Art Institute of Chicago）、巴爾的摩里蘭藝術學院（Maryland Institute of Art in Baltimore），1977年定居紐約。他在紐約現代美物館擔

任過短暫的前台工作，隨即在1980年五月獲得首次個展的機會──在新當代藝術博物館（New Museum of Contemporary Art）的外牆玻璃前方安裝大型裝置。為了做出他真正想做的東西，他必須如自己所說的「不受藝術市場的左右」。帶著這種信念，他投入大宗商品市場交易，成為華爾街的經紀人，最終建立了自己的、受到沃荷啟發的「**工廠**」，1980年代競爭激烈的華爾街生存哲學，顯然影響了他的藝術生產。至少，昆斯對於銀行家真正想買哪種當代藝術品，比其他人了解得更深。1989至91年間，他創作了一系列高度爭議的露骨作品，賣弄窺淫癖和暴露狂，統稱為《天堂製造》（*Made in Heaven*），由義大利情色女優「小白菜」史脫樂（Ilona Staller）擔綱，後來也成為他的妻子。2013年，他的巨型《氣球狗（橙色）》以5840萬美元的天價售出，這是在世藝術家所創下的拍賣作品最高紀錄。

左圖｜鏡面拋光不銹鋼，彩色透明鍍膜
《氣球狗（橙色）》
（*Balloon Dog (Orange)*）
傑夫・昆斯　1994–2000

99 Julian Opie
朱利安・奧培

既相似，又超越的英倫新普普

打從1997年初亮相，英倫新普普畫家朱利安・奧培大膽搶眼、一眼便認得出的數位人像畫——尤其是名人肖像，例如1990年代的獨立樂團Blur——和安迪・沃荷在1960年代初經過簡化的**絹印**肖像畫相比，可以 **36** 說既相似，又超越。

奧培畢業於倫敦切爾西藝術學院（Chelsea colleges of art）和金匠學院（Goldsmiths colleges），最初是1980年代「新英國雕塑運動」（New British Sculpture）的成員，他從品牌食品包裝獲得啟發，創作出卡通風格的彩色金屬雕塑。25歲的他舉辦第一次個展，於1983年九月在倫敦頗具影響力的利森畫廊（Lisson Gallery）舉行，明顯看得到1960年代普普藝術的影子。接下來十年裡，網路成長茁壯，沃荷開始以1985年康懋達（Commodore）桌

上型電腦Amiga 1000來實驗數位肖像繪製，奧培多少受到這些啟發，轉而投入電腦生成圖像的製作。

奧培將照片輸入到最先進的電腦軟體裡，創作出的人物圖案和裸體畫，帶有大塊色塊和妙趣的黑邊輪廓，其中有一些形象後來也做了大型公共雕塑。奧培認為，少即是多，而且更富特色，更有張力——觀者的眼睛會自動將需要的細節加入。這些人物直接，親切，深受歡迎，也和沃荷的作品以及當代美國街頭畫家謝帕德・費爾雷（Shepard Fairey）的人像畫一樣，都已家喻戶曉，容易被複製，被調笑模仿。奧培一方面描繪當代名人，一方面又抹掉他們的特徵，用平凡取代了光環。奧培以新普普人物畫揭開新一輪的藝術千禧年：人人都能上手的簡單造形，數位版的**數字著色** **40**畫。沃荷應該會為此感到驕傲。

左圖｜
朱利安・奧培在倫敦的修爾迪奇（Shoreditch）工作室　2006

100 Banksy
班克斯

游擊普普的典範

他沒有名字，只有一個假名，Banksy，這位英國新普普塗鴉藝術家的真實身分一直令人們高度好奇，新的噴漆模版每次都令人引頸盼望。那些無端出現、近乎魔術的Banksy現身，已經變成了公眾事件，而一幅畫面也可能在無預警下迅速消失。Banksy用噴漆和模版作畫，如同1960年代「盛世普普」的高效率技巧和乾淨俐落的外觀。多樣而反覆出現的圖案包括擬人化的嚙齒動物、流行文化裡的知名人物，甚至古典繪畫大師。Banksy天然傳承了達達挑釁的反抗性格和普普嘲諷，多元的構圖吸收了流行意象並經過重新詮釋，和政治意味的標語並置，或顯得格外滑稽，或異想大開，或令人不安，經常一看便縈繞腦中難以忘懷。

塗鴉是最古老的庶民表達形式。自從1949年美國業務員愛德華・西摩（Edward Seymour）發明噴漆，塗鴉就被賦予了新生命——況且對班克斯而言，「一面牆，就是一件非常大的武器」。俄羅斯畫家狄米特里・弗魯貝爾（Dmitri Vrubel）1990年畫在**柏林圍牆**上十足顛覆性的形象，啟迪了Banksy的靈感，2004年起他的《親吻的警察》（*Kissing Coppers*）塗鴉，就拿「愛與和平」的主題作文章。Banksy從2008年開始塗鴉《帶槍的貓王》（*Elvis with Gun*），帶有沃荷1960年代初《貓王》**絹印**系列的影子，表達的卻是衝突至今已經變成一種娛樂。Banksy最引人注目的意象之一，是從2011年開始塗鴉的《蠟筆小子》（*Crayon Boy*），傳遞出生活在殘酷異境的孩子如何喪失了天真。為了發揚直接塗鴉抗爭的傳統，2016年Banksy在倫敦的法國大使館牆上印上一個QR-code，連結到的影片是法國加萊（Calais）偷渡客群集的「化外之境」如何被警方非人道對待。在Banksy眼中，藝術永遠要「讓不安的人被撫慰，讓舒適圈裡的人感到不安」。

Banksy不接受藝術史一昧追求真實性、永恆性、所有權那一套，或是班雅明所說的「靈光」的東西。他的創作就是在挑戰社會、政治、經濟裡那些號稱支撐和擘劃現代文明的預設。儘管藝術市場有意把Banksy的作品商品化、過水消毒，但藝術家本人仍舊不願歸順「除非有利可圖，否則無權存在」的商業文化。因此，嚴格說來，Banksy的作品是當代游擊普普的典範，指引我們朝向有機會變得更好的世界邁進。

左圖｜塗鴉，洛杉磯韋斯特伍德
《蠟筆小子》
班克斯　2011

推薦書目
Select bibliography

Demilly, C.
Pop Art
Prestel (2007)

Finlay, J.
Pop! The World of Pop Art
Goodman (2016)

Francis, M. (ed.)
Pop
Phaidon (2010)

Frigeri, F.
Pop Art
Thames & Hudson (2018)

Gualdoni, F.
Pop Art
Skira (2008)

McCarthy, D.
Pop Art
Tate (2000)

Osterwold, T.
Pop Art
Taschen (2011)

Sooke, A.
Pop Art: A Colourful History
Viking (2015)

Wilson, S.
Pop
Thames & Hudson (1974)

致謝
Acknowledgement

謝謝我的伴侶亞當，
他的付出一點不比我少，
陪伴我度過本書的寫作時光。

普普藝術，有故事【經典珍藏版】
The Story of Pop Art

作　　者　安迪・史都華・麥凱 Andy Stewart Mackay
譯　　者　蘇威任
封面設計　蔡佳豪
內頁構成　詹淑娟
執行編輯　柯欣妤
企劃編輯　葛雅茜
行銷企劃　王綬晨、邱紹溢、蔡佳妘
總編輯　　葛雅茜
發行人　　蘇拾平

出版　　　原點出版 Uni-Books
　　　　　Facebook：Uni-Books 原點出版
　　　　　Email：uni-books@andbooks.com.tw
　　　　　台北市105松山區復興北路333號11樓之4
　　　　　電話：（02）2718-2001　傳真：（02）2718-1258

發行　　　大雁文化事業股份有限公司
　　　　　台北市105松山區復興北路333號11樓之4
　　　　　24小時傳真服務 （02）2718-1258
　　　　　讀者服務信箱 Email：andbooks@andbooks.com.tw
　　　　　劃撥帳號：19983379
　　　　　戶名：大雁文化事業股份有限公司

初版一刷　2020年 12月
二版一刷　2023年 10月

定價　　　599元
ISBN　　　978-626-7338-39-1

First published in Great Britain in 2020 by Ilex,
an imprint of Octopus Publishing Group Ltd
Carmelite House
50 Victoria Embankment
London EC4Y ODZ
Copyright © Octopus Publishing Group Ltd 2020
Text copyright © Andy Steward MacKay 2020
All rights reserved.
Andy Steward MacKay has asserted his right under the Copyright, Designs and Patents Act 1988 to
be identified as the author of this work.

國家圖書館出版品預行編目(CIP)資料
普普藝術，有故事 / 安迪・史都華・麥凱（Andy Stewart Mackay）著；蘇威任譯. -- 初版. -- 臺北市：原點出版：大雁文化發行,
2023.10　228面；19×23公分　譯自：The Story of Pop Art　ISBN 978-626-7338-39-1(平裝)
1.普普藝術 2.藝術史　909.4　112016292